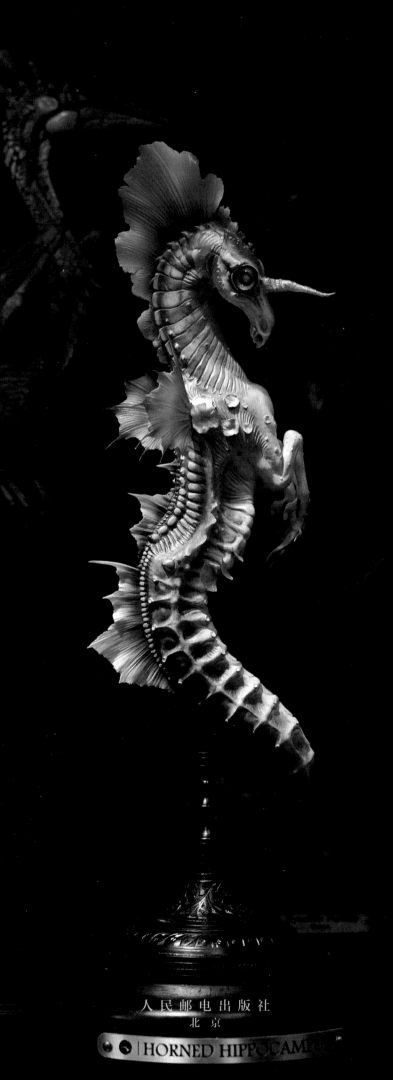

ORIGIN

Illustrated
Handbook of

Mysterious
Biological Sculpture

神秘生物

手办雕塑

艺术图鉴

PP 漫游记　著

人民邮电出版社
北京

HORNED HIPPOCAMP

图书在版编目（CIP）数据

起源：神秘生物手办雕塑艺术图鉴 / PP 漫游记著
. -- 北京：人民邮电出版社，2023.10
ISBN 978-7-115-61637-1

Ⅰ.①起… Ⅱ.①P… Ⅲ.①动物－模型－图集
Ⅳ.①J529

中国国家版本馆 CIP 数据核字 (2023) 第 081229 号

著　　　　PP 漫游记
责任编辑　闫 妍
责任印制　周昇亮

人民邮电出版社出版发行
北京市丰台区成寿寺路 11 号
邮　编　100164
电子邮件　315@ptpress.com.cn
网　　址　https://www.ptpress.com.cn
天津图文方嘉印刷有限公司印刷

开　本　889×1194　1/16
印　张　11.25
字　数　162 千字
2023 年 10 月第 1 版
2023 年 10 月天津第 1 次印刷
定　价　168.00 元

读者服务热线：（010）81055296
印装质量热线：（010）81055316
反盗版热线：（010）81055315
广告经营许可证：京东市监广登字 20170147 号

内容提要

本书是独立概念艺术设计师、原创手办设计师 PP 漫游记的首部作品集，主要以神秘的东西方幻想生物为主题，如：人鱼、花瓣树蟾、短尾木猴、盎猴和鸟身女妖等。作者用他饱满的想象力和精巧的双手，给这些神话传说中出现的虚构动物或实际存在的动物建立了翔实的档案，将博物学与雕刻艺术融为一体，打造了奇幻有趣的幻想生物宇宙。

本书以个人经典作品为案例，展示了近 50 种高级原创手办，从概念设计、造型、塑模全流程、成品展示等方面展示作品，是极具参考价值和学习价值的原创手办图鉴，也是一本极具参考价值的神秘幻想动物图鉴。

本书内容丰富、图片精美，适合原型师、概念设计师、数字雕塑爱好者、手办爱好者、原创手办设计者等阅读、参考，也适合动物爱好者，尤其是喜欢神秘生物的读者欣赏。

前言

"起源"系列的创作已经进入了第十个年头，从最初的天马行空的概念设计稿，经过塑形、肌理刻画和色彩处理，到最终一件"活的"立体生物作品的呈现，整个过程虽然充满了挣扎与曲折，但也饱含了各种未知的乐趣与成就感，仿佛自己就是控制自然进化的那只手，一点点描绘出了一个截然不同的小小生态圈和博物馆。我不喜欢千篇一律和墨守成规，每一次我都会尽可能地做一些不同的努力和尝试——不同的造型、不同的材质，或者特别的构图。自然生物之所以瑰丽，源于其随机的进化，我也试着在每次的作品中打破原有的条条框框，试着像自然造物主那样任性地创作。尽管有人会觉得有一些作品并不像一个系列的，但这也正是我多年来孜孜不倦地更新这个系列的动力之一。

当这本作品集慢慢丰富，一个不存在的生物世界渐渐展开之际，我越来越期待拥有一个小型的起源生态博物馆或陈列室，并为公众所呈现。当漫步其间，既能感受自然的多彩与生命的张力，又能有一种真实与虚幻的冲撞，这个小型博物馆就将是"起源"系列的最后一件作品。

恰逢此时，人民邮电出版社的编辑们找到了我，我觉得这是一次难得的缘分，让我有机会把以往的"起源"系列作品重新整理，回忆总结一下过往的点滴，找到来时的路，同时展望未来，让我有机会把这些往期的作品一一展现给大家。

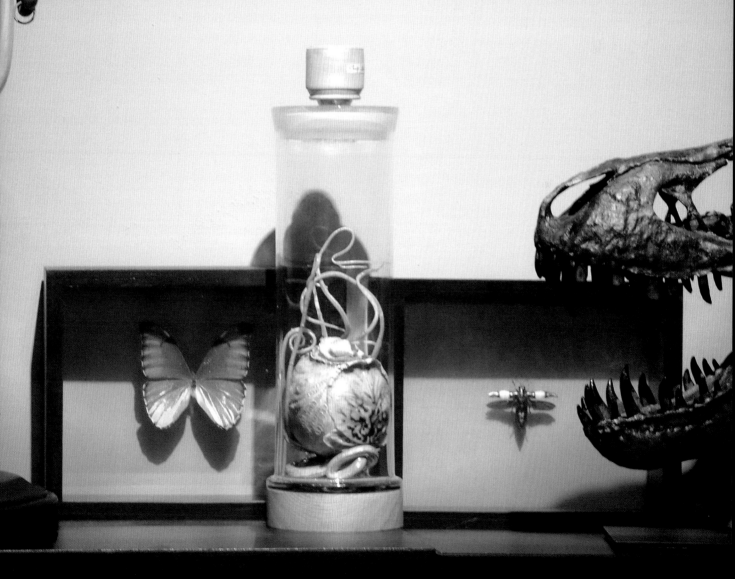

目录

ORIGIN

起源 / 056

ORIGIN

接触自然

Contact With Nature

从小生活在上海，伴着我成长的是街道、弄堂、楼房，以及城市化的生活，但更吸引我的却始终是自然中的一草一木。我可以蹲在墙角观察蚂蚁巢，也可以到处收集植物的种子。我会去花鸟市场买各种小鸟放生，也会尝试养一些小鱼小蟹。记得小学时有一次表哥带我去曾经的上海自然博物馆，真的像走进宫殿般，又如探险，神秘而神圣，那种感觉至今依然记忆犹新。 有很长一段时间，我最大的梦想就是建一座热带雨林般茂密的大型植物园，让各种生命精灵跳跃其间。

ALEXIS TURNER

P. A. Morris

P.A. Morris

P. A. Morris

ELIOT GOLDFINGER OXFORD

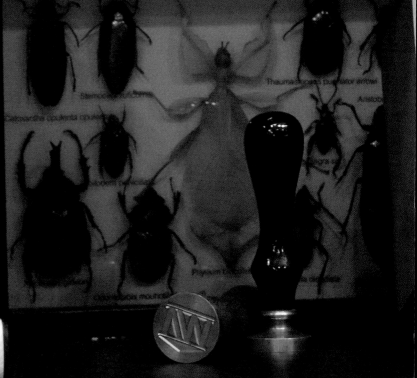

即使现在长大了，小时候的那种情怀却依然珍藏在记忆匣子中，时不时便取出回味一番。我的自然观和创作理念也许从那时候开始就已经埋下种子了。偶然间，一张野生动物雕塑照片触动了我，强烈的艺术与自然糅合的力量，使心里的那颗种子瞬间萌芽。

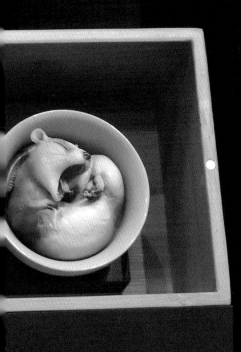

EVOLUTION

JEAN-BAPTISTE
DE PANAFIEU

PATRICK GRIES

SEVEN STORIES

Skulls
An Exploration of Alan Dudley's Curious Collection
Simon Winchester
Photography by Nick Mann

BLACK DOG
& LEVENTHAL
PUBLISHERS

VAN INGEN & VAN INGEN

A NATURALIST'S LIFE STUDY

Artists in Taxidermy

ROWLAND WARD F.Z.S.

动物雕塑
Animal Sculpture

传统雕塑是如此妙不可言，它自从在人类历史长河中出现之后，就展现出了永恒的生命力，并不断流光溢彩。也是动物雕塑真正意义上带我走入了艺术的殿堂。这种艺术形式不仅展示了生命的张力，而且糅合了雕塑本身和艺术特有的语言魅力，起承转合，如同听一曲为自然鸣奏的交响乐。

这十多年间，我从临摹自然到自由创作，通过自行观察思考和练习体悟，逐渐进入雕塑的世界。

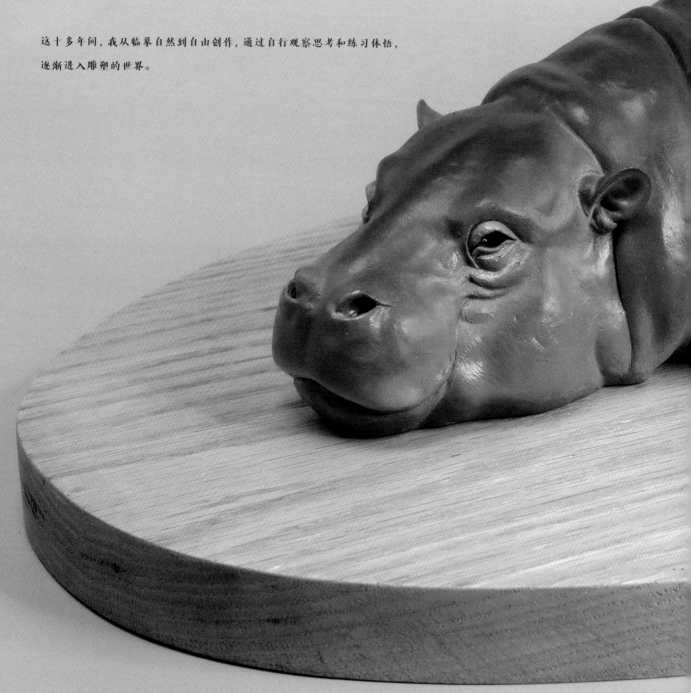

动 物 雕 塑

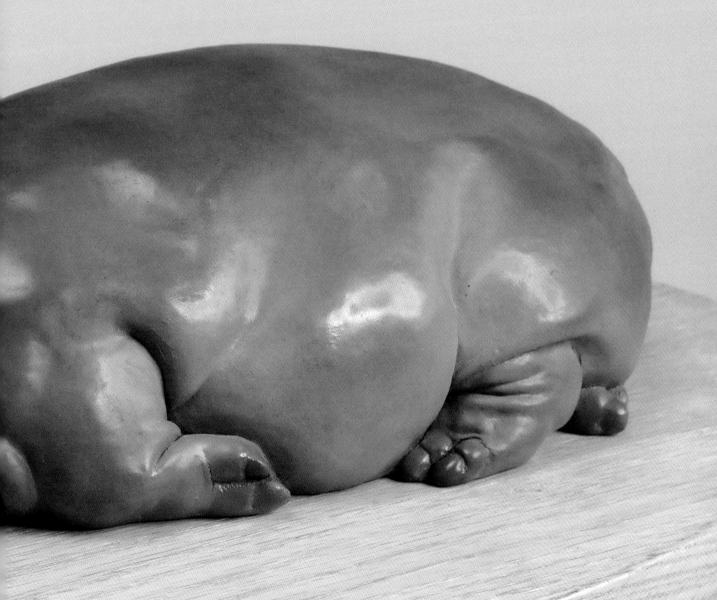

Pigmy Hippopotamus | David Zhou

ORIGIN 009

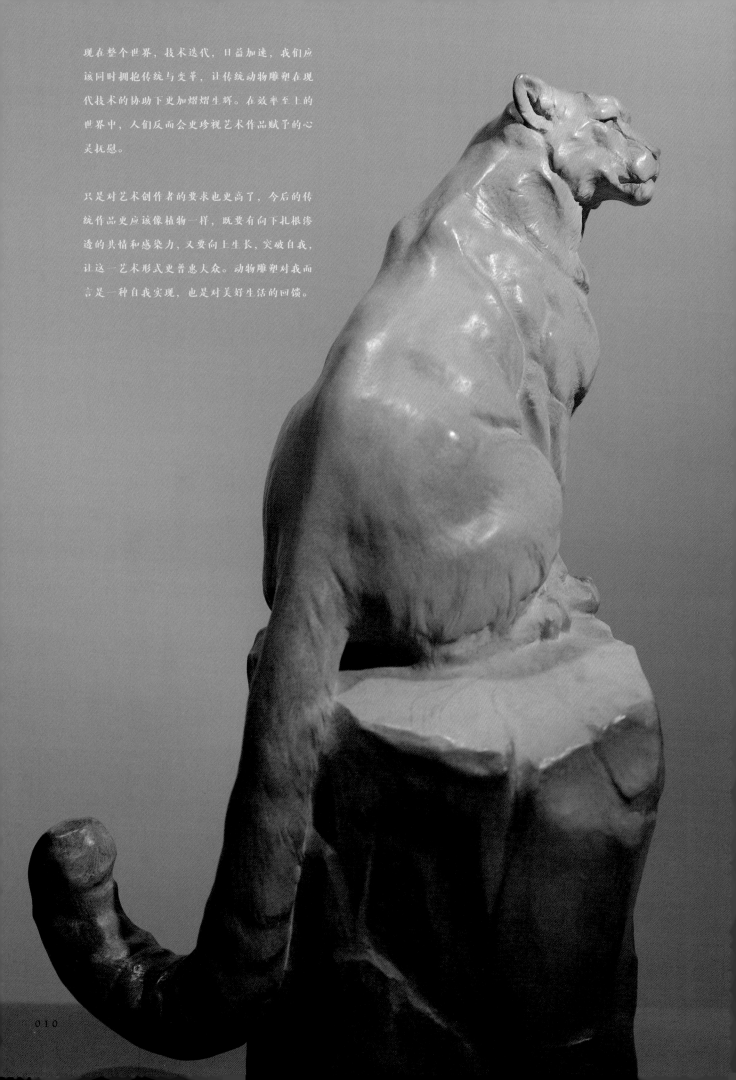

现在整个世界，技术迭代，日益加速，我们应该同时拥抱传统与变革，让传统动物雕塑在现代技术的协助下更加熠熠生辉。在效率至上的世界中，人们反而会更珍视艺术作品赋予的心灵抚慰。

只是对艺术创作者的要求也更高了，今后的传统作品更应该像植物一样，既要有向下扎根渗透的共情和感染力，又要向上生长，突破自我，让这一艺术形式更普惠大众。动物雕塑对我而言是一种自我实现，也是对美好生活的回馈。

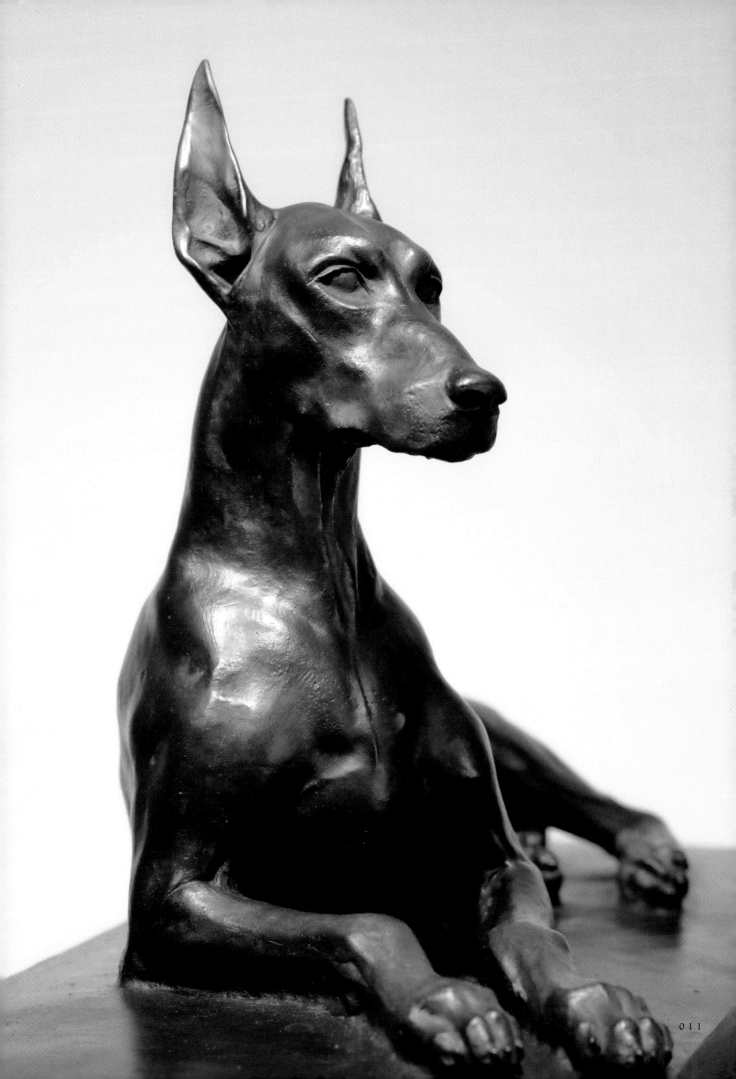

ORIGIN

起源博物馆
Origin Museum

我创作"起源"系列作品的最终目的，是想创造只属于起源世界的自然博物馆，打造一个具有奇幻魅力的空间。

时常有人问我，幻想的灵感从何而来。事实上，我创作"起源"这个系列并不是从幻想角度出发的，除了偶尔会参考电影、游戏等素材外，主要还是出于一种对自然世界再创作的冲动。仅仅以自然界为对象进行发挥已满足不了自己，我希望用一种未曾发生的类似达尔文物种起源进化的形式来创造生物，并以博物馆的陈列方式展示出来。

一个超级写实的不存在的生物世界，又给人似曾相识之感，这个世界本来就是在动态中演化，无数偶然构成必然。这便是"起源"的演进逻辑，用我的"上帝之手"进行着看似天马行空的物种起源，谁说这在现实中不可能发生呢？

成年人往往以理所当然的姿态来审视周遭，缺少了那份好奇和敬畏，我最希望的是通过这个虚构的动物世界来关注我们的现实世界，往往人类所了解的真相只是这个世界的凤毛麟角。

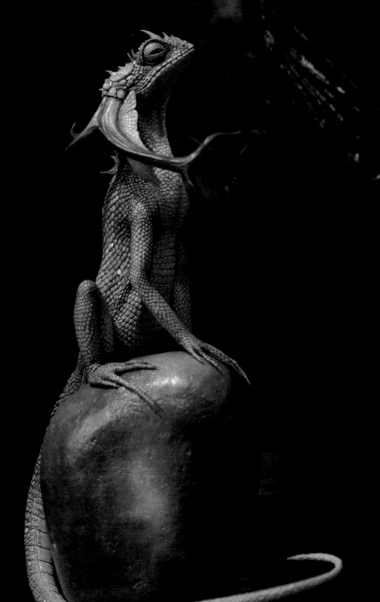

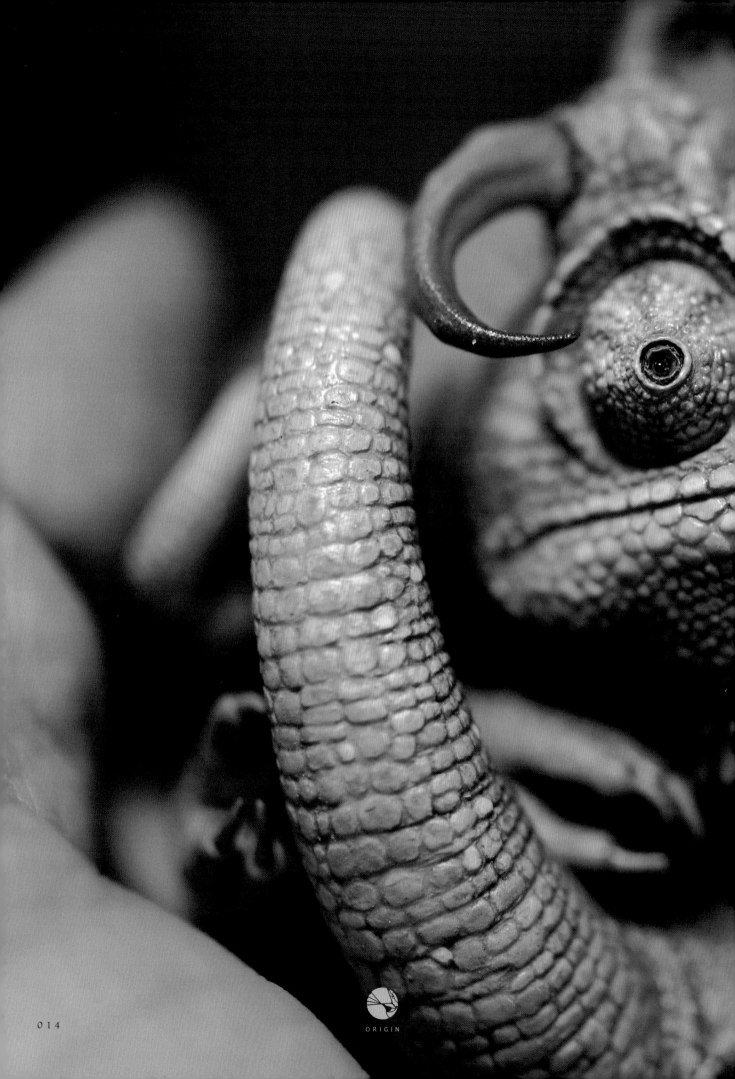

盛

在"起源"系列中有一个组合装置小品系列——"盛"系列，使用了"盛"这个字的多音含义，盛（chéng）有用杯碗承载容纳的意思。灵感的来源是普通的茶碗和竹盒，通过局限的空间造型，加上材质与形式上的碰撞，做一系列像画框又像容器的作品应该会比较好玩。

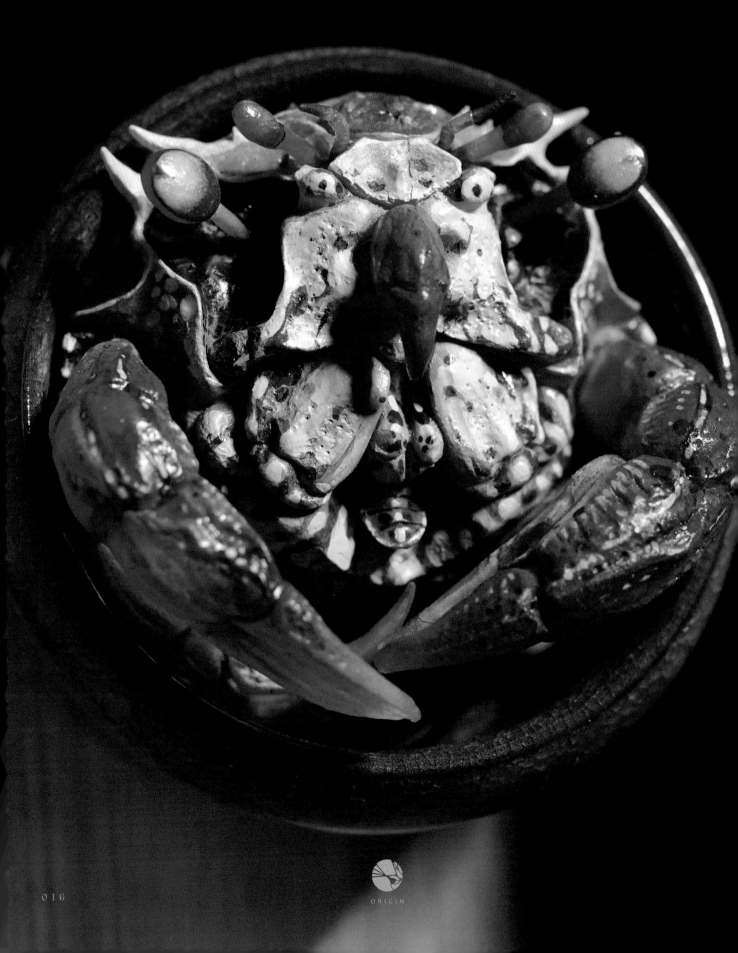

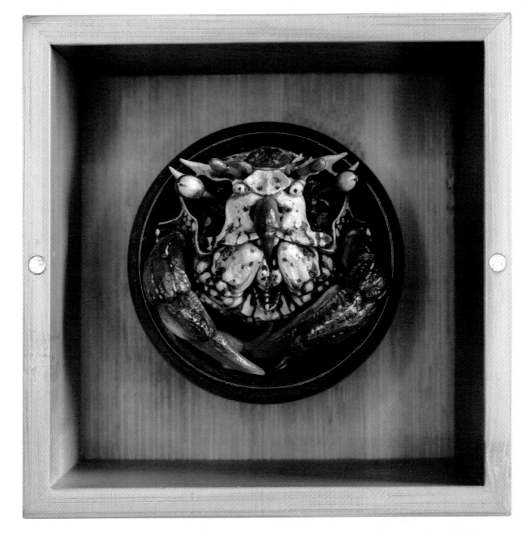

工艺

树脂着色，综合材质

尺寸（长 × 高 × 宽）

≈ 11cm × 11cm × 7cm

创作时间

2016 年

如同小丑一样，丑蟹胸甲处长着一条形如鼻子的钩足，它是一种淡水寄生蟹，虽然自身行动力不佳，不过利用自身勾足的抓附能力，它也可以成为一位搭便车的旅行高手。

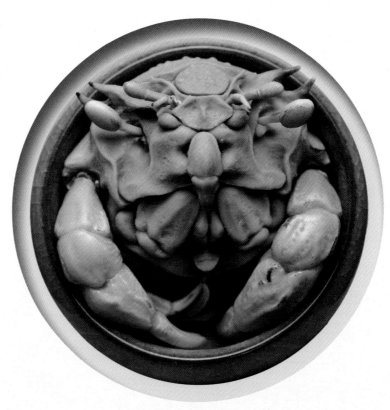

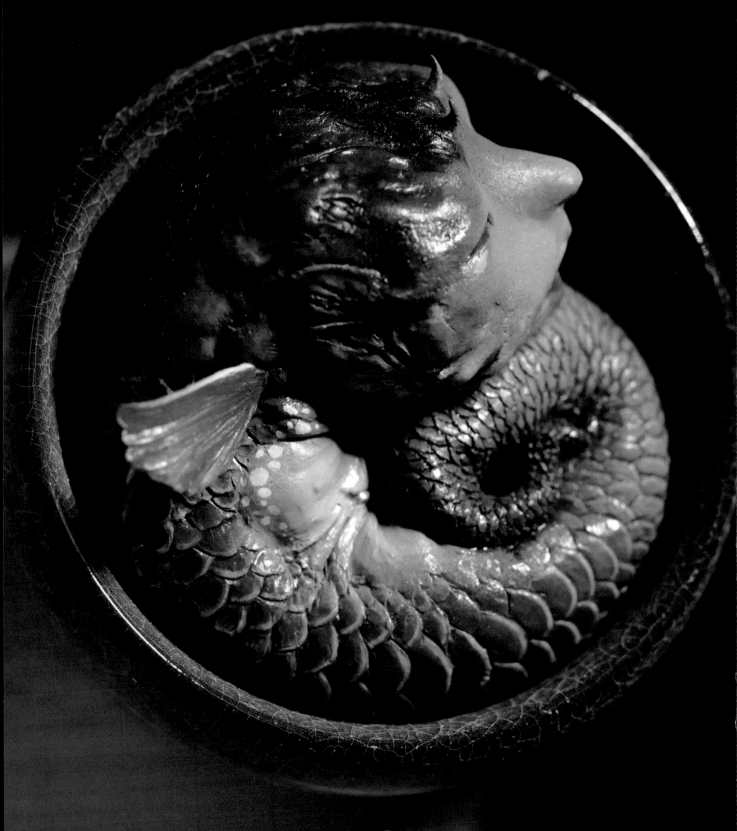

ORIGIN

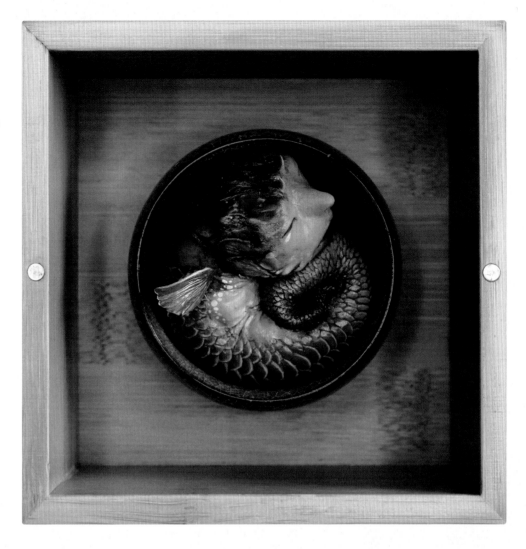

工艺

树脂着色，综合材质

尺寸（长 × 高 × 宽）

≈ 11cm × 11cm × 7cm

创作时间

2016 年

准确地说，人鱼应该叫人面鱼，这是一种传说中的神秘鱼类，关于这种生物，外界众说纷纭。不同于一般的鱼，除了有婴儿的面部，人鱼仅有胸鳍，水中游姿独特。和肺鱼一样，它们也是适于近岸生存，但孤僻隐秘的习性让其极难被察觉。

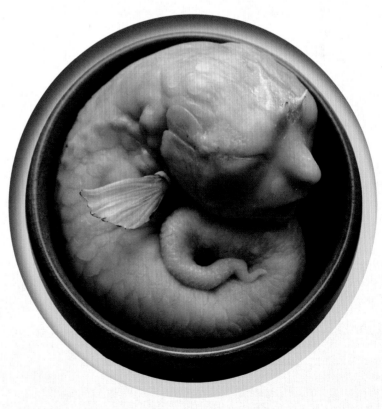

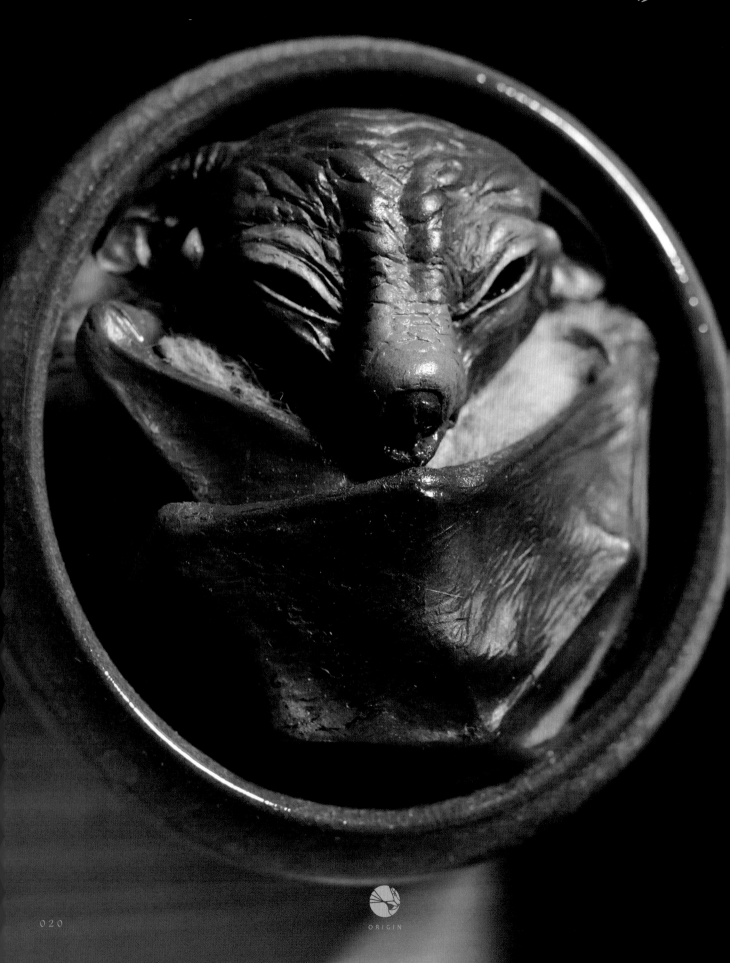

ORIGIN

工艺

树脂着色，综合材质

尺寸（长 × 高 × 宽）

≈ 11cm × 11cm × 7cm

创作时间

2016 年

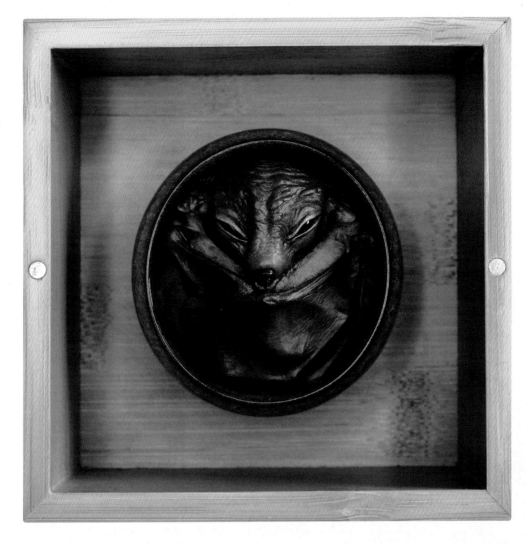

彩蝠又名无尾彩蝠，以其富有褶皱的红色头部
而闻名，短身无尾，翅膀扇动的频率很高，飞
行迅速。平时栖息于干卷的树叶中，食果实与
花蜜，高度群居性动物。

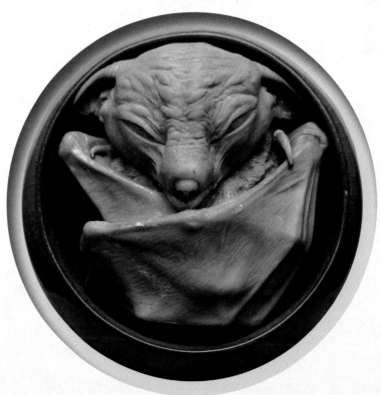

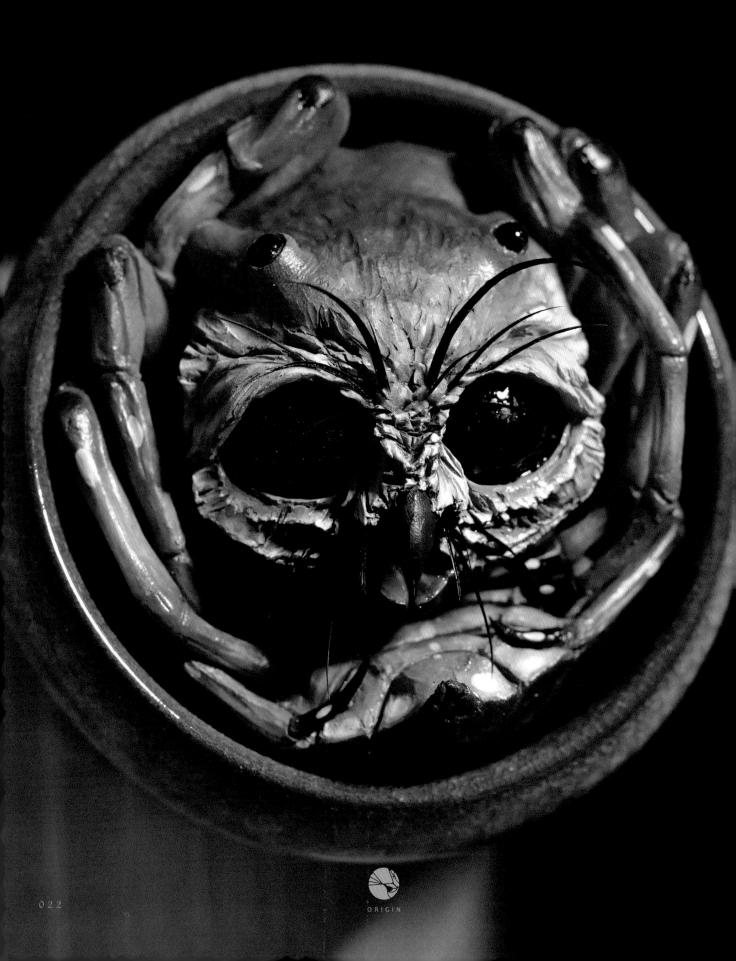

ORIGIN

工艺

树脂着色，综合材质

尺寸（长 × 高 × 宽）

≈ 11cm × 11cm × 7cm

创作时间

2016 年

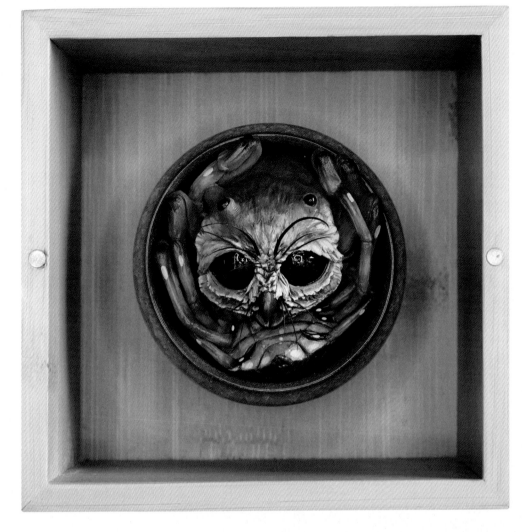

猫蛛的全名为夜行猫头鹰蛛，六目，大型蜘蛛，
独有的喙状螯肢让其如三叉戟般准确而凶狠地
咬住猎物，腹部分节。如同捕鸟蛛一般，猫蛛
不擅长于织网，喜好在夜间游猎。

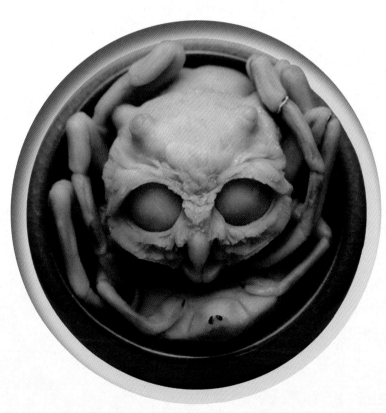

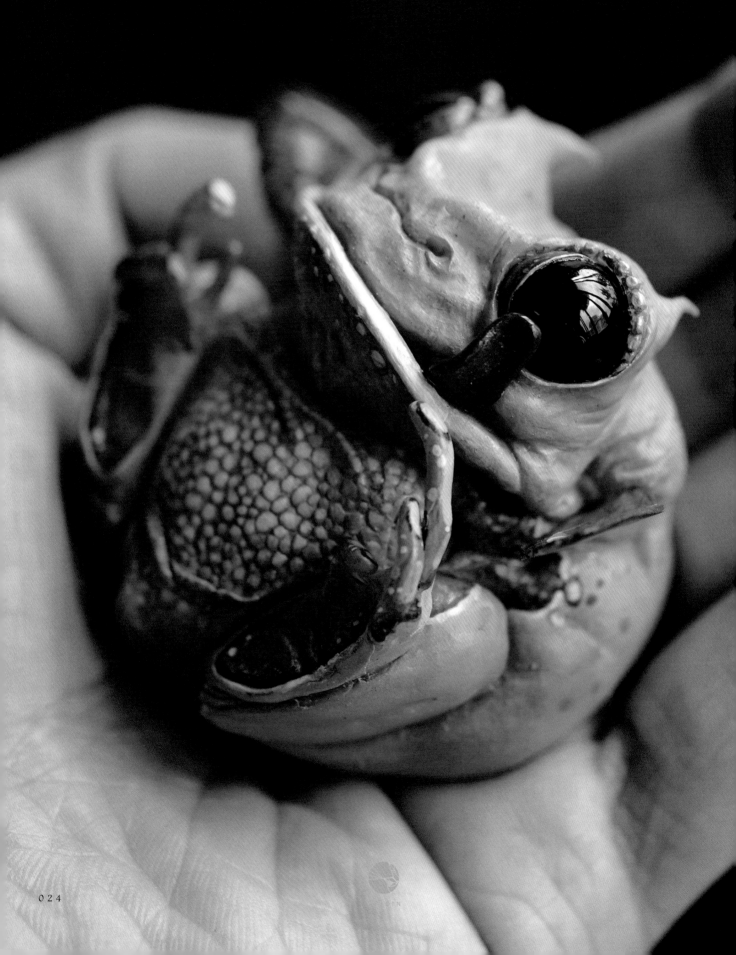

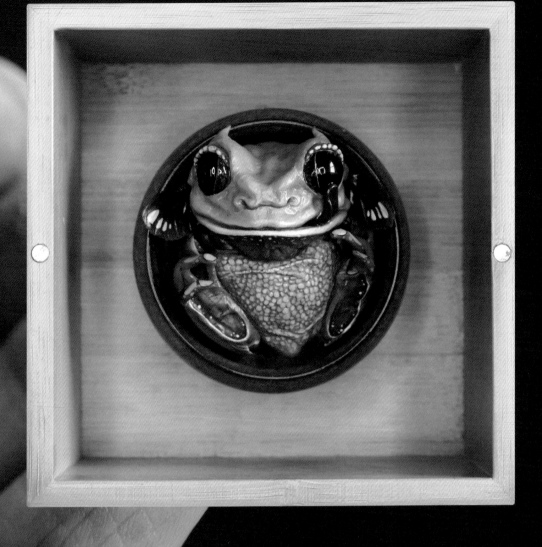

工艺

树脂着色，综合材质

尺寸（长 × 高 × 宽）

≈ 11cm × 11cm × 7cm

创作时间

2016 年

蝶蛙是树蛙的近亲，生活在干旱荒原地区，昼伏夜出。它的前腿已严重退化至几乎消失，头部鼓膜外化为一对小翅能旋转震颤，对气流敏感。即便如此，它依然是一个猎虫高手。求偶时无法发出蛙鸣声，取而代之的是此起彼伏的蜂鸣声。

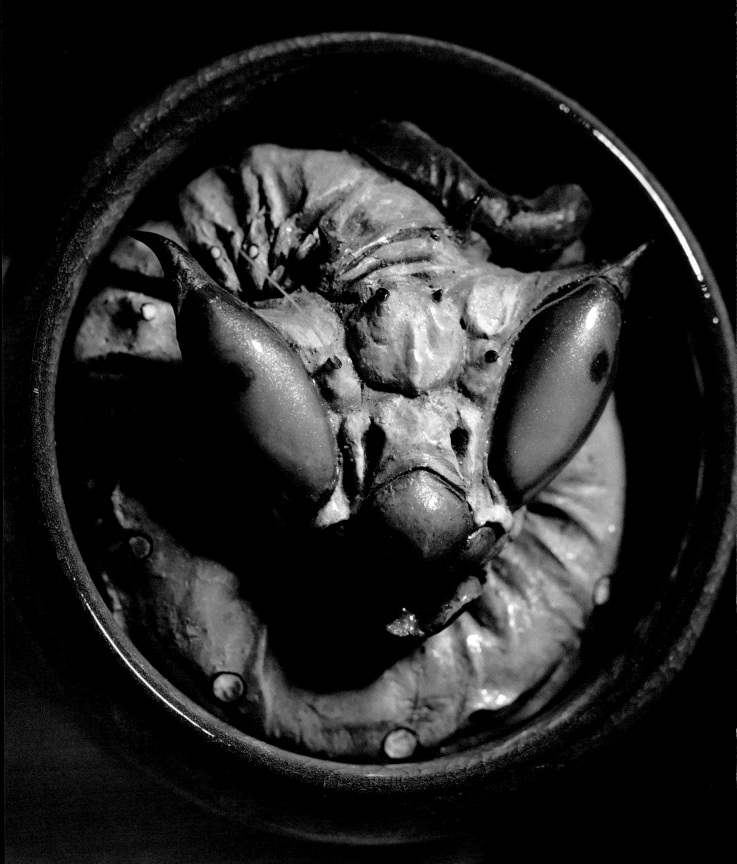

Rock Wiggler

石虫

ORIGIN

工艺

树脂着色，综合材质

尺寸（长 × 高 × 宽）

≈ 11cm × 11cm × 7cm

创作时间

2016 年

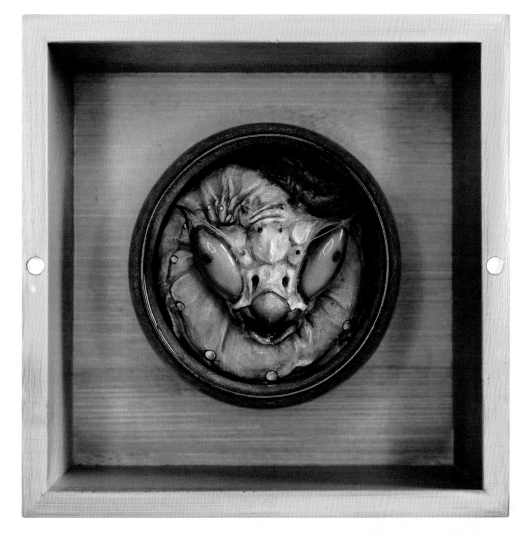

石虫又名风化虫，喜欢生活在地表严重风化剥蚀地区，它是导致岩石风化的帮凶之一。石虫的食物就是剥落的岩石，能吸收其中的矿物质，排出碎屑，强劲有力的大颚能让其嚼石如泥。

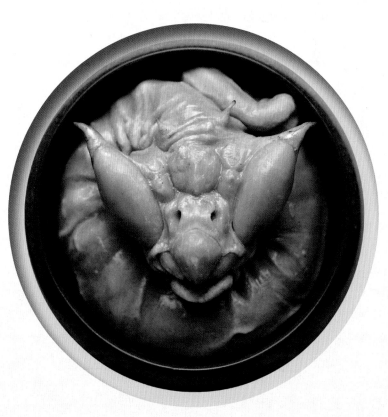

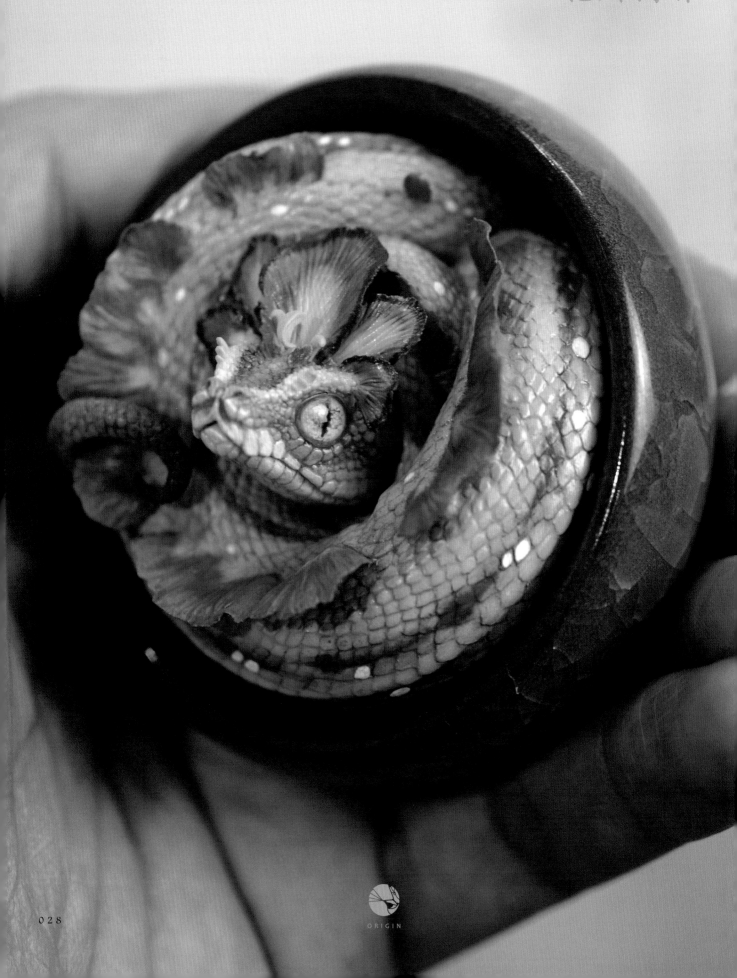

ORIGIN

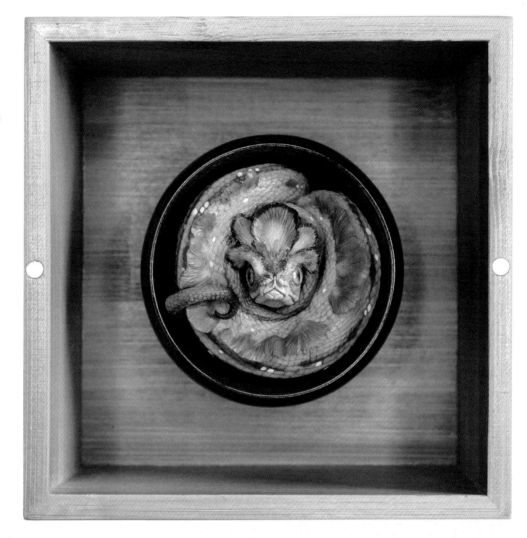

工艺

树脂着色，综合材质

尺寸（长 × 高 × 宽）

≈ 11cm × 11cm × 7cm

创作时间

2019 年

花瓣树蟒是一种树栖夜行性蟒蛇，体型极小，
体色华丽，身体呈淡粉色，其上有浅黄色的条
纹与白色的斑点，身体与头部之间长有一圈浅
紫色的花瓣状"肉冠"，头顶有花蕊般触须伸
出，其蜷缩在一起时如同一朵绽开的花，故被
称为花瓣树蟒。其猎物仅限于小型鸣禽和飞虫，
其动作迅猛，通常不会捕食体型过大的目标。

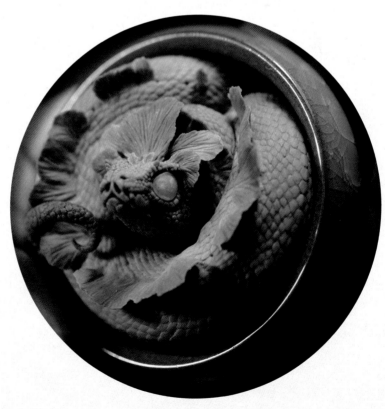

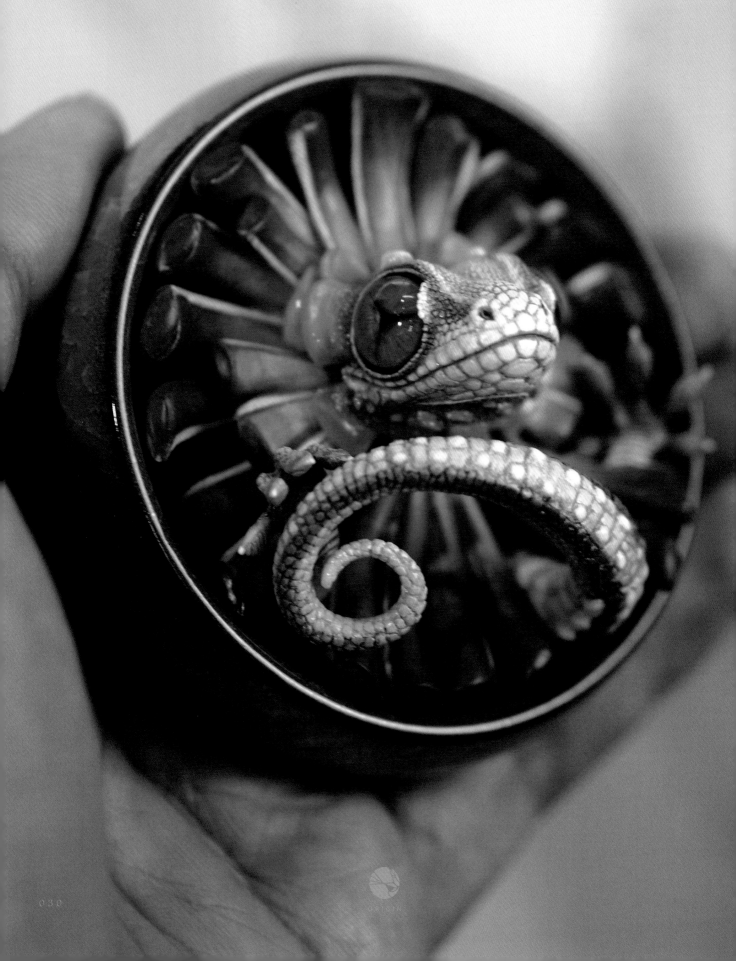

工艺

树脂着色，综合材质

尺寸（长 × 高 × 宽）

≈ 11cm × 11cm × 7cm

创作时间

2019 年

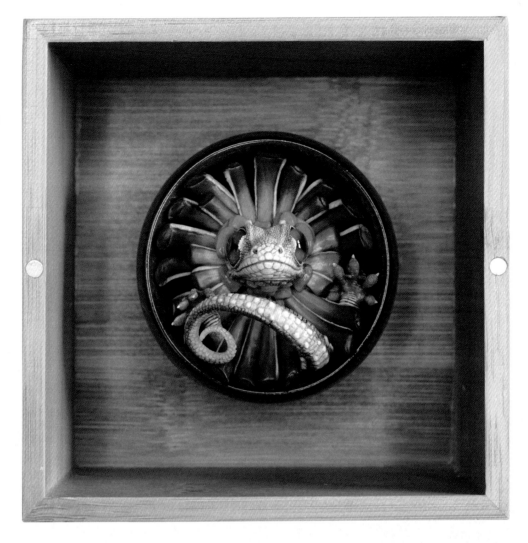

酋长守宫是一种红眼的黄白色小型守宫，性格
凶猛，长有如松果状能伸缩又如雨林部落酋长
帽子一样的头冠。如同伞蜥的伞冠，头冠突然
扩大有恐吓作用，而酋长守宫的硬骨头冠更是
让对手无从下口。

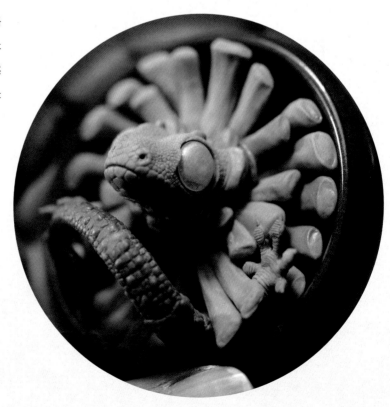

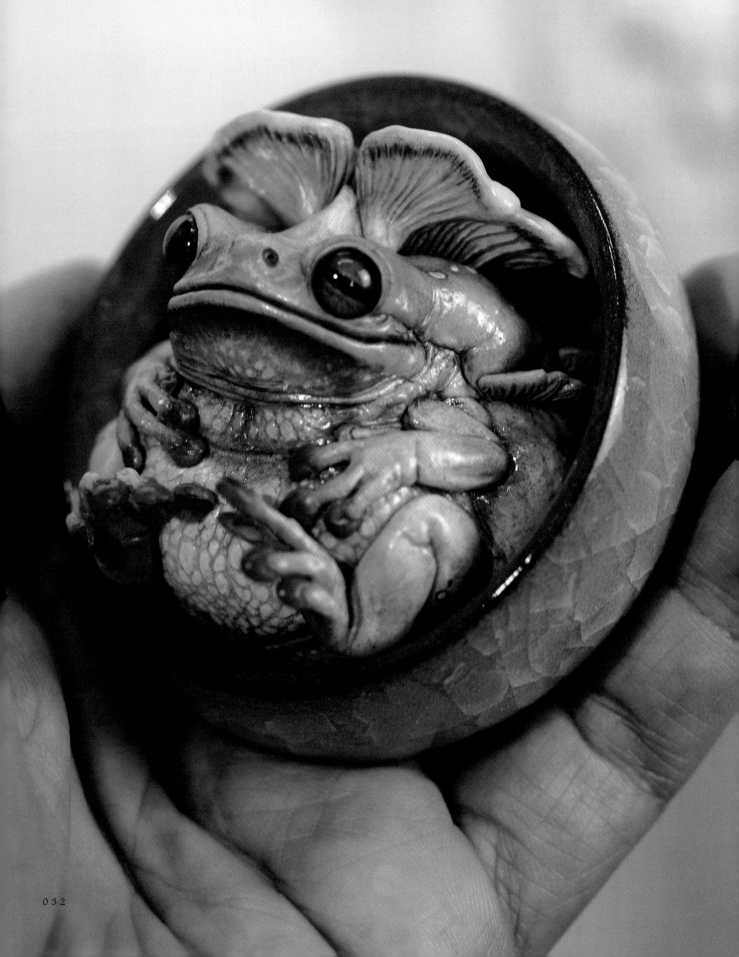

工艺

树脂着色，综合材质

尺寸（长 × 高 × 宽）

≈ 11cm × 11cm × 7cm

创作时间

2019 年

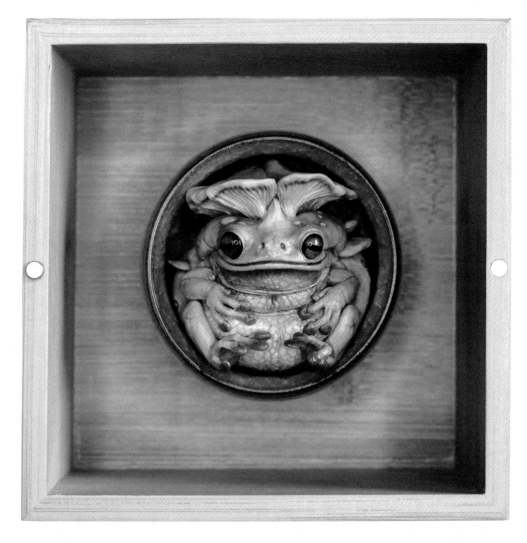

罗汉树蛙生长在雨林树冠中，淡紫色的头部长有菌菇状头冠，其余通体呈浅绿色。其身体肥胖，多在枝叶中爬行而非跳跃，看似慵懒无比。头部的菌菇状头冠既能吸引猎物前来，又能在面对捕食者时通过突然的脱落来转移注意力并逃脱。

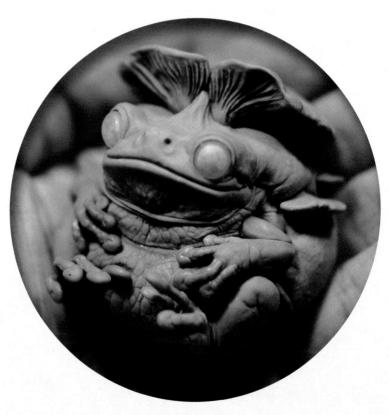

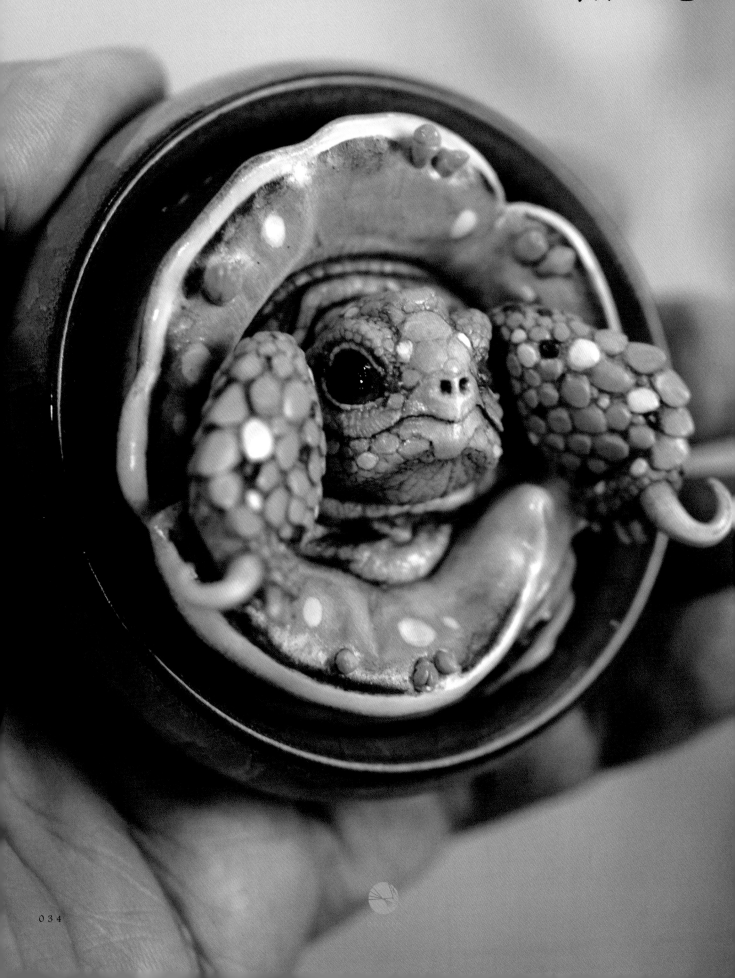

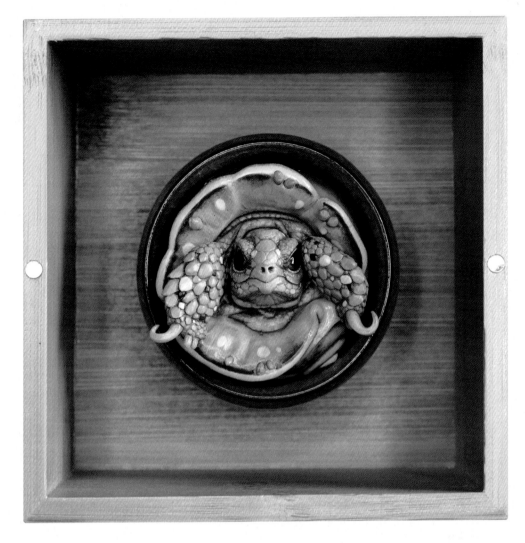

工艺

树脂着色，综合材质

尺寸（长 × 高 × 宽）

≈ 11cm × 11cm × 7cm

创作时间

2019 年

寄居陆龟是一种罕见的陆龟，拥有螺壳形状的龟壳，仅有两条前腿露出，如同寄居蟹的蟹钳。它们生活在沙漠地区，穴居，只有四爪，其中一爪较其他更粗壮，且呈弯曲状。寄居陆龟的龟壳鲜绿中带一点红，边缘一圈呈灰蓝色，其上的绿芽状突起物会如植物般不断生长，是沙漠中的一抹亮色。

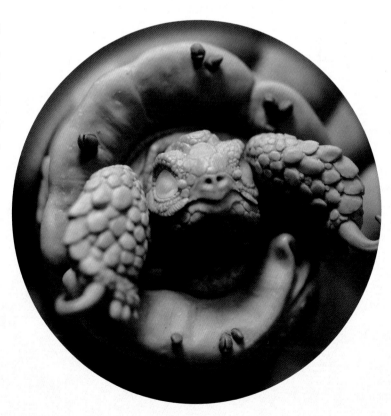

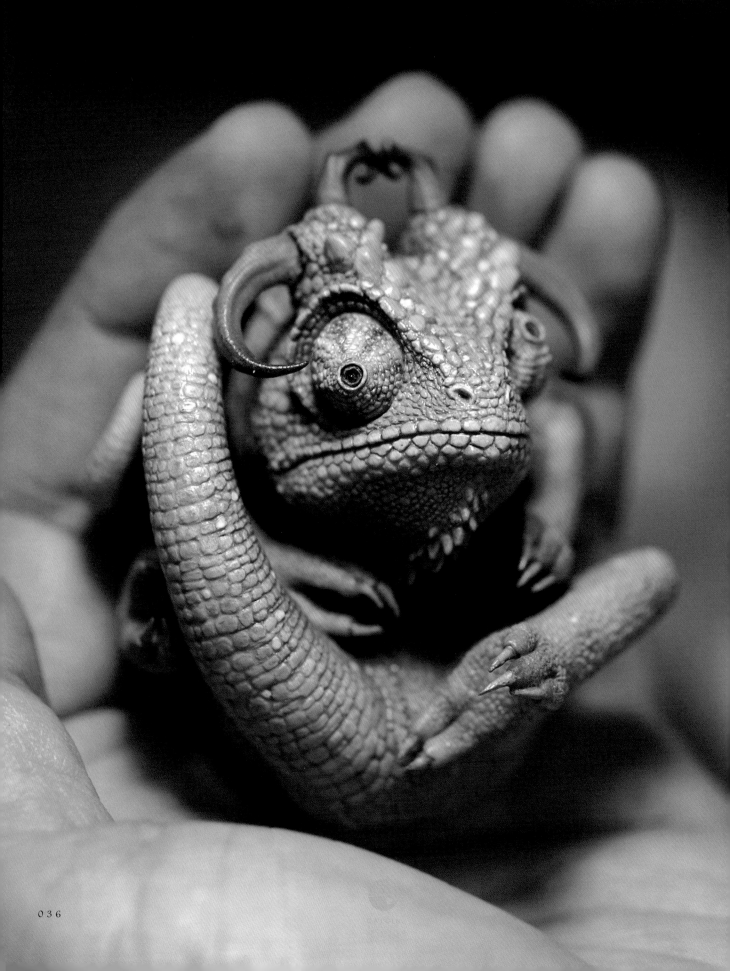

工艺

树脂着色，综合材质

尺寸（长 × 高 × 宽）

≈ 11cm × 11cm × 7cm

创作时间

2019 年

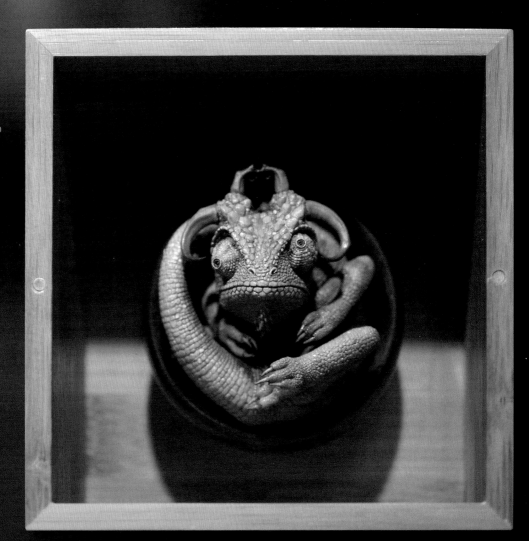

恶魔避役以其独特的恶魔角而闻名，其头顶长有两对共四只角，顶部两只角会逐渐融为一体形成一个心形。它们通体呈鬼魅的蓝紫色，偶有偏绿色的个体。传说它们喜食一种致幻的"蓝果"，并沉溺于其中，似乎这种果实能让其体色更为鲜艳。

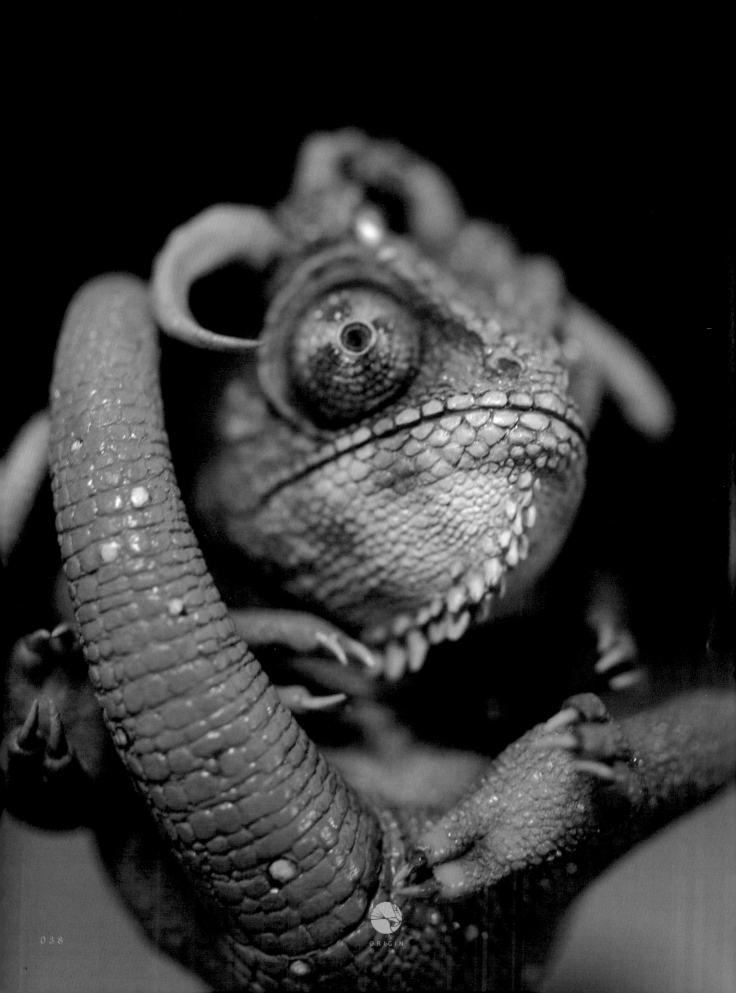

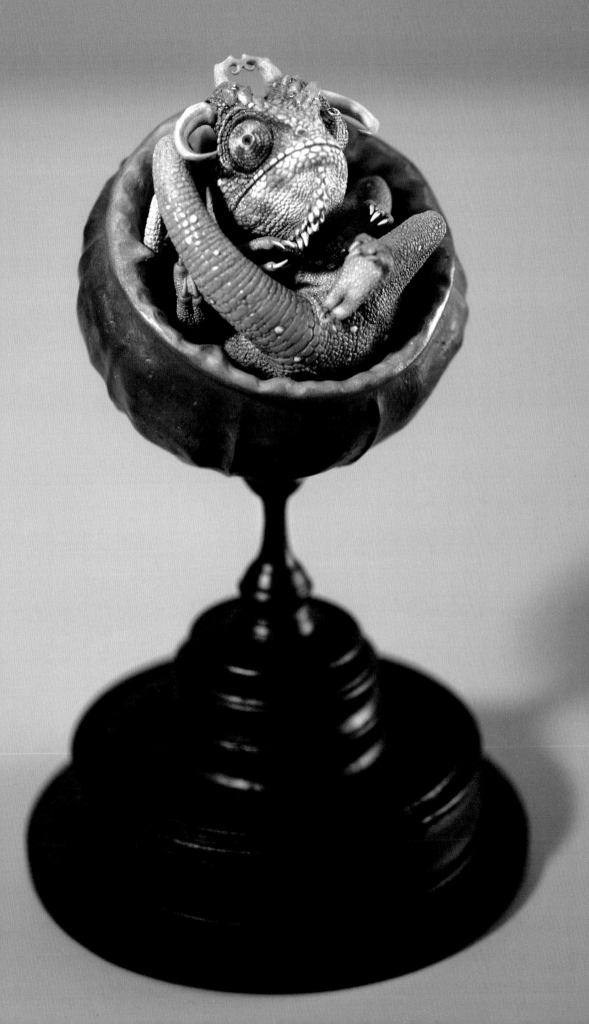

盛

恶魔避役

Demon Chameleon

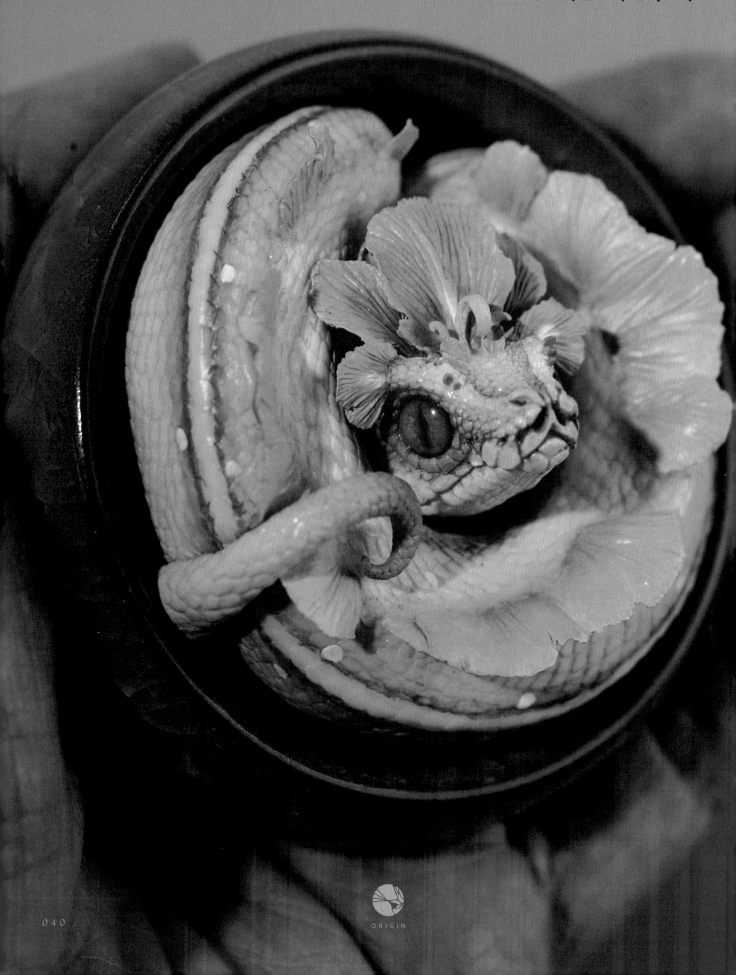

ORIGIN

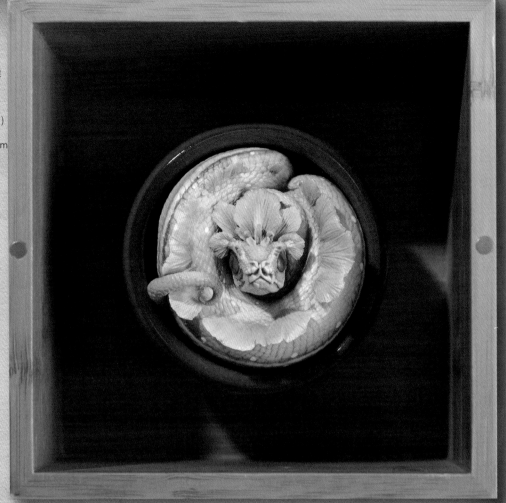

工艺

树脂着色，综合材质

尺寸（长×高×宽）

≈ 11cm × 11cm × 7cm

创作时间

2019 年

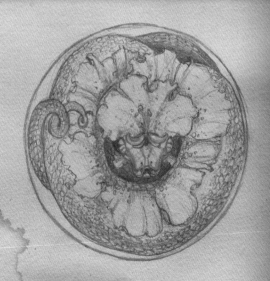

白化花瓣树蟒是一种树栖夜行性蟒蛇，体型小，白化个体通体呈粉白色，含浅褐条纹与白色斑点，身体与头部之间长有一圈浅粉色的花瓣状"肉冠"，头顶有花蕊般触须伸出，其蜷缩在一起时如同绽放的桃花。其猎物仅限于小型鸣禽和飞虫，其动作迅猛，通常不会捕食体型过大的目标。

Pearl Butterfly

珍珠花蝶

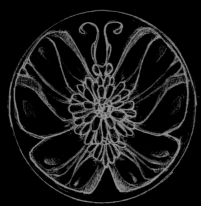

珍珠宝石花，蝶，
翅膀彩色攻幽窗

珍珠花蝶是一种翅膀闪着金绿色光泽的蝴蝶，身体呈金黄色，有如同琴弦的触须，背部长着一朵珍珠色的拟态小花。当一群珍珠花蝶在林间追逐嬉戏时，如同斑驳的阳光中点缀了花的精灵。

工艺

树脂着色，综合材质

尺寸（长 × 宽 × 高）

≈ 11cm × 11cm × 7cm

创作时间

2021 年

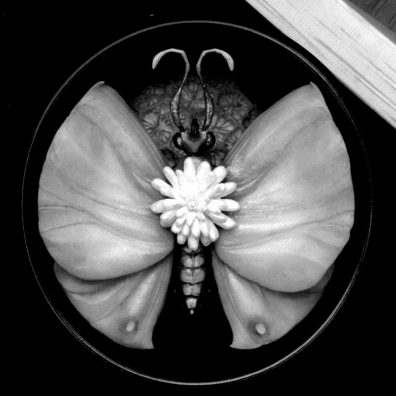

ORIGIN

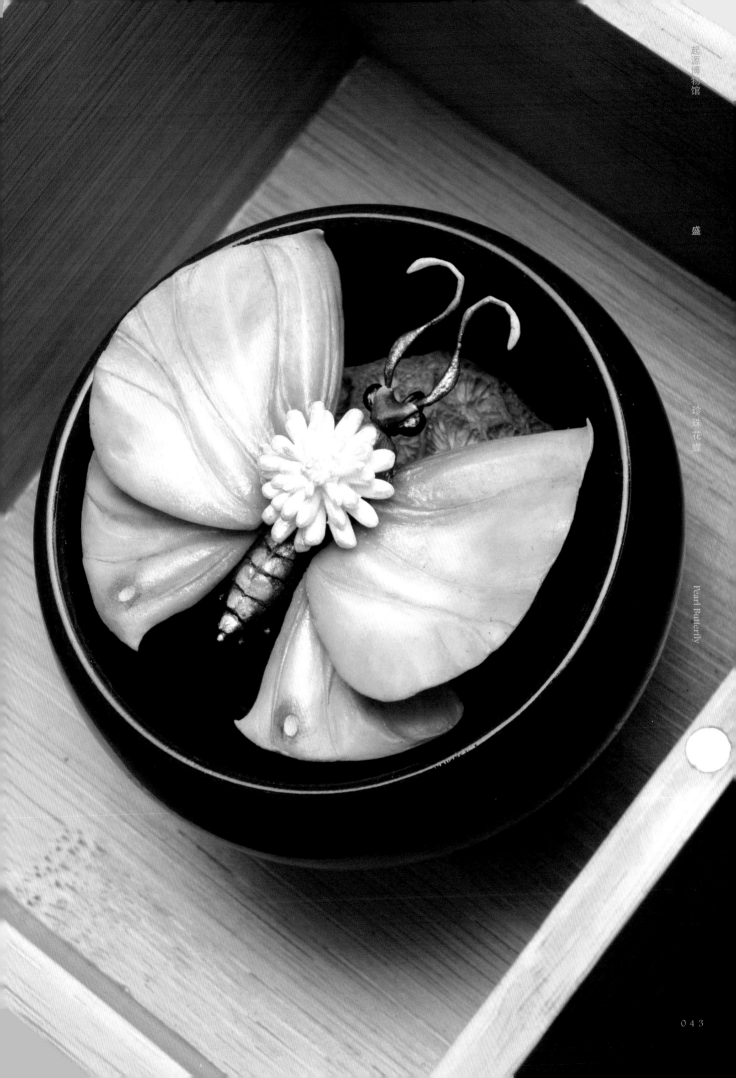

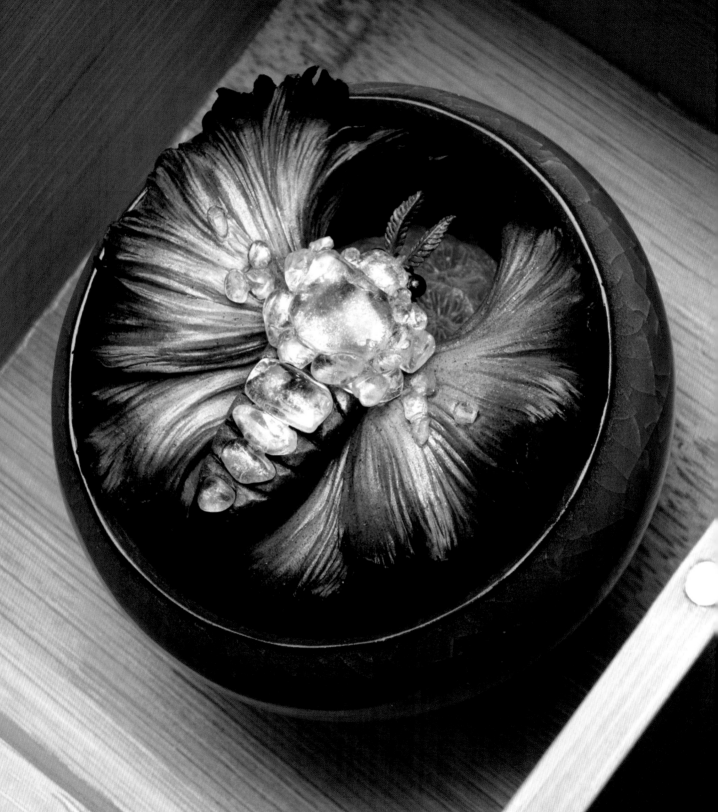

鱼尾天蛾拥有斗鱼尾般斑斓丝滑的翅膀,胸腹部覆盖着自然排列的晶体,好似会飞的宝石。它们夜晚趋光,飞行能力较弱,喜欢在近水的岸边活动。

盛

娍　方解石,斗鱼尾作的翅膀

工艺

树脂着色,综合材质

尺寸(长 × 高 × 宽)

≈ 11cm × 11cm × 7cm

创作时间

2021 年

鱼尾天蛾

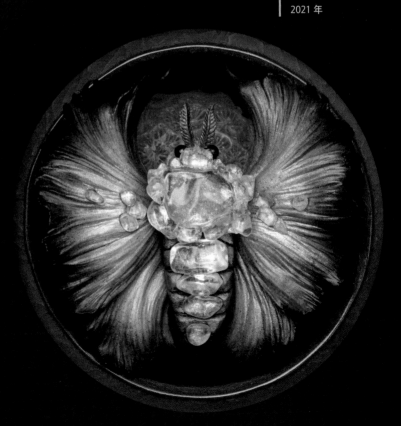

Coral Cicada

珊 瑚 蜡 蝉

翅膀根部金色 蜡蝉 红珊瑚鼻 背绿松石

珊瑚蜡蝉全身呈浅粉色，头部与尾部长
有奇特的红珊瑚状突起物，背部犹如被
绿松石点缀着，前后翅有发达的脉纹，
呈云灰色。它们食植物汁液并分泌蜜露，
多栖息于白色的树干上。

工艺

树脂着色，综合材质

尺寸（长 × 高 × 宽）

≈ 11cm × 11cm × 7cm

创作时间

2021 年

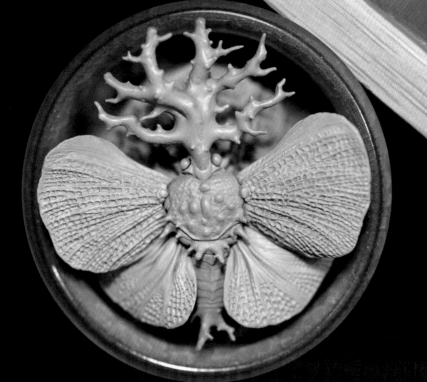

ORIGIN

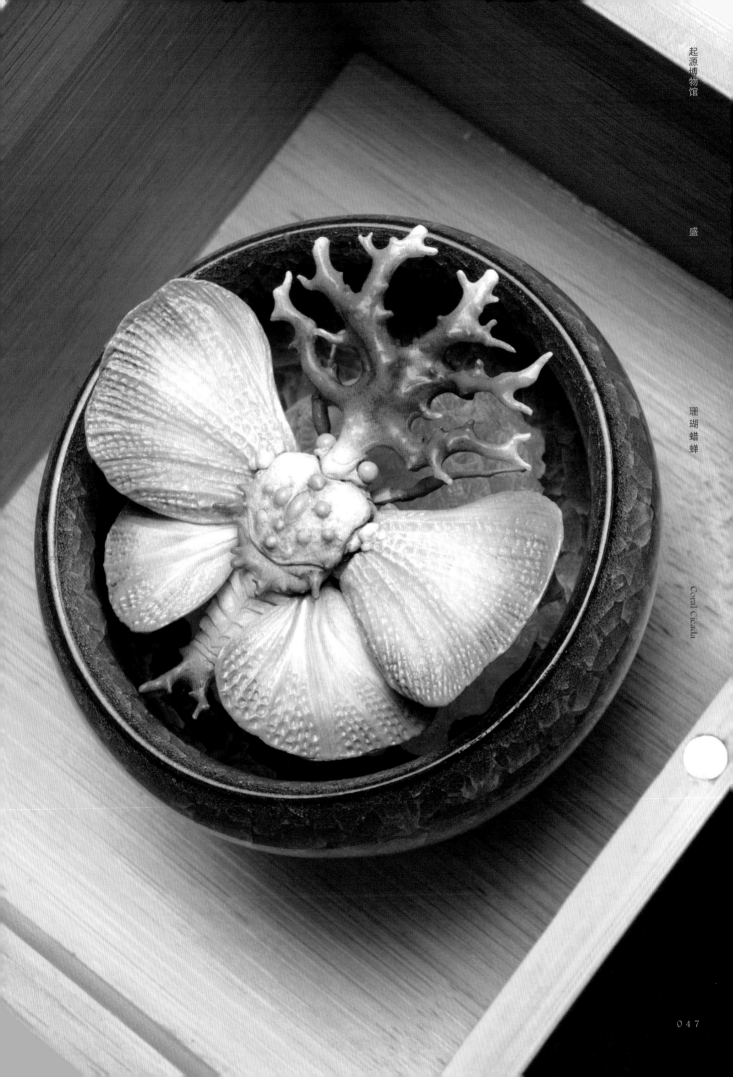

珊瑚蜡蝉

Coral Cicada

Nautilus Beetle

螺石锹甲（日间色）

螺石锹形甲虫最特别之处在于后翅裸露，并不隐藏在鞘翅下，其如鹦鹉螺般的巨大头甲和隐藏的胸甲也是一大特点。它们好斗，有一对强壮的上颚和犄角，擅长将对手夹住并抛出。它们是一种变色甲虫，夜间与日间呈现两种截然不同的色彩，夜间全身呈金属黑褐色，当晨曦初起时逐渐变为绚丽的绿橙色。

工艺	盛
树脂着色，综合材质	

尺寸（长 × 高 × 宽）
≈ 11cm × 11cm × 7cm

创作时间
2021 年

螺石锹甲（日间色）

Nautilus Beetle

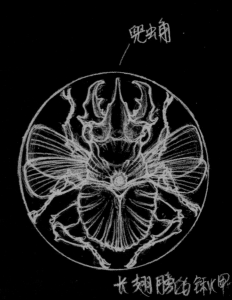

兜虫角

长翅膀的锹甲

银星石

螺化石纹理

螺石锹甲（夜间色）

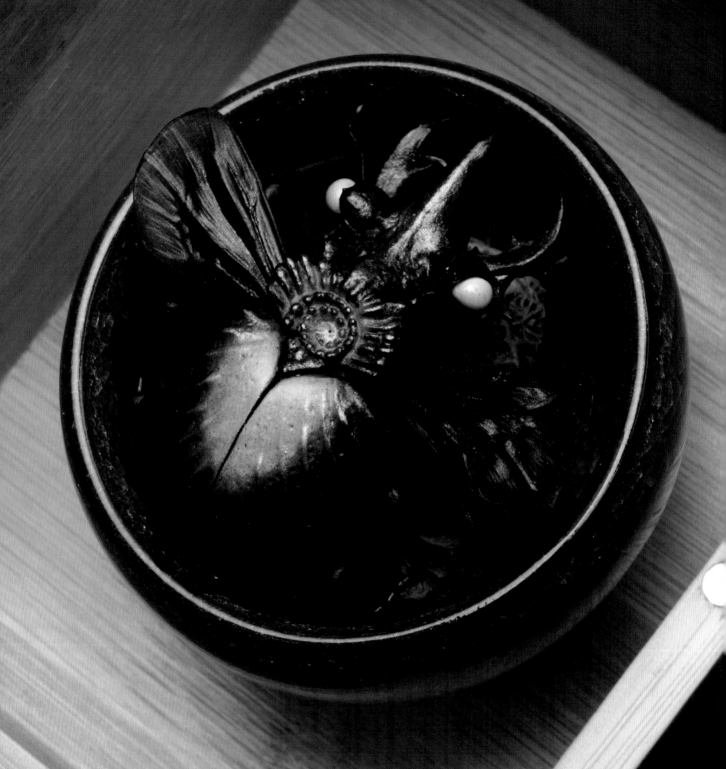

ORIGIN

工艺

树脂着色，综合材质

尺寸（长 × 高 × 宽）

≈ 11cm × 11cm × 7cm

创作时间

2021 年

起源博物馆

盛

螺石锹甲（夜间色）

Nautilus Beetle

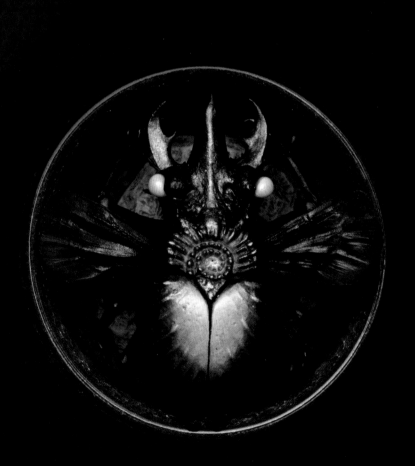

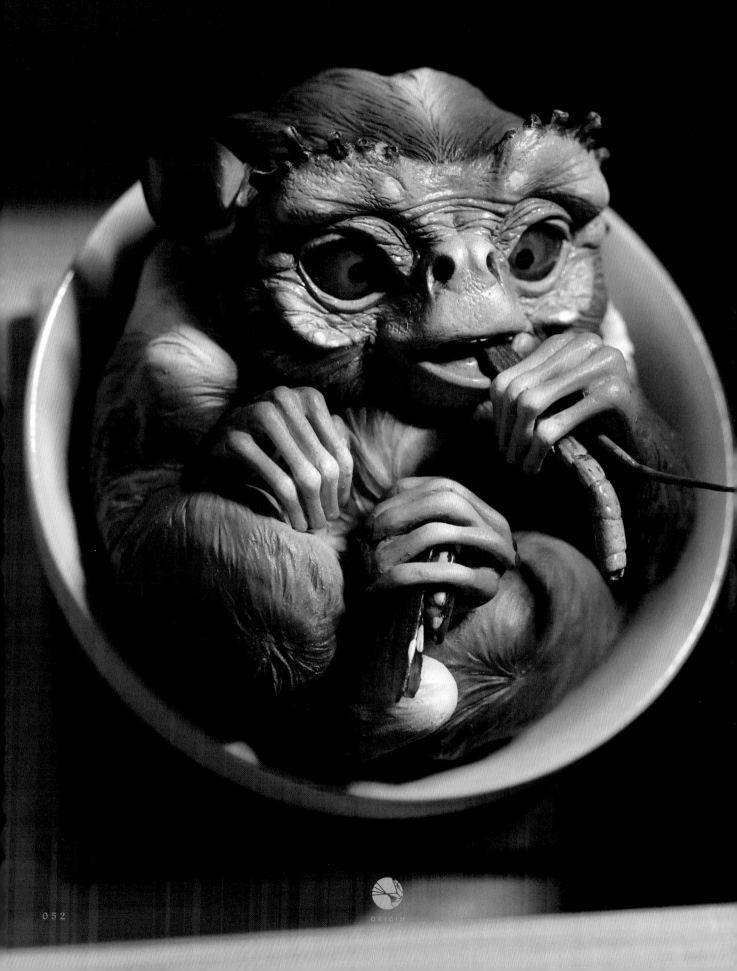

工艺

树脂着色，综合材质

尺寸（长 × 高 × 宽）

≈ 11cm × 11cm × 7cm

创作时间

2018 年

女王木猴

竹节仿螳
卵鞘

更长的枝
状树突，
通常体型
大于雄
猴

趾端绿色，呈绒状

掌内侧带
轮状纹理

口中食物：
竹节仿螳，
木猴以昆虫
为主食

捕食状态
缓慢靠近

空心树
"社交忆"

草图 2

短尾木猴是一种体型
只有 6cm ~ 8cm 长
的珍稀微型猴，长有
独特的蓝脸和绿趾，
额头处有绿色的枝状
突起物。它们主要栖
息在亚热带地中海气
候的丛林及灌木中，
属于夜行性树栖动
物，极少下地。它们
主要以昆虫为食，一般会如螳螂一般缓慢靠近
后再进行猎捕。

短尾木猴是群居性的灵长类动物，主要聚居在
一种叫"空心树"的树干中，通常一棵树能容
纳一个族群，它们会在其中进行大部分社交活
动。首领是母猴，每个族群的木猴都能从头顶
分泌特别的气味来进行辨识。

GK 原型

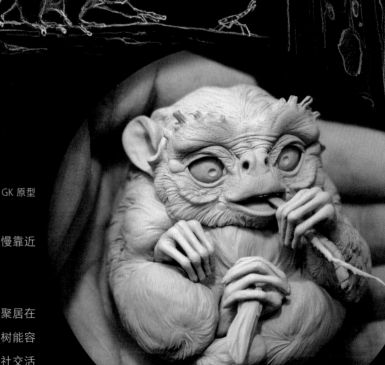

工艺

树脂着色，综合材质

尺寸（长 × 高 × 宽）

≈ 11cm × 11cm × 7cm

创作时间

2016 年

豌豆鼬是体型最小的鼬类之一，头大，足短，一般雄性体长在 10cm ～ 15cm，尾长 6cm ～ 7cm，雌性体型更小。其身体常年湿润光滑，呈灰褐色，尾部内侧无毛、光滑，有浅绿色的褶皱。它们广泛分布在湿润亚热带的中海拔常绿阔叶林（evergreen broad-leaf forest）中。

豌豆鼬是夜行性动物，白天喜爱在巨型的"胖子豌豆"的豆荚中睡觉，即使在其果实成熟后，巨大的豆荚依然可以在枝头悬挂一年之久，这给了豌豆鼬最合适的居所。它们会用具有黏附力的尾巴将空豆荚合起，确保无人干扰它们的睡眠。豌豆鼬主要以小型昆虫和鱼类为食，也吃果实，性格敏感温顺，不具备臭腺。

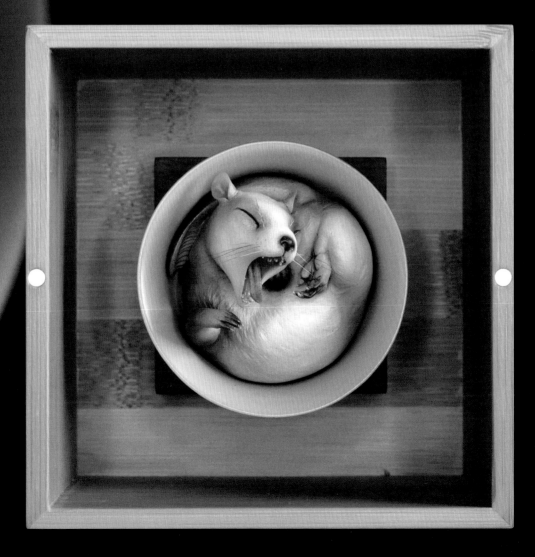

起源

目前主要进行的"起源"系列作品——由非自然存在物种组成的超级写实的生物标本作品系列，该系列作品通过写实的表现手法与达尔文进化论的描述方式来构建一个接近现实又脱离现实的虚拟生物世界，并最终通过一个作品群来构筑整个世界。这既是对现实自然世界的另一种角度的表述，又能够把我们拉回到对真实的自然起源的理解。

有人说我喜欢幻想生物，羡慕我充满想象力的设计，其实不然。我只是大自然的搬运工，对我而言，创作这个系列作品的最大的动力是一种假设的自然重新进化方式。如同重新掷一次骰子，如果环境或条件改变，进化将会变得非常特别。自然界又何尝不是各种放肆大胆的进化，存在往往是不需要理由的。

准确地说，"起源"系列作品是对起源的一次再尝试，再诠释。

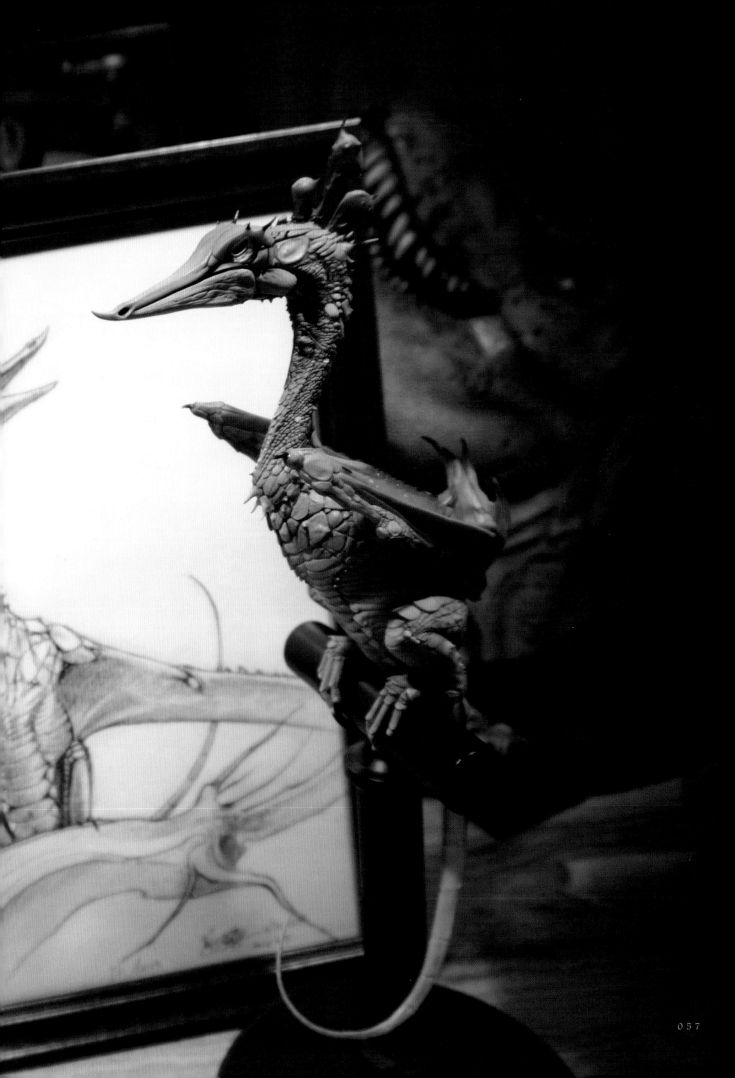

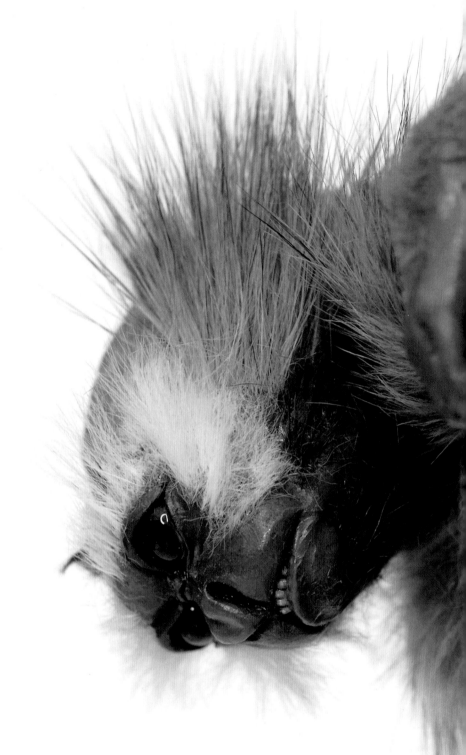

Armature Monkey

盔猴

工艺

树脂着色，综合材质

尺寸（长 × 高 × 宽）

≈ 10cm × 19cm × 11cm

创作时间

2016 年

盔猴的全名是长身盔猴，属于盔猴科中较常见的一种，生活于中美洲温暖地区，背部天生长有角质板甲，深及皮肤，长及尾部，质地较软。盔猴无法靠蜷缩背部进行自我防御，尾部也略有退化，无法靠其进行缠绕，但并不影响其攀爬。盔猴头部整体偏长，视觉灵敏，属杂食性动物，尤其偏爱昆虫。它们是一种善于社会交际的动物，互蹭盔甲是其交流的一种方式，同时也靠背部腺体散发的气味来辨识领地。

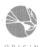

ORIGIN

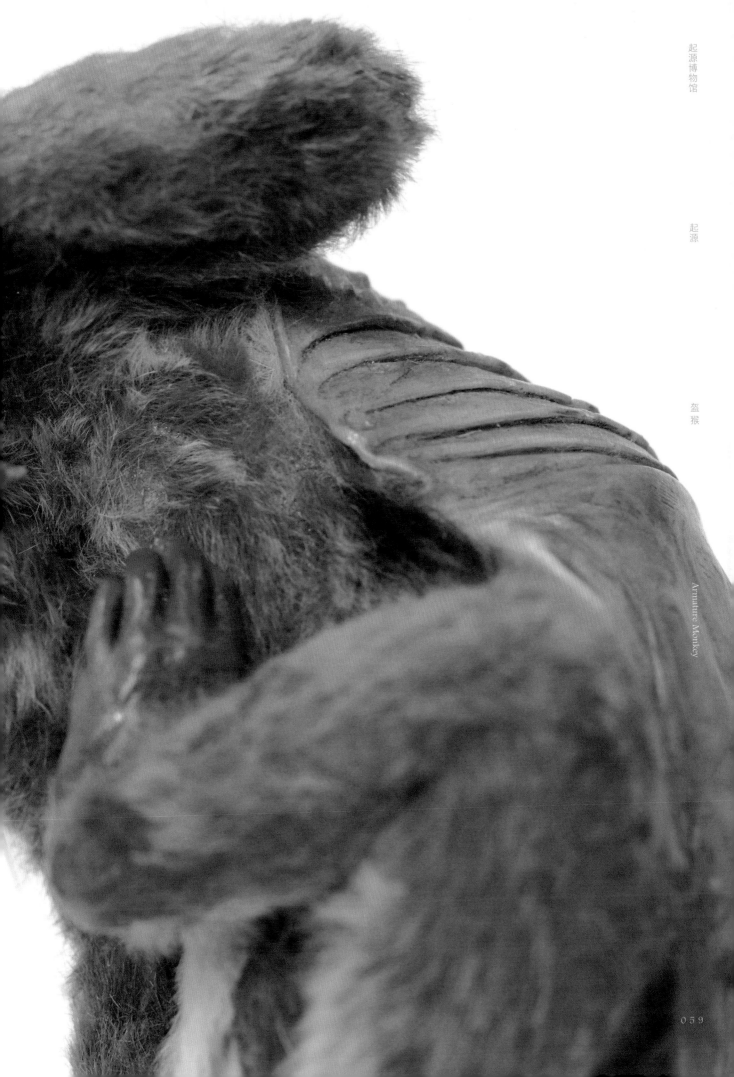

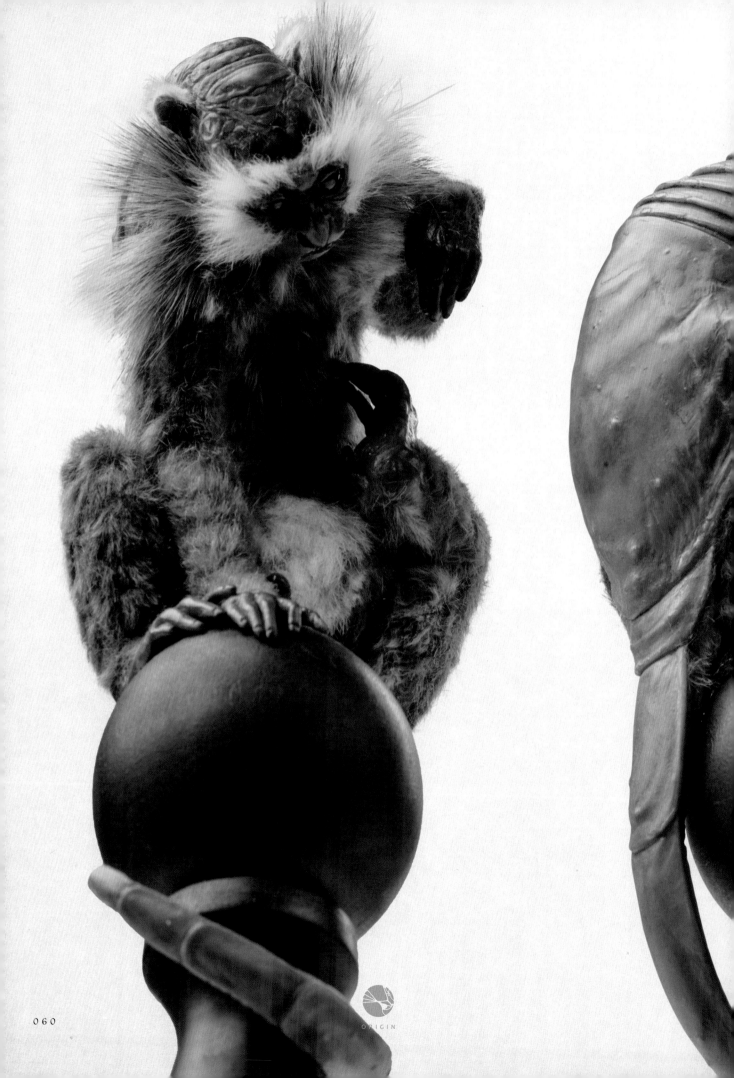

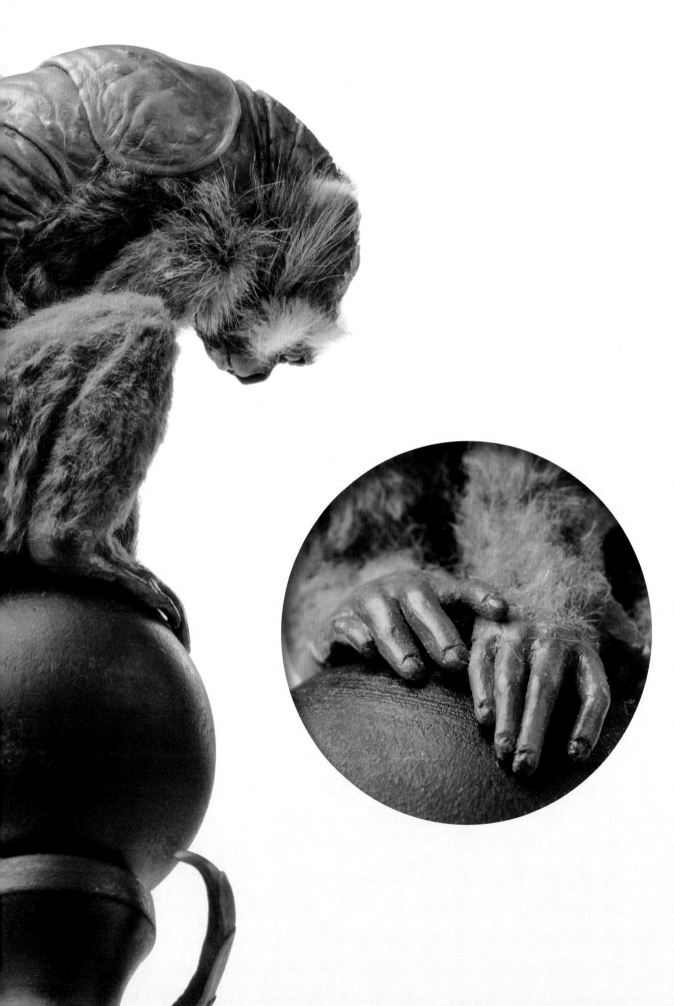

ORIGIN

尖喙矛蜥是生活在沙漠地带的地栖型蜥蜴，一对尖喙强劲有力，脚短小，四趾，力量强大，适合钻洞伏击，平时行动缓慢，但爆发力十足，捕猎或遇到对手时勇猛果敢，如同掷出的长矛，全身的厚重鳞甲既能防御攻击，又有利于水分的保持。平时喜好独来独往。

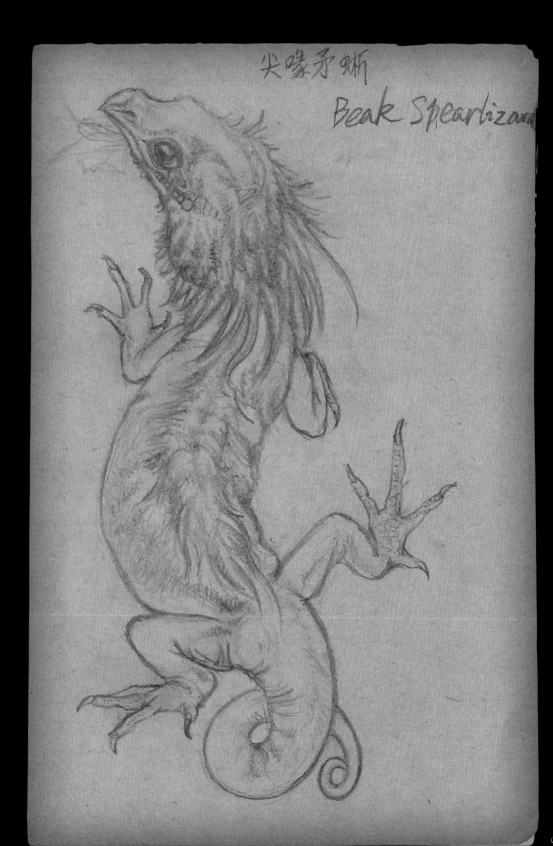

尖喙矛蜥是生活在沙漠地带的地栖型蜥蜴，一对尖喙强劲有力，脚短小，四趾，力量强大，适合钻洞伏击，平时行动缓慢，但爆发力十足，捕猎或遇到对手时勇猛果敢，如同掷出的长矛，全身的厚重鳞甲既能防御攻击，又有利于水分的保持。平时喜好独来独往。

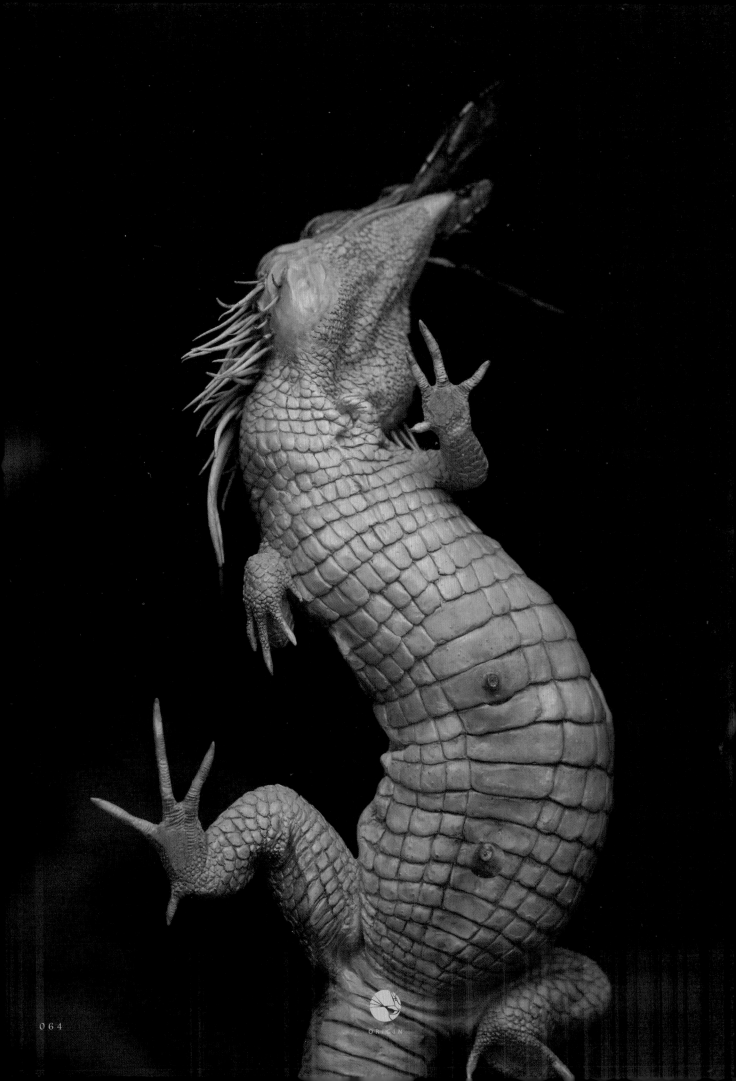

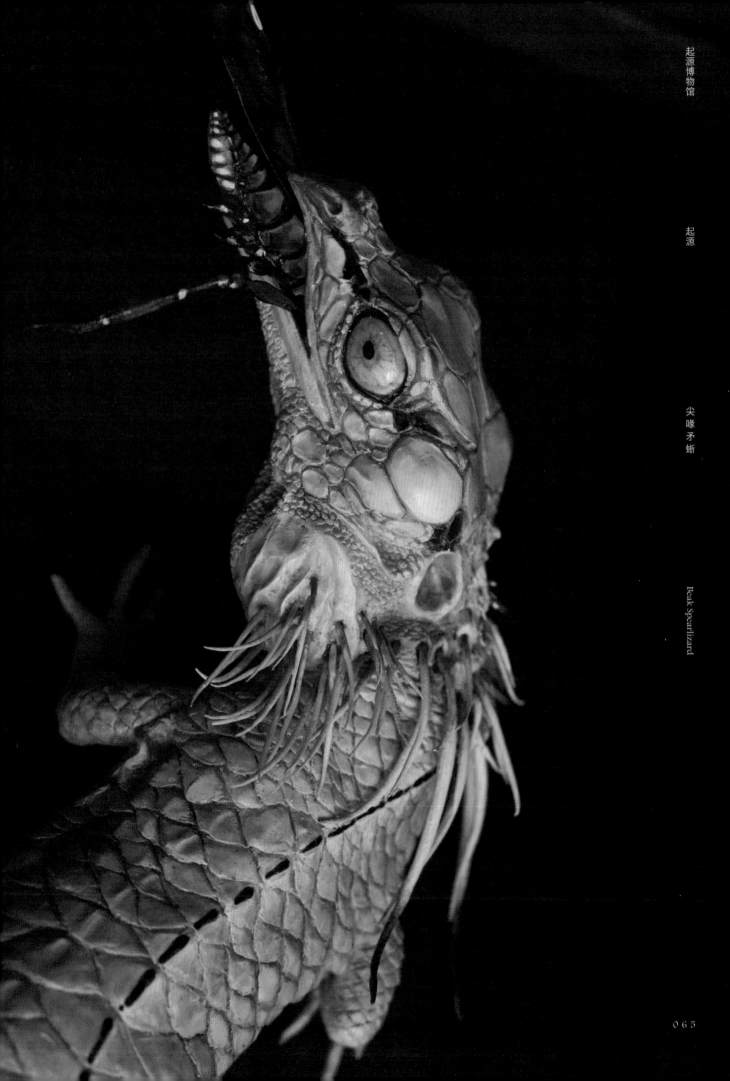

尖喙矛蜥

Beak Spearlizard

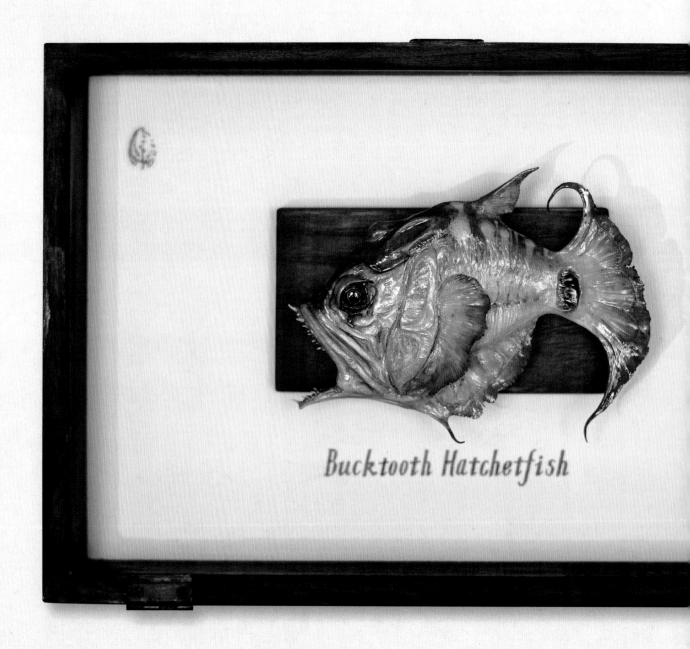

Bucktooth Hatchetfish

ORIGIN

工艺

树脂着色，综合材质

尺寸（长 × 高 × 宽）

≈ 9cm × 7cm × 2cm

创作时间

2014 年

龅牙斧鱼属于热带鱼类，身体扁短，游行速度慢，喜好逐水漂流，食性很杂，从活鱼虾到腐殖物皆能食用。其小龅牙主要用于同种之间的决斗，雄鱼间时常会如公牛般冲刺对撞，雄鱼尾部有大块黑斑，会让水面盘旋的捕食者误认为是其头部而搞错攻击方向。

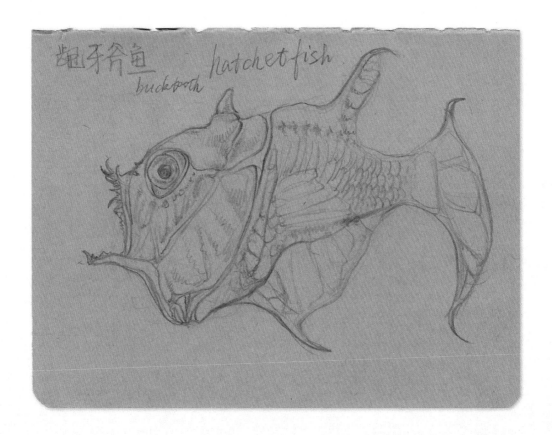

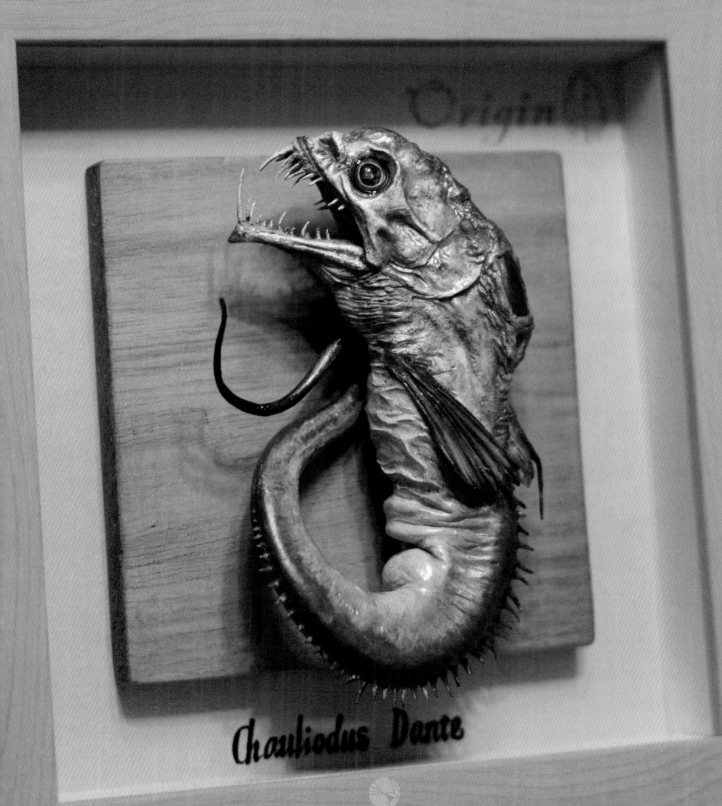

Chauliodus Dante

工艺

树脂着色，综合材质

尺寸（长 × 高 × 宽）

≈ 7cm × 10cm × 3cm

创作时间

2014 年

这种深水鱼有鬼魅一样的长相——大眼、斜口裂和长獠牙，仿佛来自地狱。其头部的晶状体有储存养分的功能，同时会发光作为捕食诱饵。

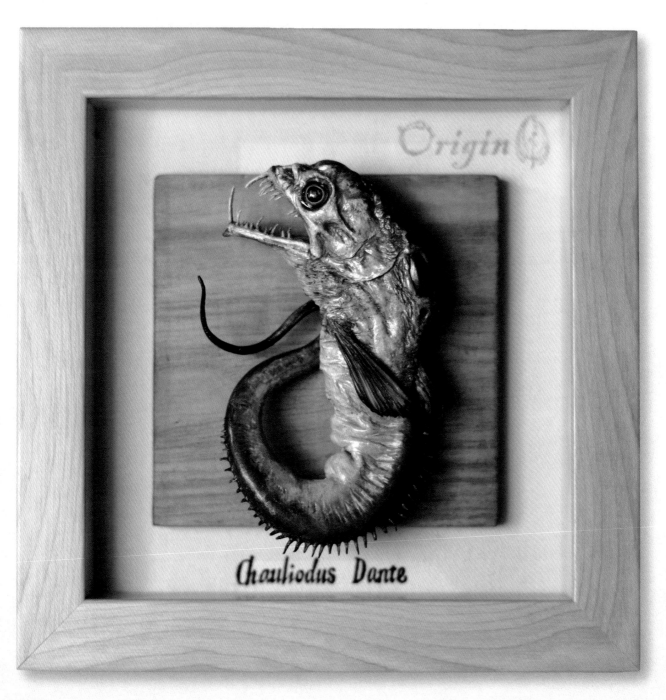

工艺
树脂着色，综合材质

尺寸（长 × 高 × 宽）
≈ 7cm × 15cm × 7cm

创作时间
2015 年

藤石，番杏科，藤石花属，多年生绿肉质地生草本植物，产于南美洲。藤石的茎呈球形，其上生有少量棕刺，根系相当不发达，簇生的藤须即是叶片。藤石是雌雄同体植物，肉质花常年盛开，每年晶状果实自然在球茎体内形成，由花的中心部位喷出。藤石喜好高温湿热气候，其花的前端长有大片叶唇，当有小生物降落至花顶，它便可利用叶唇的迅速开闭来将猎物吸食入消化囊中。

ORIGIN

石藤花
Curly Stone
(卷曲石头)

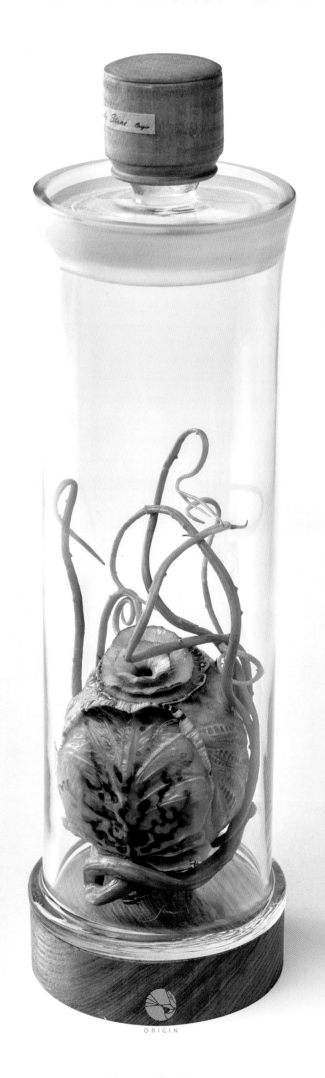

ORIGIN

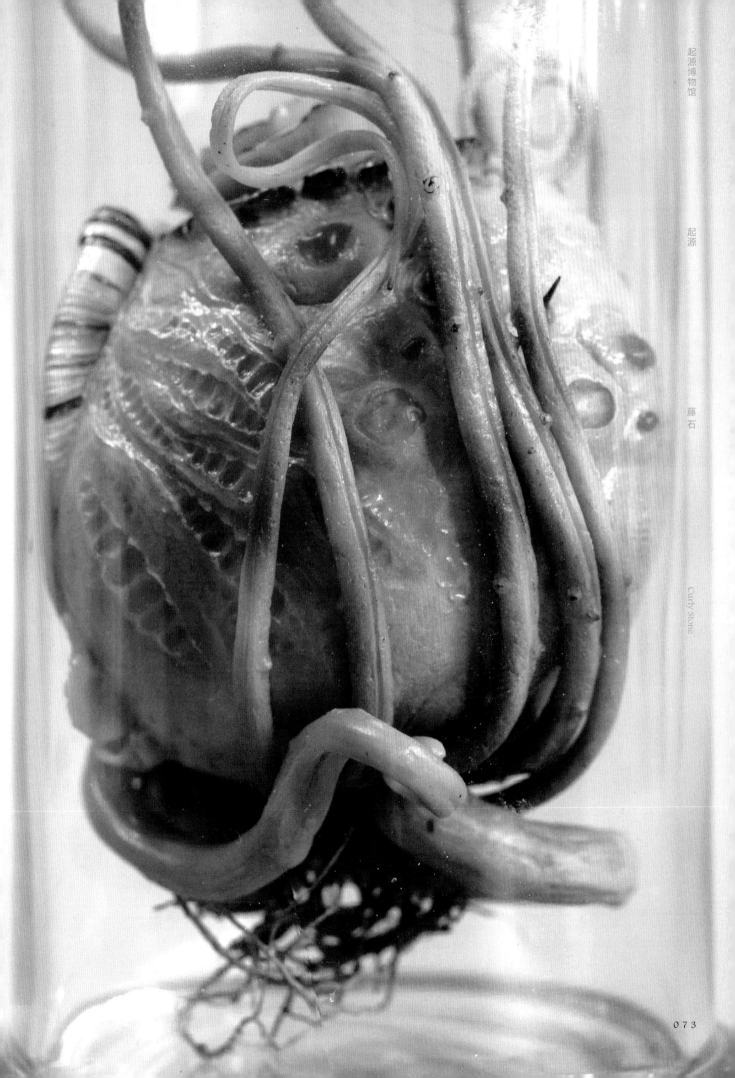

11.5 cm

2.5 cm

2.5 cm

1.75 cm

16 cm

22 cm

3.5 cm

15.4 cm

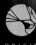

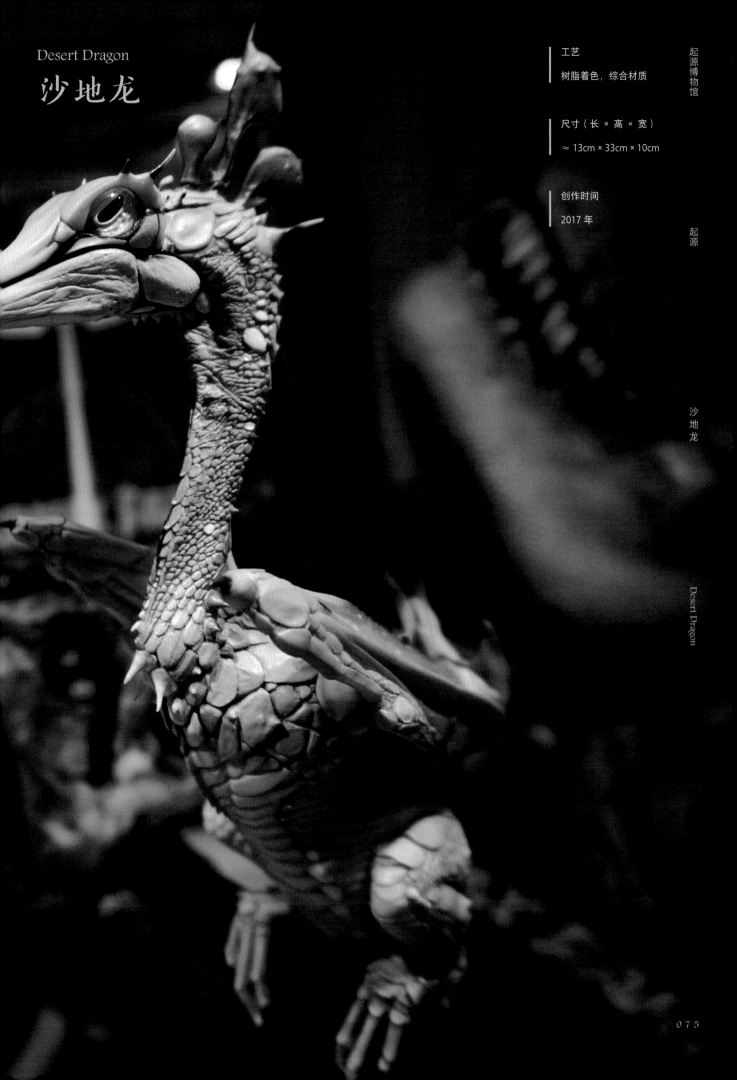

Desert Dragon

沙地龙

工艺

树脂着色，综合材质

尺寸（长 × 高 × 宽）

≈ 13cm × 33cm × 10cm

创作时间

2017 年

起源博物馆

起源

沙地龙

Desert Dragon

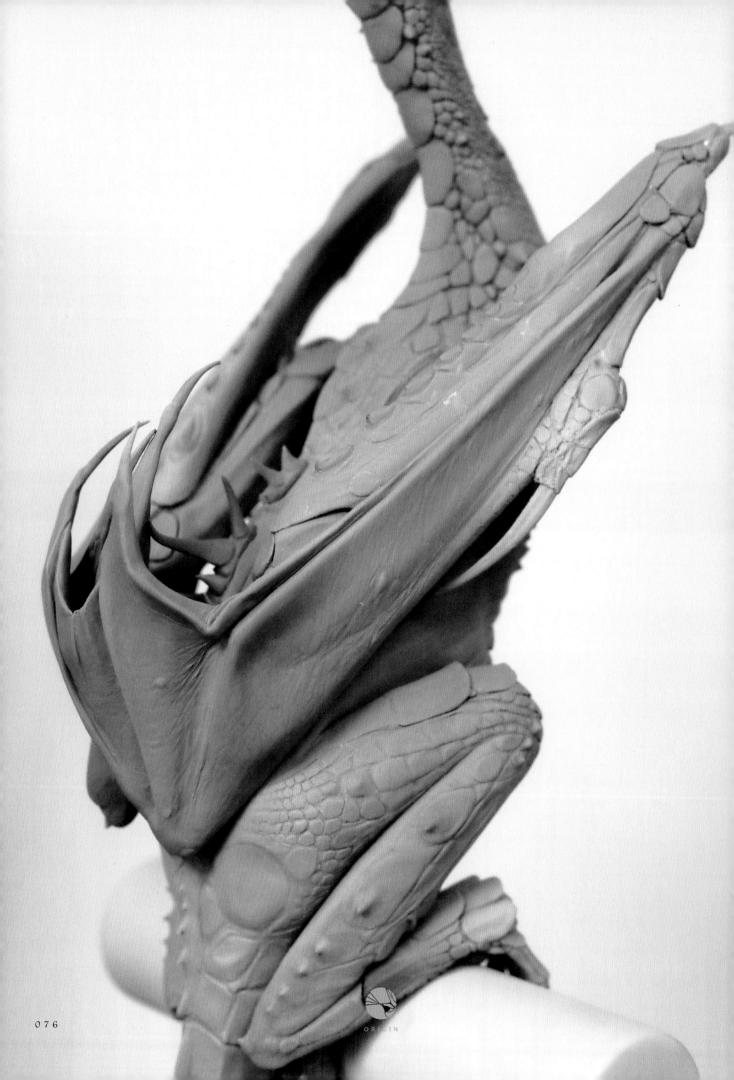

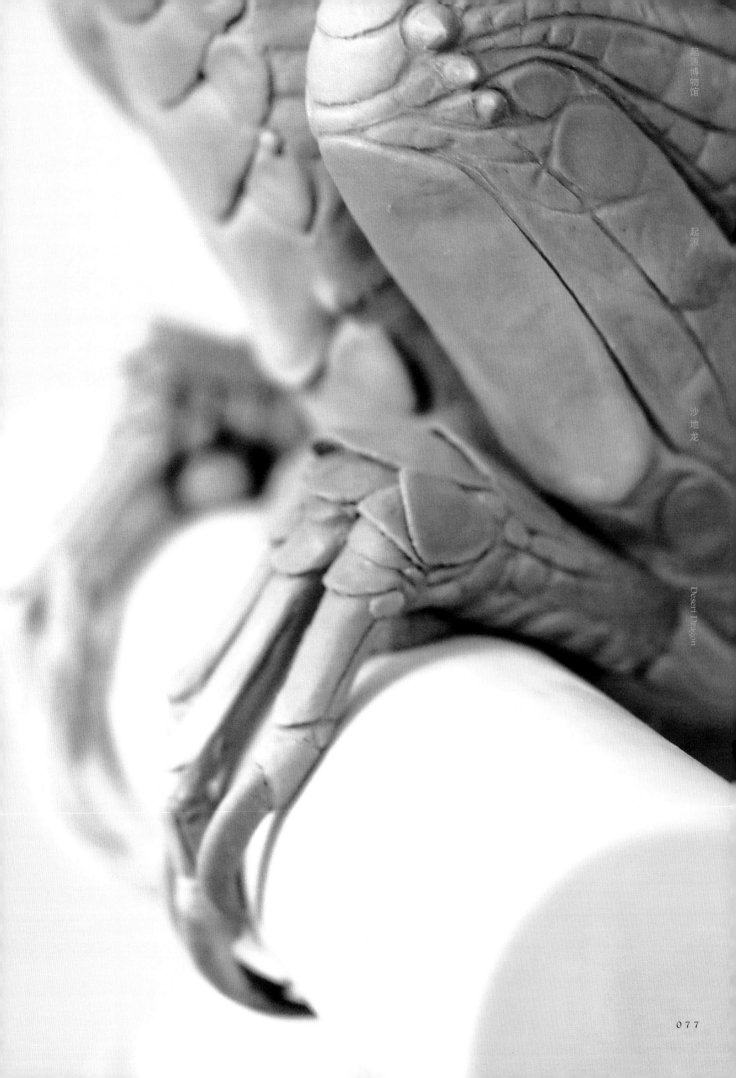

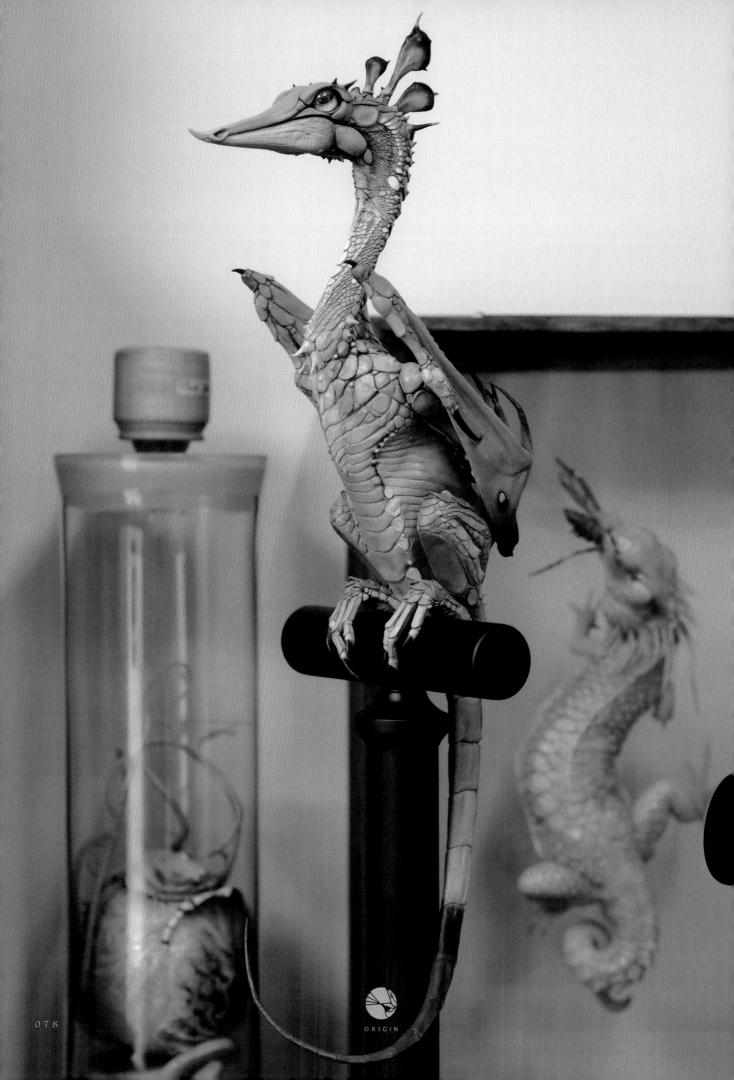

ORIGIN

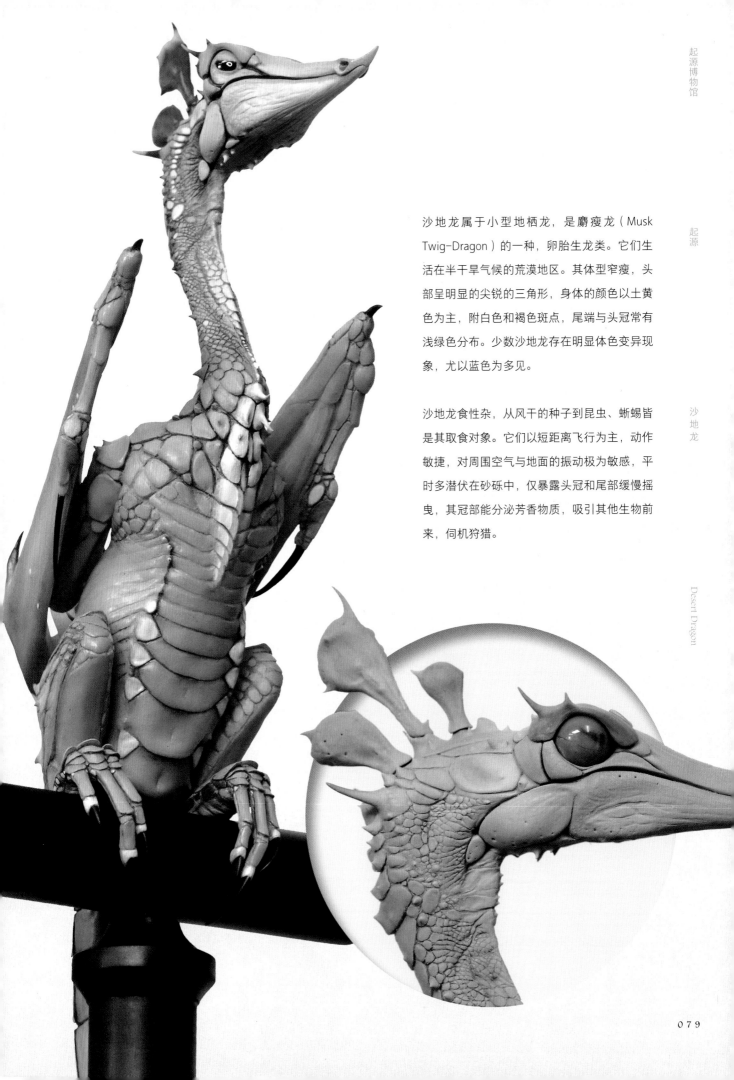

沙地龙属于小型地栖龙，是麝瘦龙（Musk Twig-Dragon）的一种，卵胎生龙类。它们生活在半干旱气候的荒漠地区。其体型窄瘦，头部呈明显的尖锐的三角形，身体的颜色以土黄色为主，附白色和褐色斑点，尾端与头冠常有浅绿色分布。少数沙地龙存在明显体色变异现象，尤以蓝色为多见。

沙地龙食性杂，从风干的种子到昆虫、蜥蜴皆是其取食对象。它们以短距离飞行为主，动作敏捷，对周围空气与地面的振动极为敏感，平时多潜伏在砂砾中，仅暴露头冠和尾部缓慢摇曳，其冠部能分泌芳香物质，吸引其他生物前来，伺机狩猎。

Exquisite Frog

玲珑鼍

工艺

树脂着色，综合材质

尺寸（长 × 高 × 宽）

≈ 10cm × 13cm × 5cm

创作时间

2015 年

ORIGIN

即使它只有一只眼。有人相信将其挂于案头能带来好运。

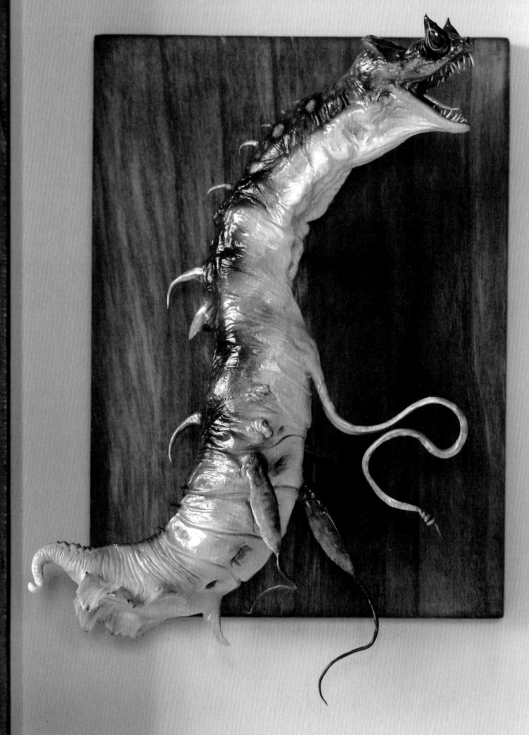

Flogger Horned Eel

ORIGIN

捷角鞭鳗拥有鳗鱼中最奇特的前进方式，先天的身体构型让其能如蠕虫般伸缩游动，胸鳍与侧鳍能使其保持稳定。同寻常的鳗鱼一样，偷袭是其最主要的生存伎俩，他的毒鞭能让猎物在不知不觉中被其果腹。

工艺

树脂着色，综合材质

尺寸（长 × 高 × 宽）

≈ 15cm × 26cm × 7cm

创作时间

2014 年

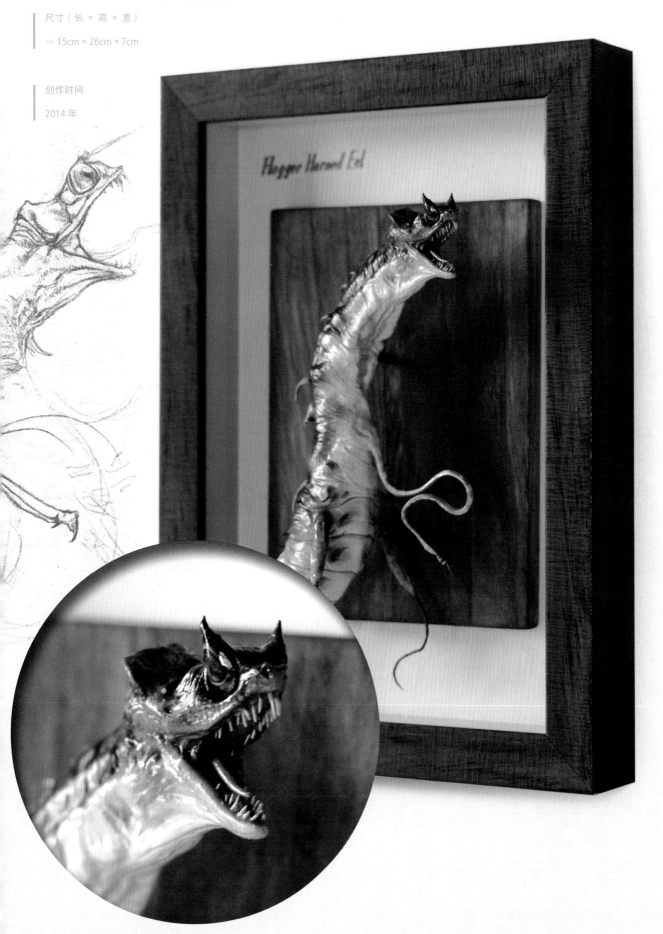

绿脊背龙

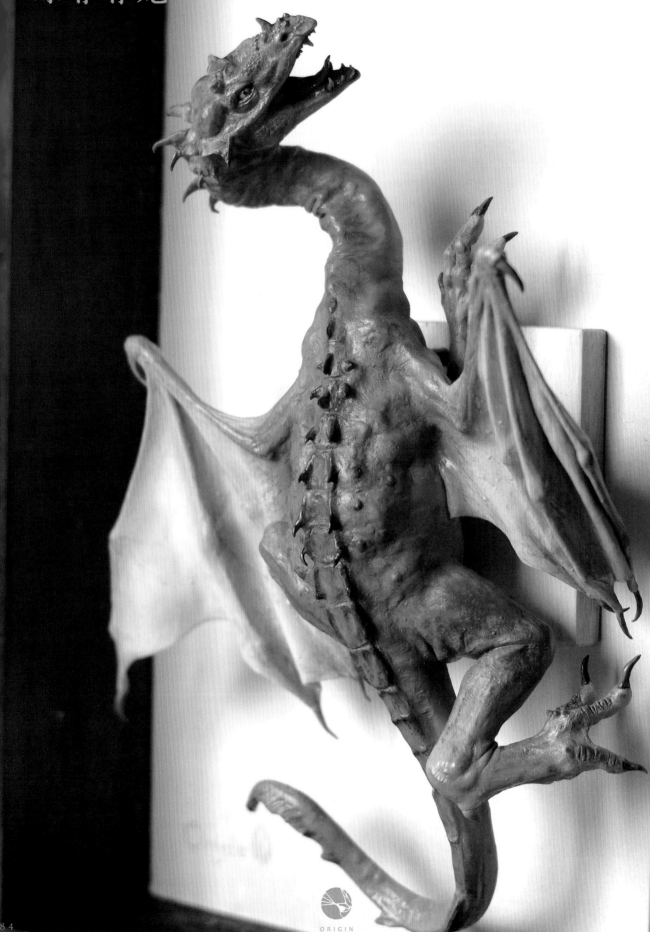

ORIGIN

工艺

树脂着色，综合材质

绿脊背龙生活于水上丛林地带，橙尾、短翅，
不擅于长距离飞行，以短距离滑翔突袭捕食鱼
类或其他小型飞龙为主，性格暴躁。

尺寸（长 × 高 × 宽）

≈ 26cm × 30cm × 10cm

创作时间

2014 年

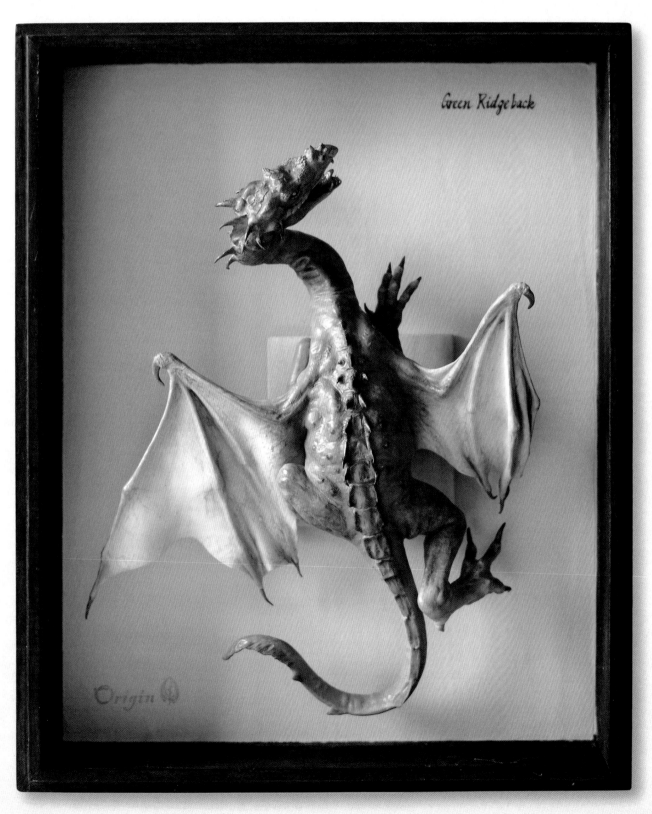

Green Ridgeback

Origin

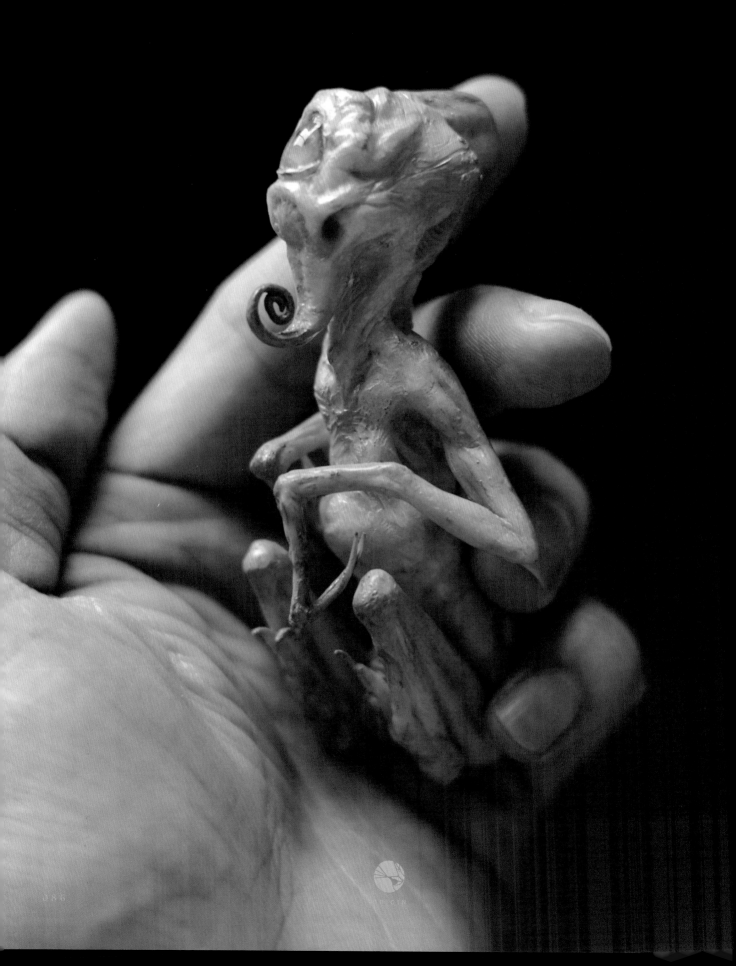

Kuba Kuba

库巴猴

工艺

树脂着色，综合材质

尺寸（长 × 高 × 宽）

≈ 6cm × 9cm × 7cm

创作时间

2014 年

库巴猴是外形似猴子的一种小生物，长有单只复眼，仅能判别活动物体。其面部的环形犁鼻器是另一种感知器，能帮助它们寻找食物和躲避天敌。它们喜欢生活在库巴树上，以虹吸式口器吸食嫩枝叶为生。雄性库巴猴拥有很长的生殖器，强大的繁殖能力是其维持种族繁衍的保证。

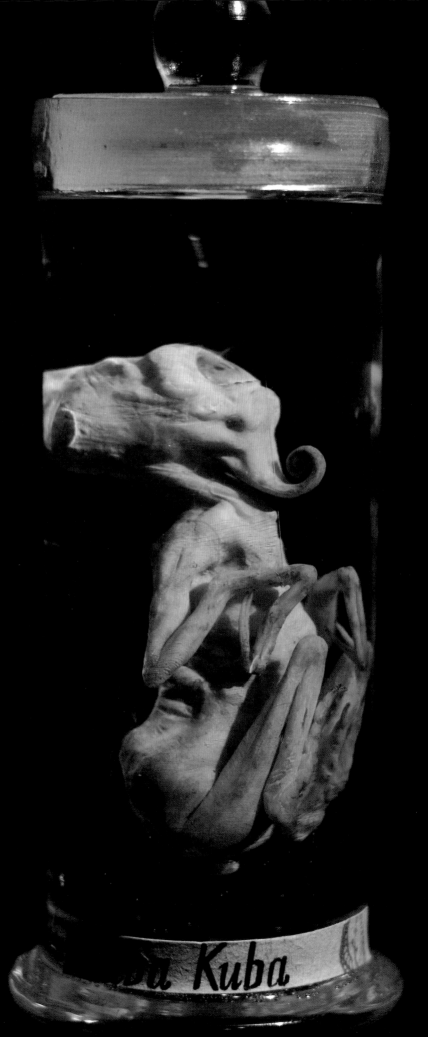

Magellan Octopus and Sailor Shrimp

麦哲伦章鱼和水手虾

工艺

树脂着色，综合材质

尺寸（长 × 高 × 宽）

≈ 6cm × 3cm × 4cm

创作时间

2016 年

ORIGIN

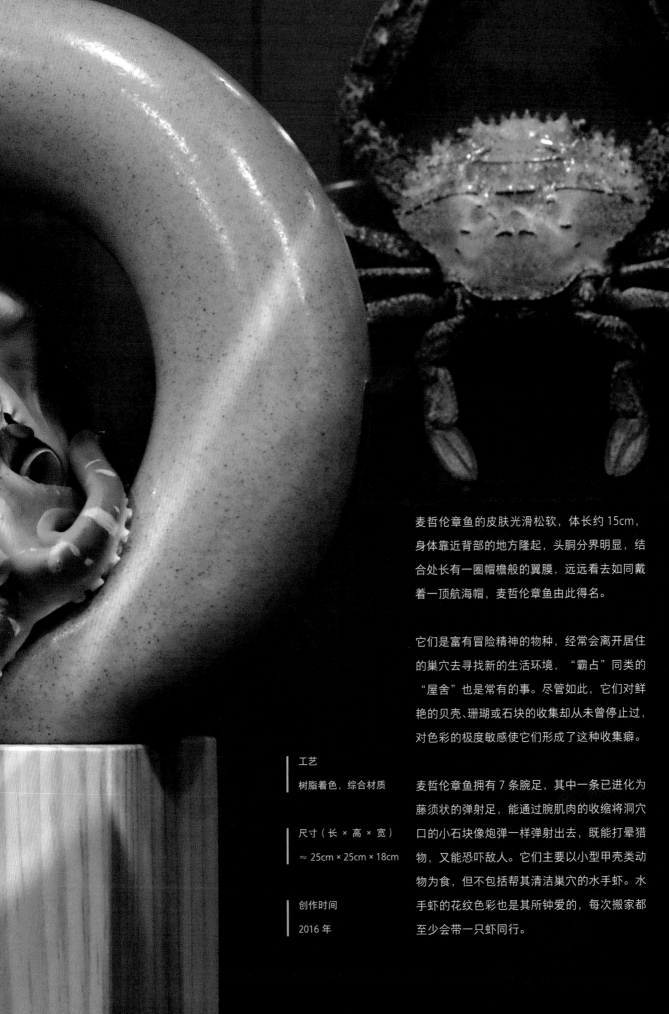

麦哲伦章鱼和水手虾

Megellan Octopus and Sailor Shrimp

麦哲伦章鱼的皮肤光滑松软，体长约 15cm，身体靠近背部的地方隆起，头胴分界明显，结合处长有一圈帽檐般的翼膜，远远看去如同戴着一顶航海帽，麦哲伦章鱼由此得名。

它们是富有冒险精神的物种，经常会离开居住的巢穴去寻找新的生活环境，"霸占"同类的"屋舍"也是常有的事。尽管如此，它们对鲜艳的贝壳、珊瑚或石块的收集却从未曾停止过，对色彩的极度敏感使它们形成了这种收集癖。

工艺

树脂着色，综合材质

尺寸（长 × 高 × 宽）

≈ 25cm × 25cm × 18cm

创作时间

2016 年

麦哲伦章鱼拥有 7 条腕足，其中一条已进化为藤须状的弹射足，能通过腕肌肉的收缩将洞穴口的小石块像炮弹一样弹射出去，既能打晕猎物，又能恐吓敌人。它们主要以小型甲壳类动物为食，但不包括帮其清洁巢穴的水手虾。水手虾的花纹色彩也是其所钟爱的，每次搬家都至少会带一只虾同行。

水手虾整体呈蓝色透明状，身体短而头胸甲较大，雄虾和雌虾的体型一致，雄虾的体色比雌虾的浅，雄虾的眼睛呈淡棕色，雌虾的眼睛为黄白色。

雄性水手虾主要以麦哲伦章鱼的皮肤分泌物为食，除了繁殖期，它们极少会离开麦哲伦章鱼生活。

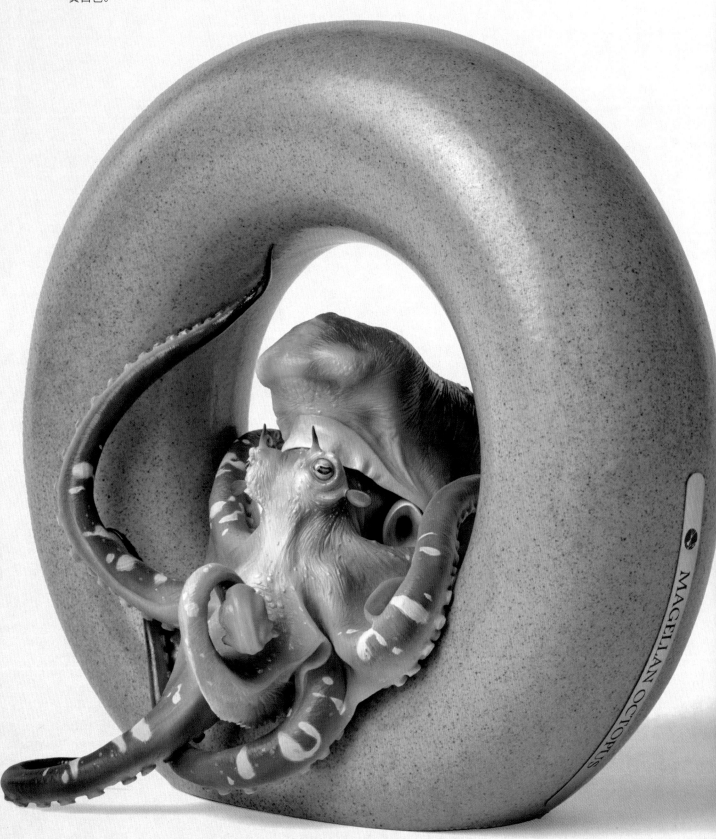

MAGELLAN OCTOPUS

ORIGIN

起源·居一麦哲伦章鱼

富于冒险精神 同一地点居生一般不超过1周.
经常霸占同类巢穴，入住前通常会有一个"舞蹈仪式"

头部隆起，眼睛能呈360度旋转

麦哲伦章鱼　　麦氏章鱼
（隆冰鱼）

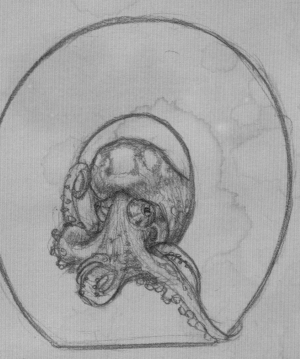

伪装 捕猎
弹簧 触须可作的发射器
将周 小碎石从洞口
弹射出去

花纹用水贴
触须花纹类似瓶子草

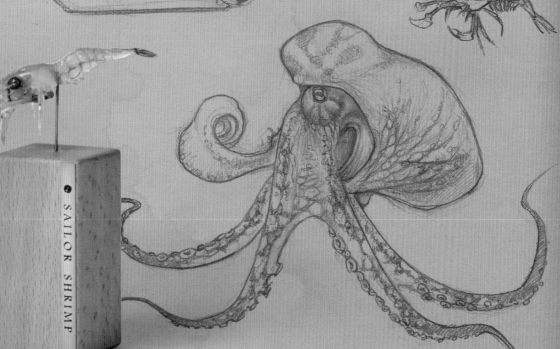

SAILOR SHRIMP

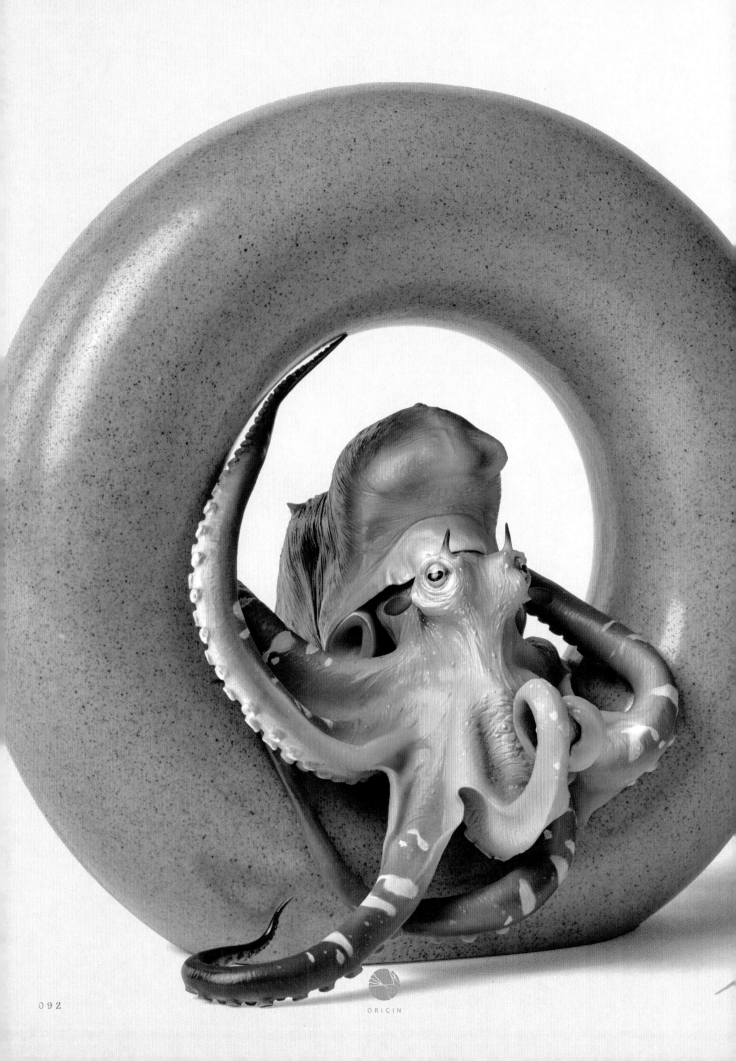

ORIGIN

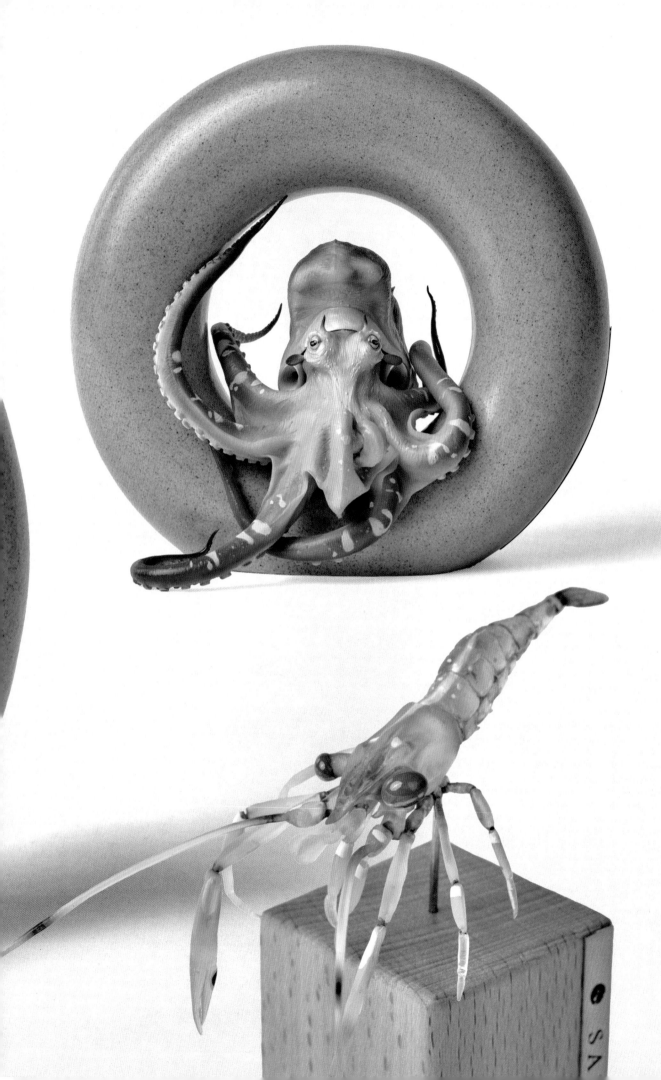

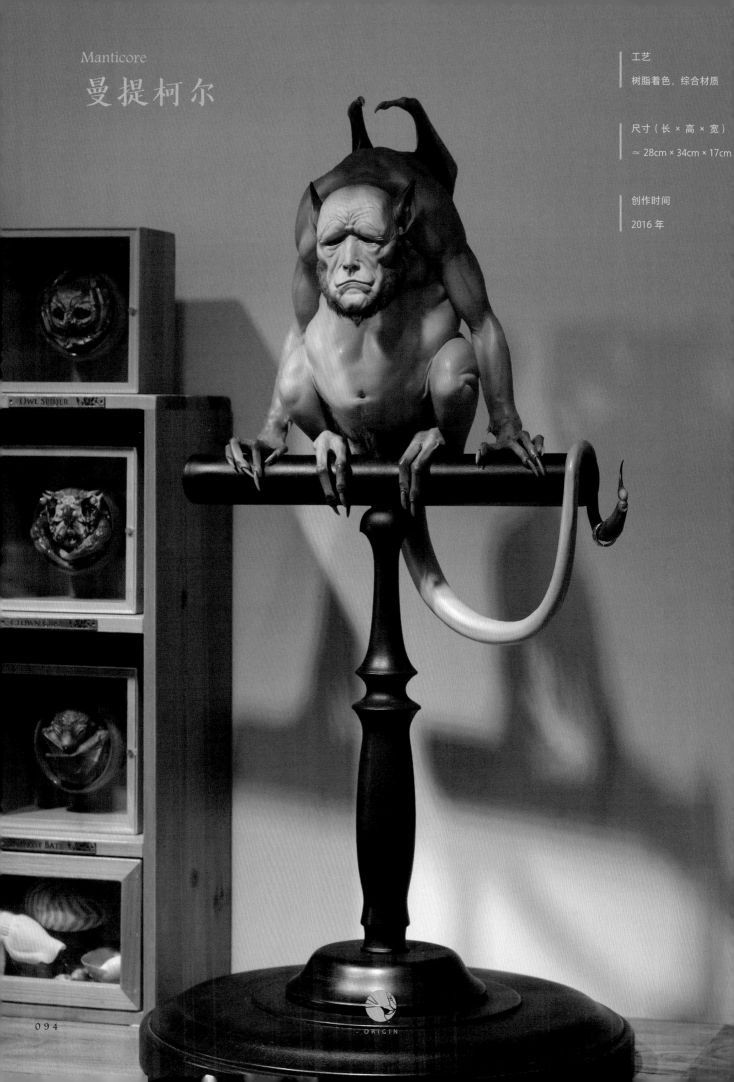

Manticore

曼提柯尔

工艺

树脂着色，综合材质

尺寸（长 × 高 × 宽）

≈ 28cm × 34cm × 17cm

创作时间

2016 年

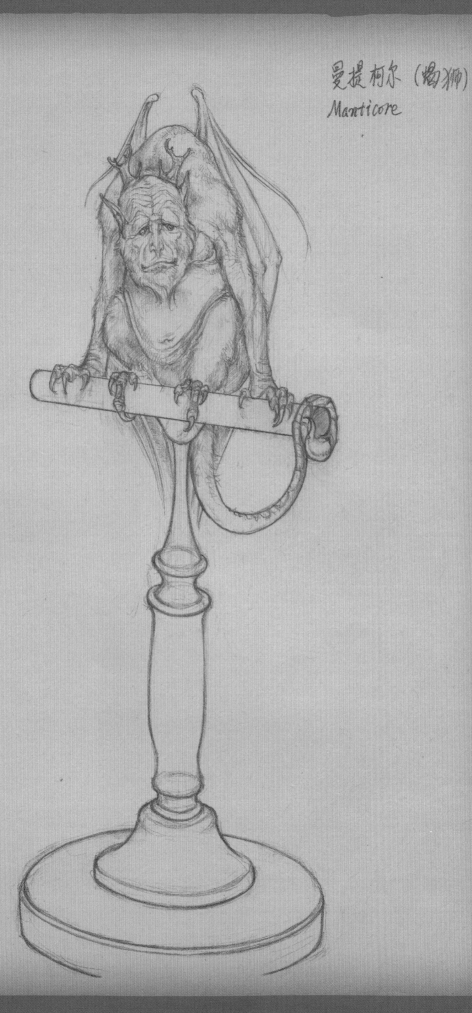

曼提柯尔 (蝎狮)
Manticore

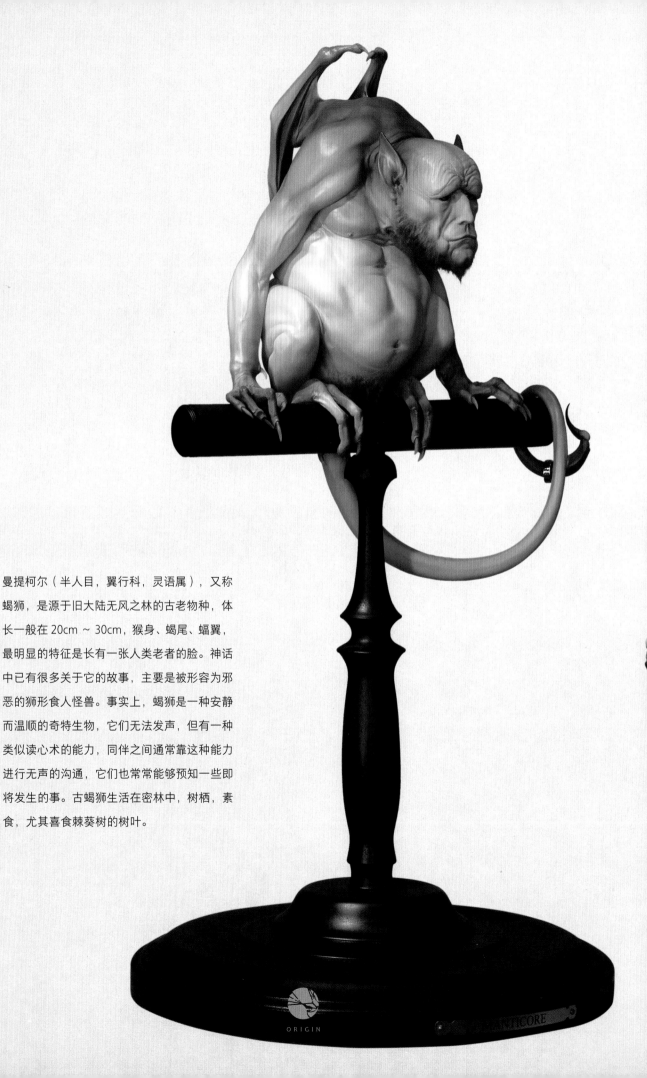

曼提柯尔（半人目，翼行科，灵语属），又称
蝎狮，是源于旧大陆无风之林的古老物种，体
长一般在 20cm ~ 30cm，猴身、蝎尾、蝠翼，
最明显的特征是长有一张人类老者的脸。神话
中已有很多关于它的故事，主要是被形容为邪
恶的狮形食人怪兽。事实上，蝎狮是一种安静
而温顺的奇特生物，它们无法发声，但有一种
类似读心术的能力，同伴之间通常靠这种能力
进行无声的沟通，它们也常常能够预知一些即
将发生的事。古蝎狮生活在密林中，树栖，素
食，尤其喜食棘葵树的树叶。

ORIGIN

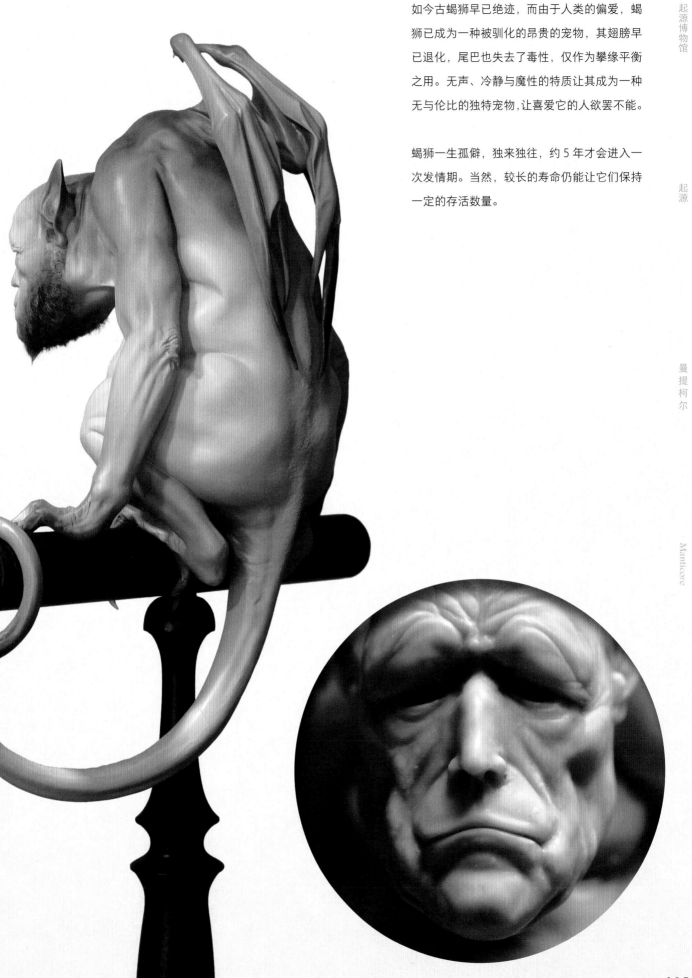

如今古蝎狮早已绝迹，而由于人类的偏爱，蝎狮已成为一种被驯化的昂贵的宠物，其翅膀早已退化，尾巴也失去了毒性，仅作为攀缘平衡之用。无声、冷静与魔性的特质让其成为一种无与伦比的独特宠物，让喜爱它的人欲罢不能。

蝎狮一生孤僻，独来独往，约5年才会进入一次发情期。当然，较长的寿命仍能让它们保持一定的存活数量。

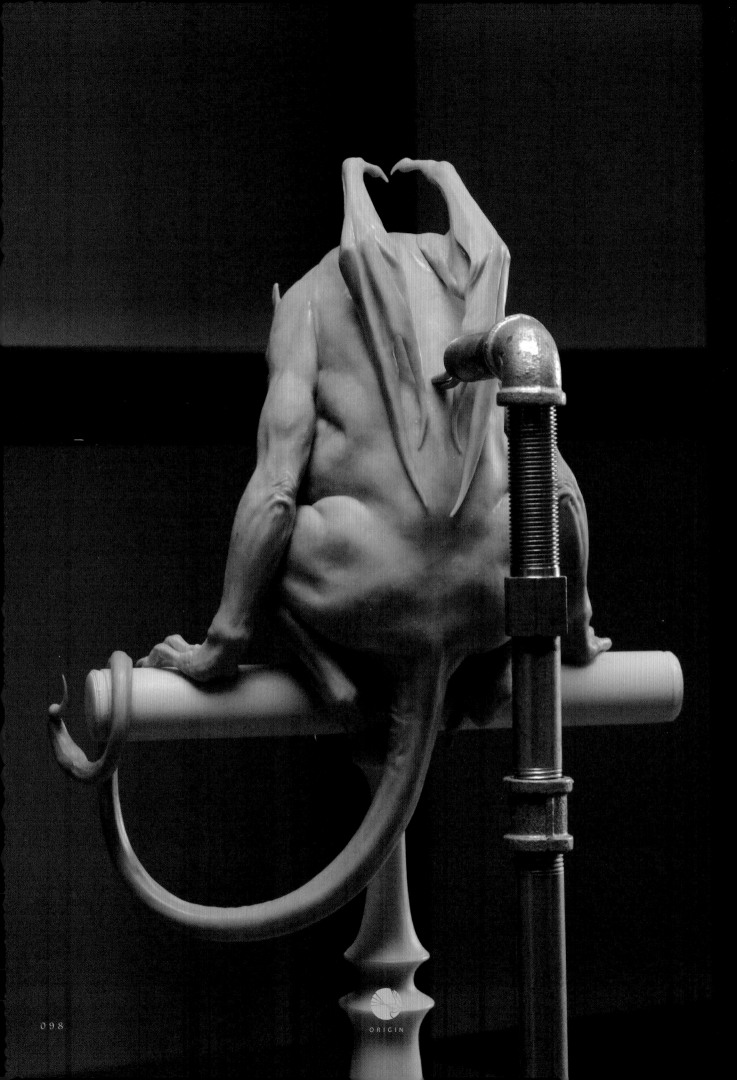

ORIGIN

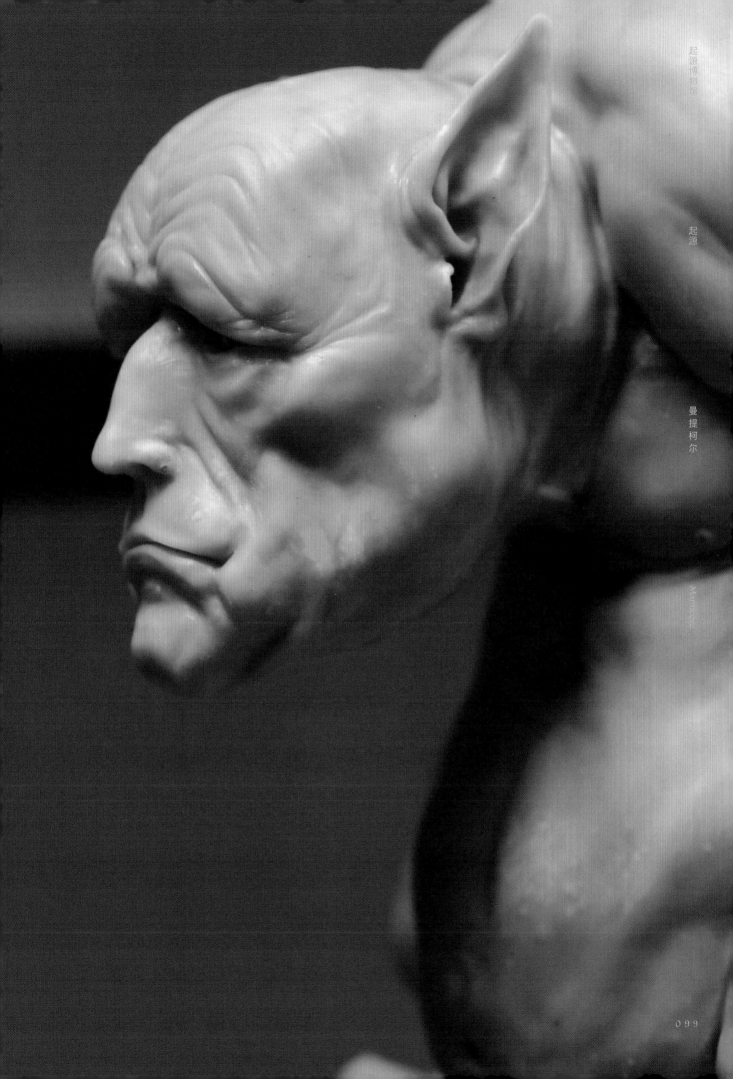

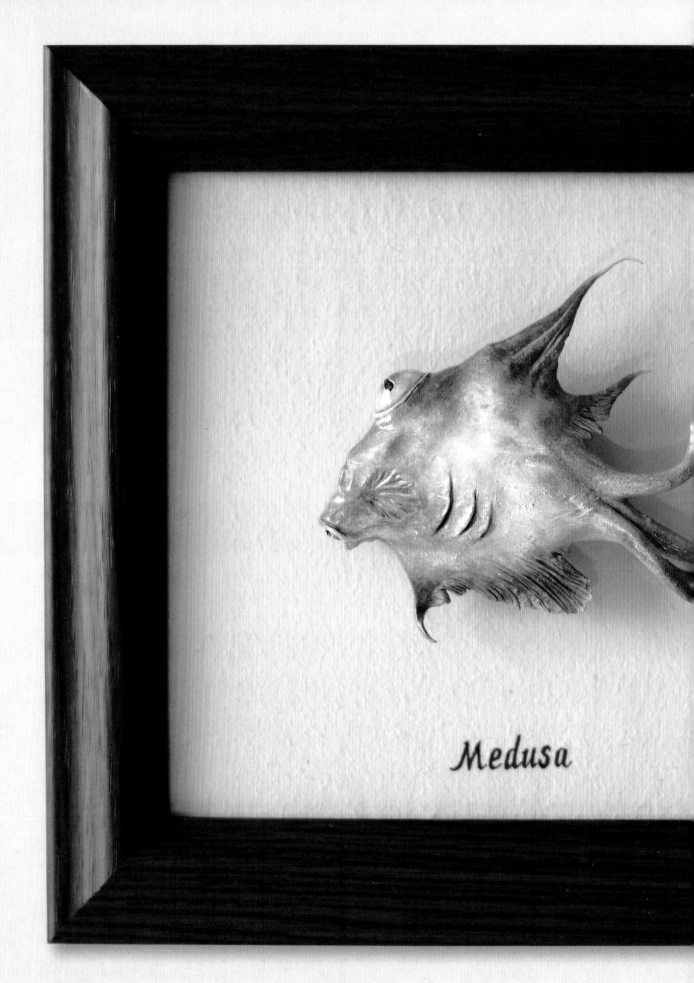

Medusa

Medusa

美杜莎鱼

工艺

树脂着色，综合材质

尺寸（长 × 高 × 宽）

≈ 6cm × 5cm × 1cm

创作时间

2015 年

这种鱼类因有与美杜莎蛇发一样的尾须及与外形不相符的凶残而得名，其体型不大，靠尾部的触须来保持平衡与前进转向。它们拥有很强的视力和嗅觉，是天生的猎手，喜欢成群结队，如同海上的火蚁。当遇到猎物时，它们会利用触须的推力和锋利的牙轮番攻击，直至钻入猎物的体内。

美杜莎鱼 Medusa

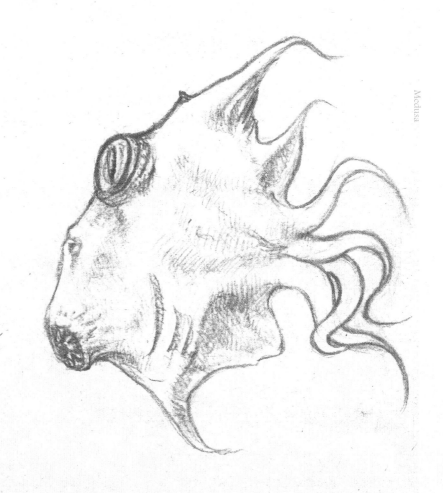

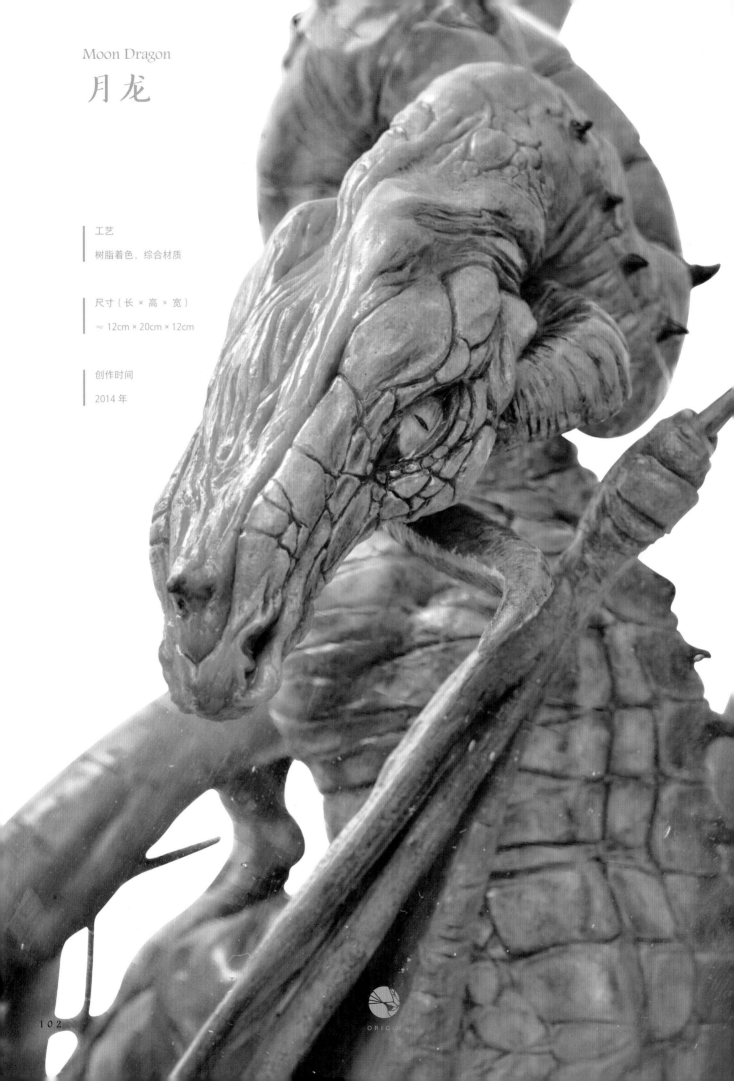

Moon Dragon

月龙

工艺

树脂着色，综合材质

尺寸（长 × 高 × 宽）

≈ 12cm × 20cm × 12cm

创作时间

2014 年

月龙是在冰长石山脉被发现的，其体色常为幽蓝色，行踪隐秘，喜夜行，每当月色浩渺星斗如织时便常常会在月石石崖间发现其身影，因此而得名。雄性月龙独有一角，弯曲的大角盘在头顶，常又被称为"发髻龙"，雌龙无角。该龙为仅有的几种食草龙中的一种，食性较为单一，尤喜食本地独有的蛇形毒兰的花瓣。月龙也许是性情最为温和，同时也最为孤僻的一种龙了，是"起源"世界里宁静的象征。

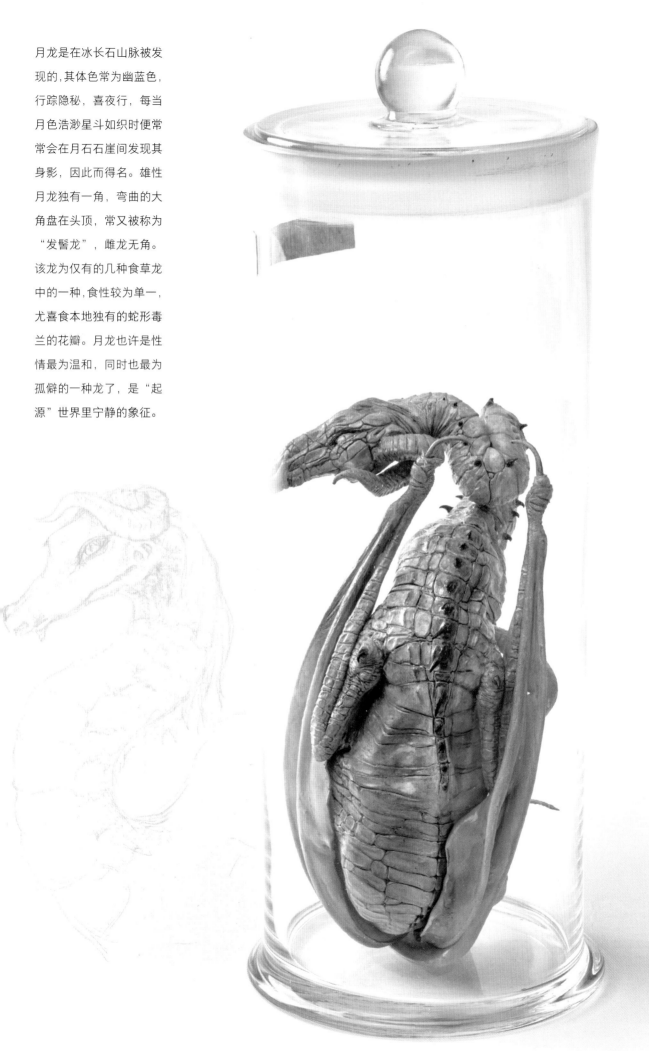

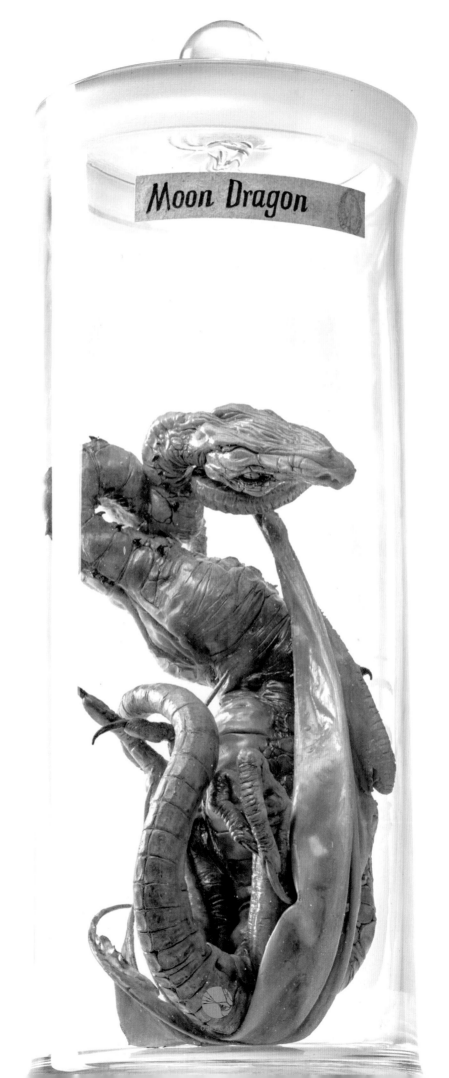

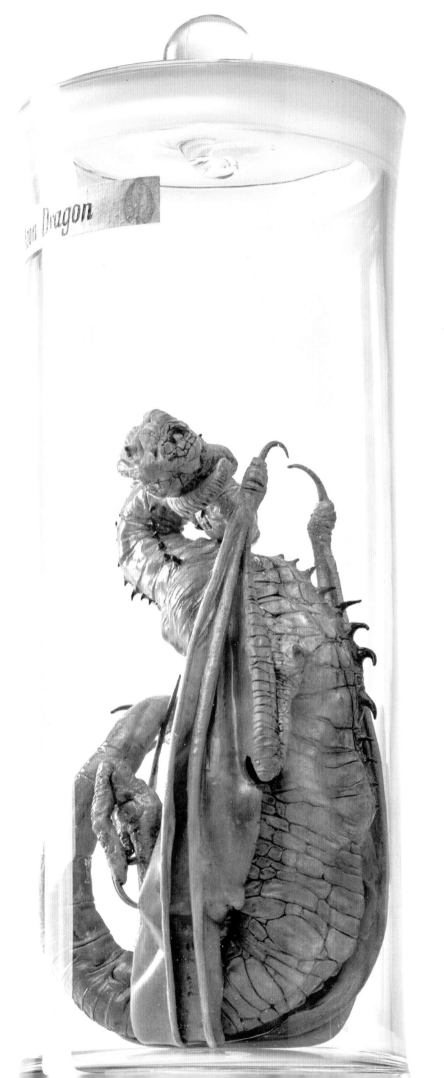

Mummy Of Arian One-Eyed Goblin

亚利安独眼地精干尸

这是一种古老的独眼物种。

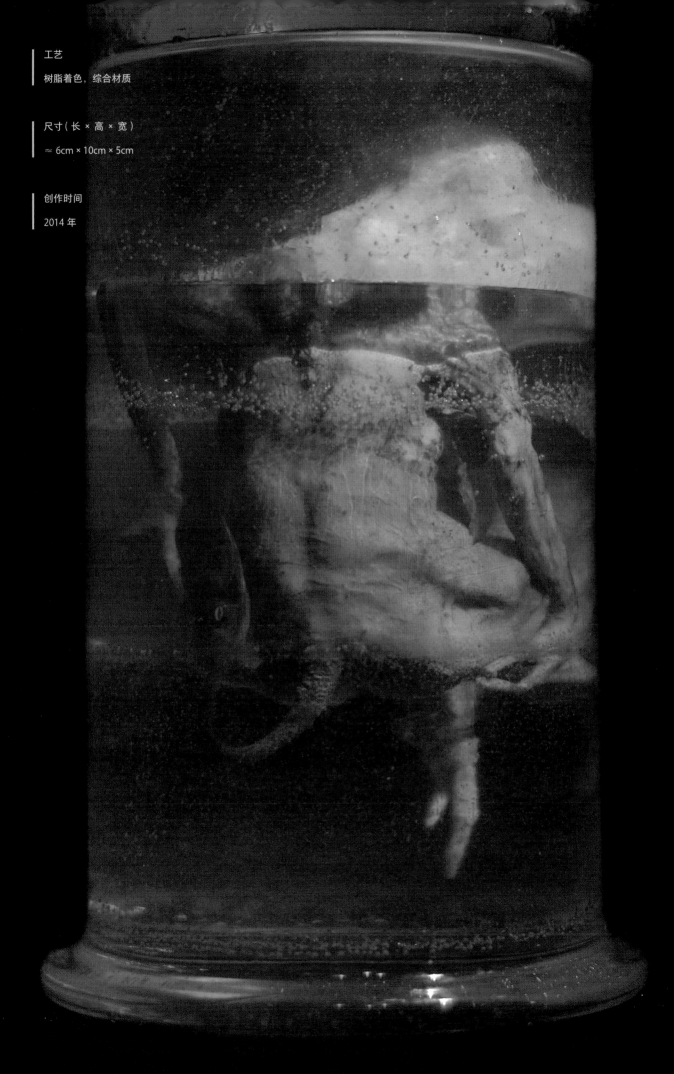

工艺

树脂着色，综合材质

尺寸（长 × 高 × 宽）

≈ 6cm × 10cm × 5cm

创作时间

2014 年

亚利安独眼地精干尸

Mummy Of Arian One-Eyed Goblin

法老犀鸟

佛法僧目 / 犀鸟科 / 管犀鸟属

法老犀鸟是生活在东南亚的小型犀鸟，体长 45cm ~ 50cm，下喙端部
具有胡须般的盔管，头后部有明显凸起的盔冠。

工艺

树脂着色，综合材质

尺寸（长 × 高 × 宽）

≈ 27cm × 29cm × 10cm

创作时间

2017 年

法老犀鸟
Pharaoh Hornbill

黑　蓝

黄

白　黑

红

ORIGIN

法老犀鸟常年居住在低海拔的常绿阔叶林中，以树上栖息为主，偶尔到地面觅食。它们主要以有毒浆果、菌菇与两栖爬行类为食，对各种毒素具有很强的免疫力，它们的身体如同一台生物毒素分离器，分离的毒液能通过舌底的腺体与下喙的盔管排出，这也是它们爱用下喙蹭树枝的原因。

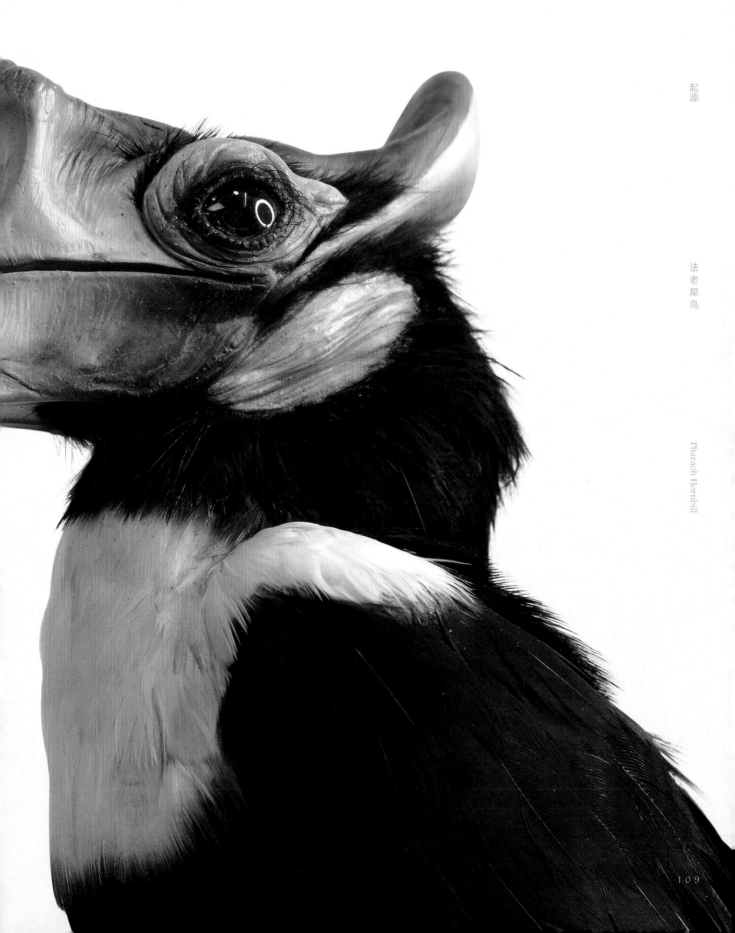

ORIGIN

如果有猴子、猛禽等天敌来袭，除了快速低飞逃跑，它们也会用自己的绝招，将盔管里的毒液快速甩向对方的眼睛。

法老犀鸟叫声尖利，喜好成对或成群出现，同一般犀鸟一样，它们在繁殖期会利用高处悬崖中的石洞缝隙或树洞进行封巢繁殖。目前随着种群快速缩小，在原栖息地已极少见到法老犀鸟了。

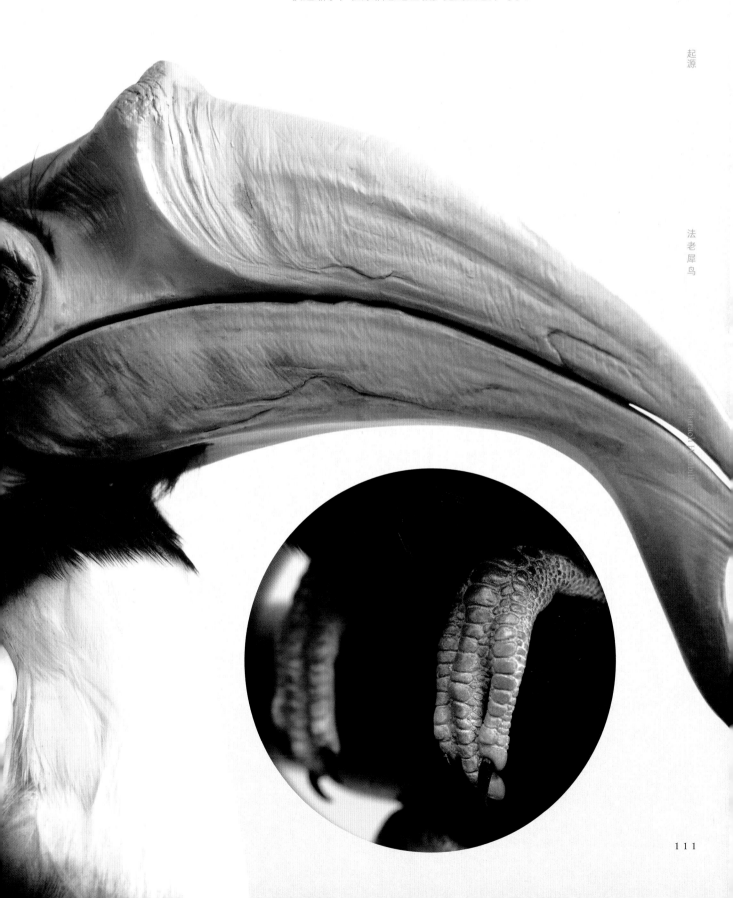

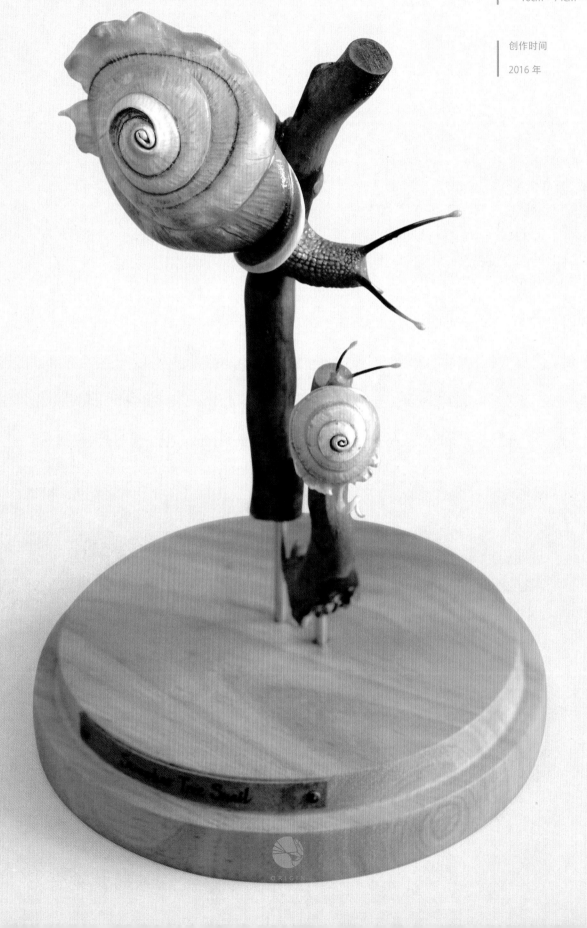

Strawhat Tree Snail

草帽树蜗牛

工艺

树脂着色，综合材质

尺寸（长 × 高 × 宽）

≈ 10cm × 14cm × 10cm

创作时间

2016 年

草帽树蜗牛，碧眼目，玛瑙螺科，其特点是眼为绿色，贝壳呈多边形螺
旋状，体螺层伸出不规则翼缘，螺旋部则呈脊状突起。幼体螺壳翼缘处
常长有 1 ~ 3 根旋刺，成体后逐渐脱落，主要分布在太平洋诸岛屿低中
海拔的阴湿密林中，常栖息于潮湿的叶面，对环境变化极为敏感，目前
已濒临灭绝。

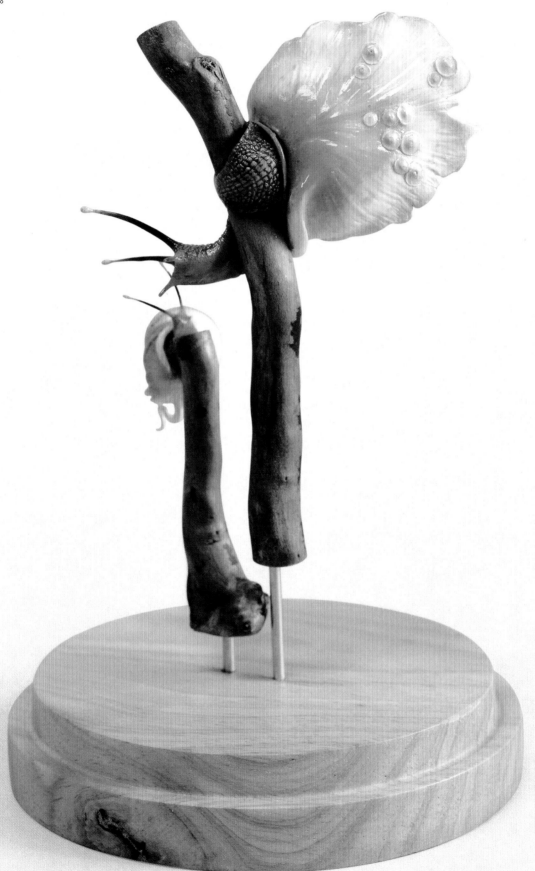

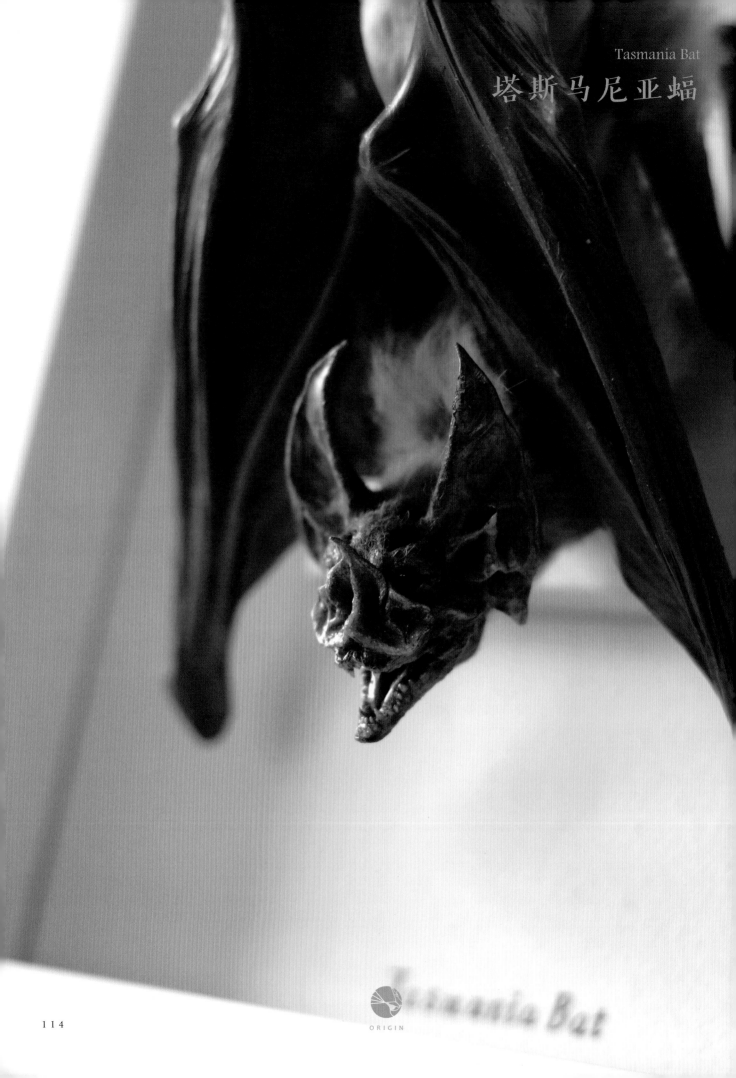

Tasmania Bat

ORIGIN

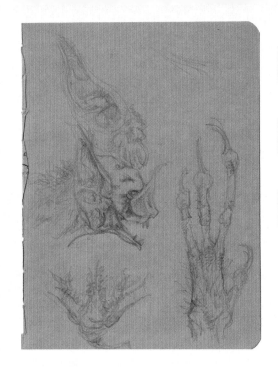

工艺
树脂着色，综合材质

尺寸（长 × 高 × 宽）
≈ 17cm × 16cm × 14cm

创作时间
2014 年

有人称其为"多眼魔鬼"，它如同蜘蛛一样，拥有 3 对眼睛，最后一对眼睛的视力极差，却能灵敏地感受到气候及周遭的变化，以帮助其捕食和避难。当然，它们的捕食利器依然是其强大的声呐系统。

塔斯马尼亚蝠生活在塔斯马尼亚岛的丛林深处，以昆虫或小型鸟类为食，对人类完全无害，但其怪异的长相和总在灾难前出现的习惯，使自己落得个"魔鬼"的恶名，成为人们口诛笔伐的对象。

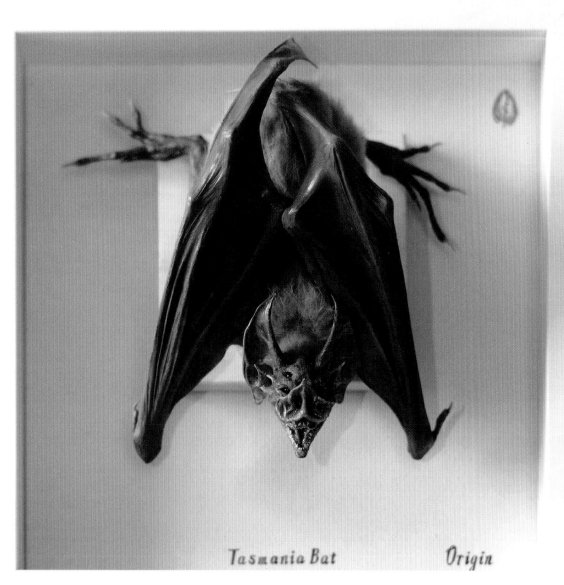

Tasmania Bat Origin

Harpy

鸟身女妖

工艺

树脂着色，综合材质

尺寸（长 × 高 × 宽）

≈ 13cm × 27cm × 10cm

创作时间

2018 年

ORIGIN

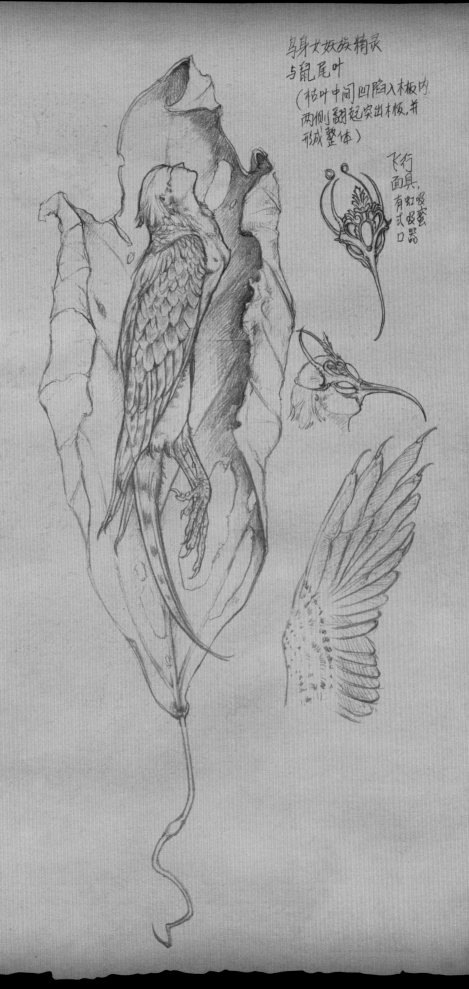

鸟身女妖族精录
与鼠尾叶
(枯叶中间凹陷入木板内
两侧翘起突出木板,并
形成整体)

飞行
面具,
有式口

吸蜜
器

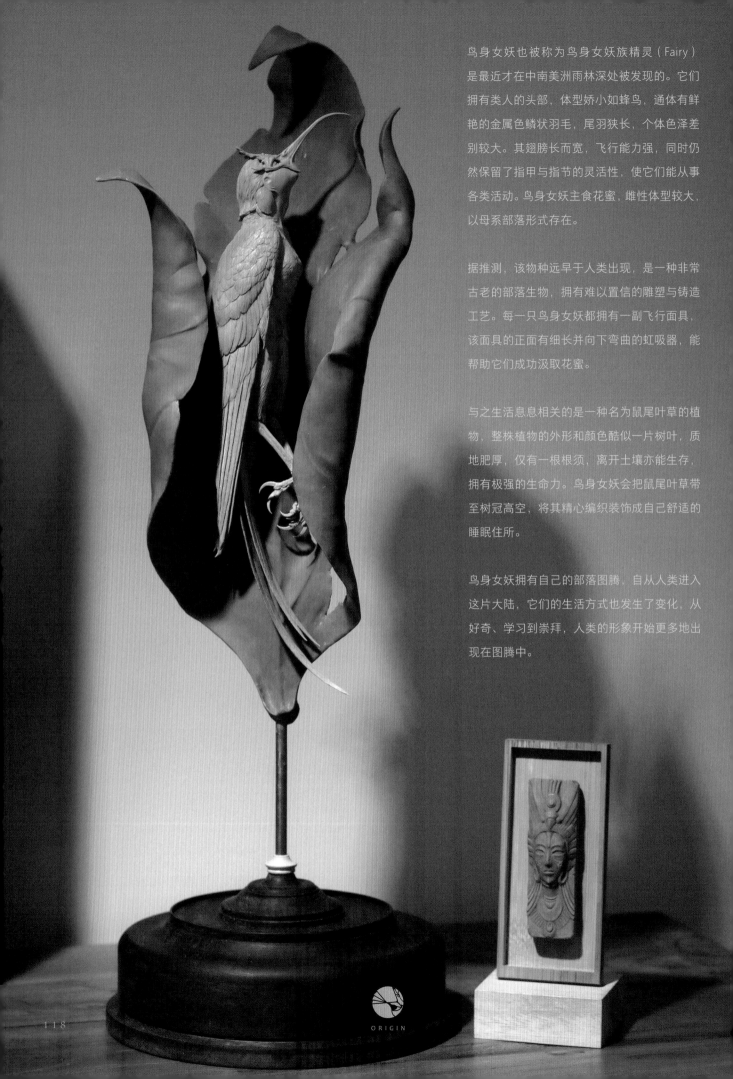

鸟身女妖也被称为鸟身女妖族精灵（Fairy）
是最近才在中南美洲雨林深处被发现的。它们
拥有类人的头部，体型娇小如蜂鸟，通体有鲜
艳的金属色鳞状羽毛，尾羽狭长，个体色泽差
别较大。其翅膀长而宽，飞行能力强，同时仍
然保留了指甲与指节的灵活性，使它们能从事
各类活动。鸟身女妖主食花蜜，雌性体型较大，
以母系部落形式存在。

据推测，该物种远早于人类出现，是一种非常
古老的部落生物，拥有难以置信的雕塑与铸造
工艺。每一只鸟身女妖都拥有一副飞行面具，
该面具的正面有细长并向下弯曲的虹吸器，能
帮助它们成功汲取花蜜。

与之生活息息相关的是一种名为鼠尾叶草的植
物，整株植物的外形和颜色酷似一片树叶，质
地肥厚，仅有一根根须，离开土壤亦能生存，
拥有极强的生命力。鸟身女妖会把鼠尾叶草带
至树冠高空，将其精心编织装饰成自己舒适的
睡眠住所。

鸟身女妖拥有自己的部落图腾，自从人类进入
这片大陆，它们的生活方式也发生了变化，从
好奇、学习到崇拜，人类的形象开始更多地出
现在图腾中。

ORIGIN

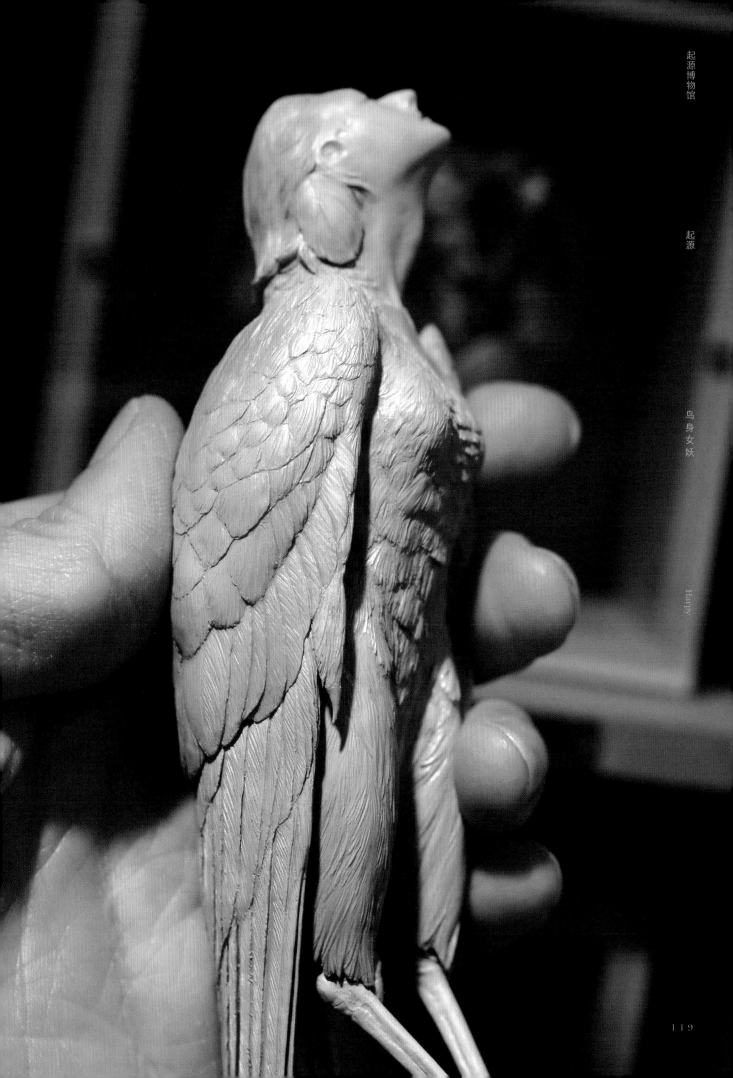

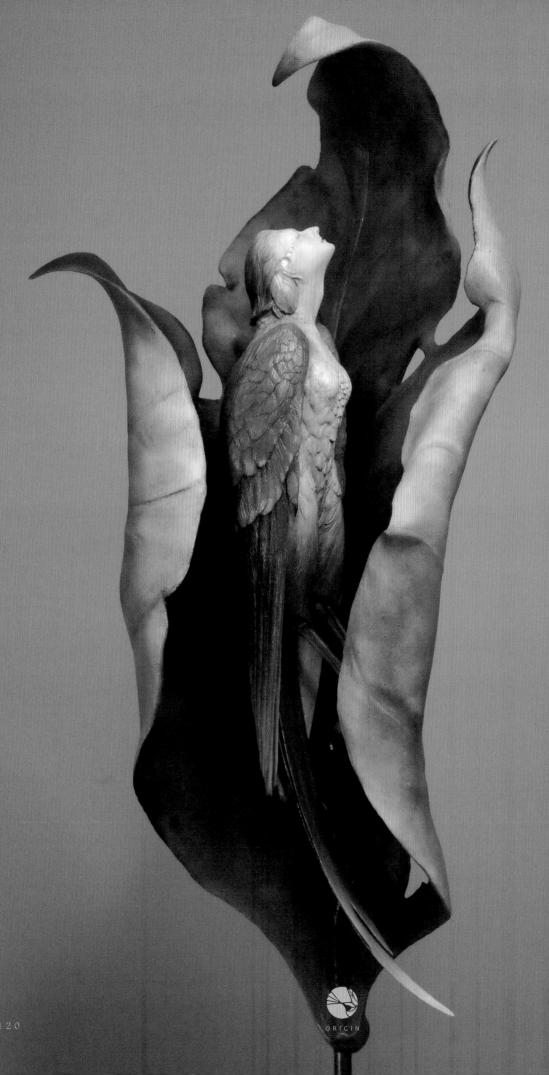

ORIGIN

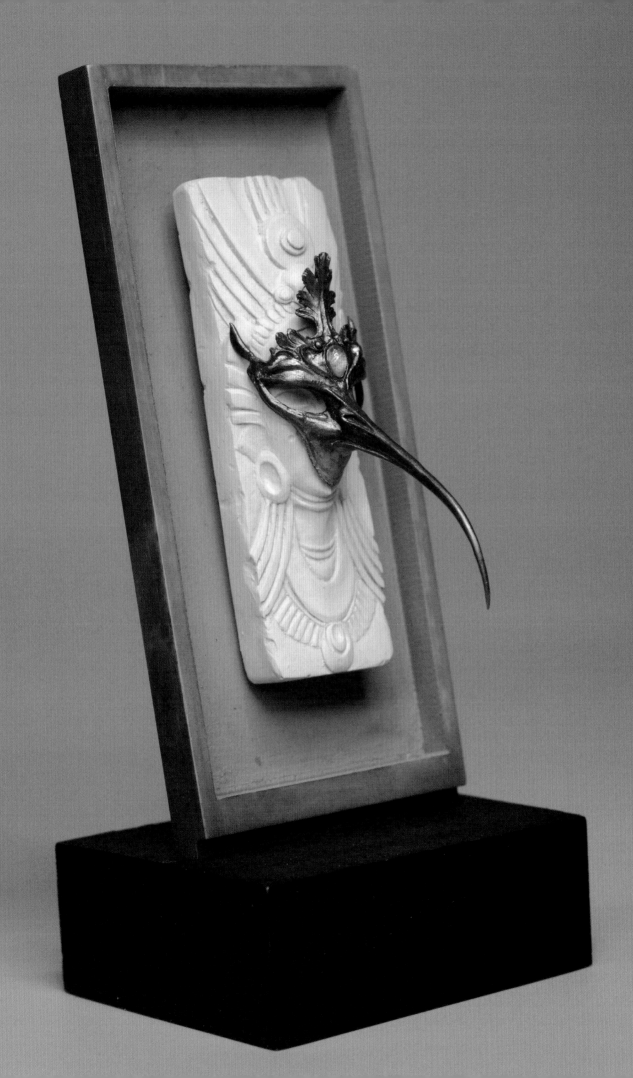

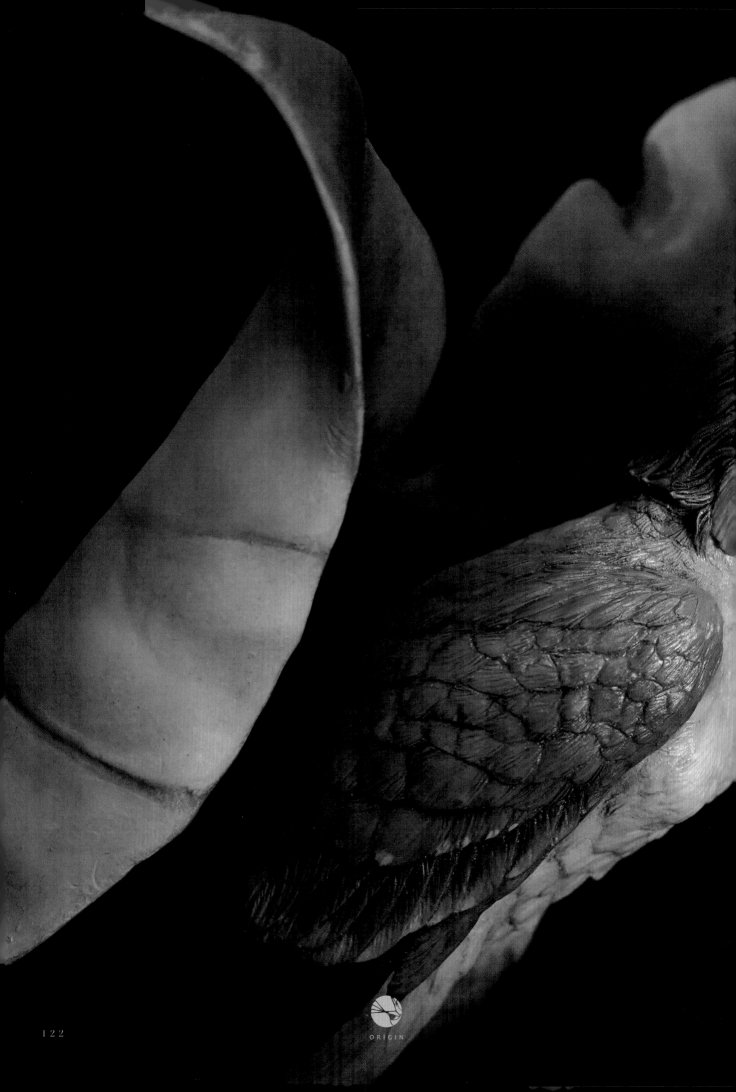

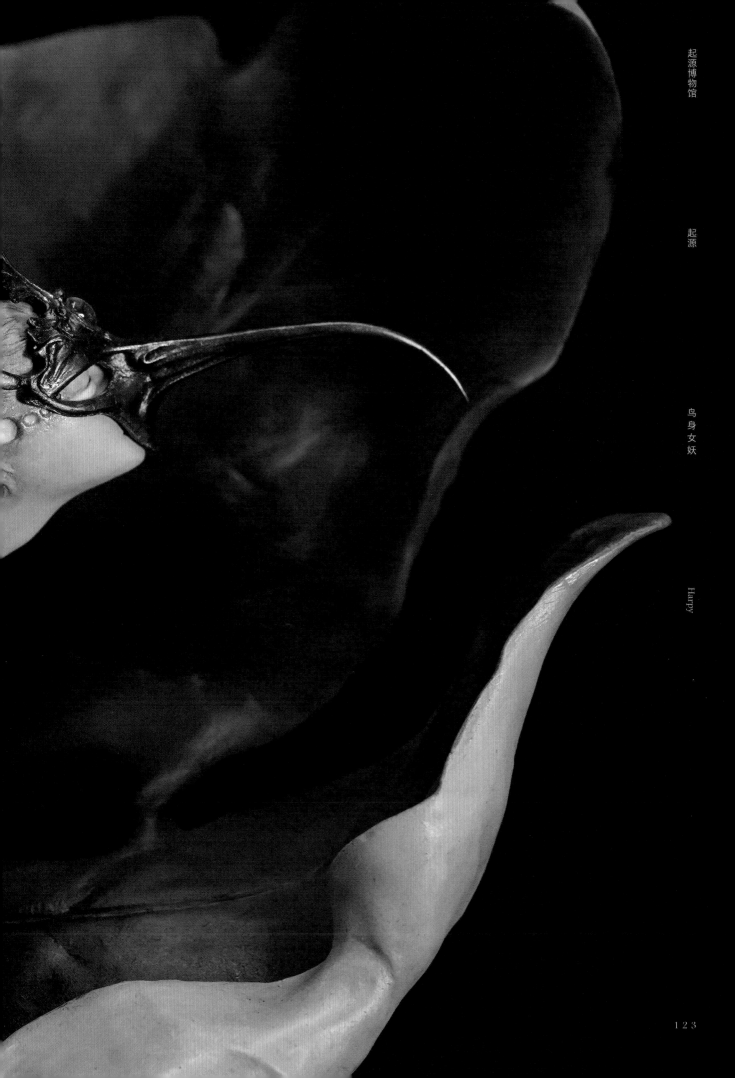

起源

鸟身女妖

Harpy

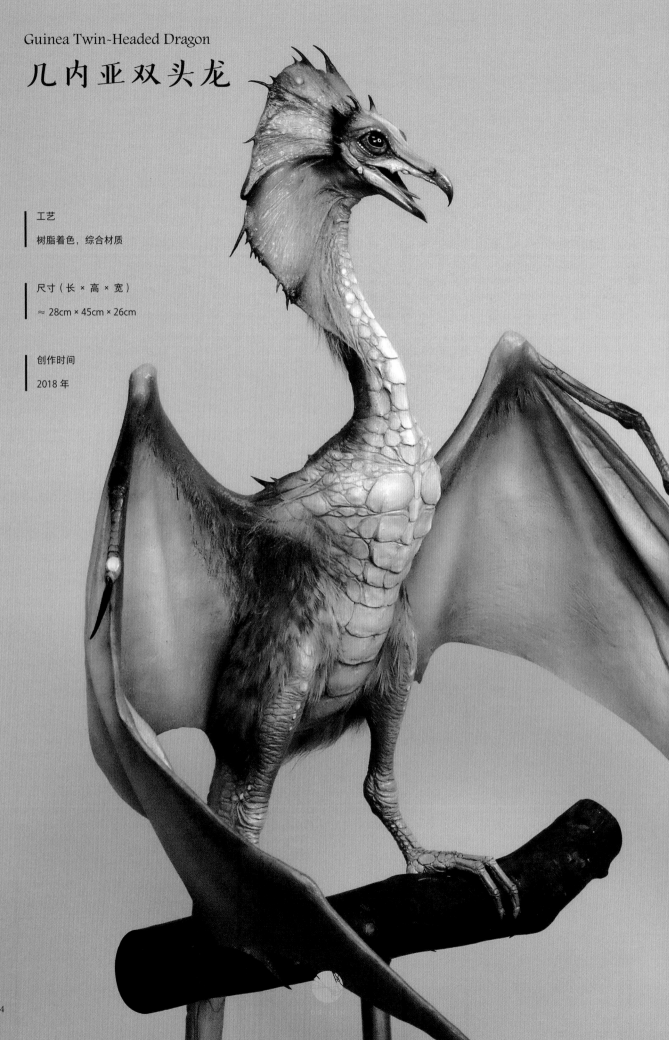

Guinea Twin-Headed Dragon

几内亚双头龙

工艺

树脂着色，综合材质

尺寸（长 × 高 × 宽）

≈ 28cm × 45cm × 26cm

创作时间

2018 年

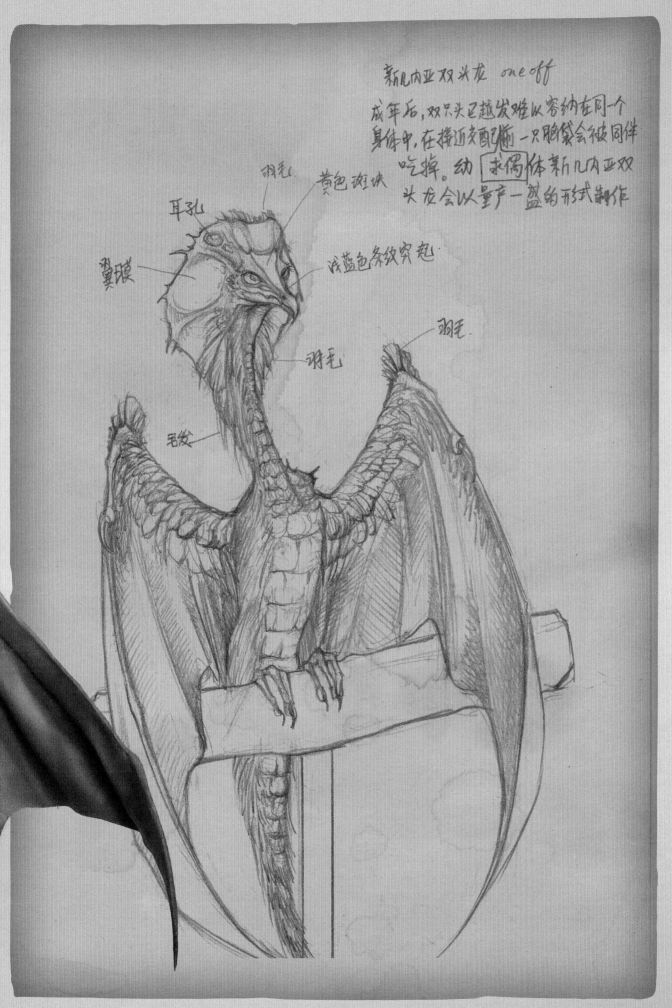

新几内亚双头龙 one off

成年后，双只头已越发难以容纳在同个身体中。在接近交配期一只脑袋会被同伴吃掉。幼 求偶 体新几内亚双头龙会以量产一盘的形式制作

羽毛

黄色斑块

耳孔

复眼

浅蓝色条纹突起

羽毛

毛发

羽毛

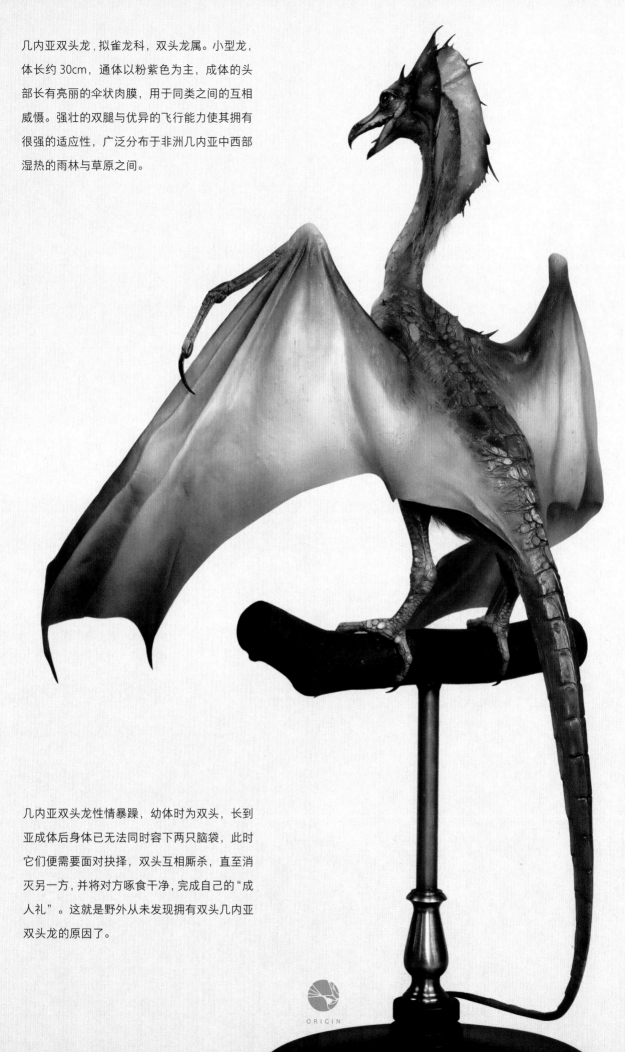

几内亚双头龙，拟雀龙科，双头龙属。小型龙，体长约 30cm，通体以粉紫色为主，成体的头部长有亮丽的伞状肉膜，用于同类之间的互相威慑。强壮的双腿与优异的飞行能力使其拥有很强的适应性，广泛分布于非洲几内亚中西部湿热的雨林与草原之间。

几内亚双头龙性情暴躁，幼体时为双头，长到亚成体后身体已无法同时容下两只脑袋，此时它们便需要面对抉择，双头互相厮杀，直至消灭另一方，并将对方啄食干净，完成自己的"成人礼"。这就是野外从未发现拥有双头几内亚双头龙的原因了。

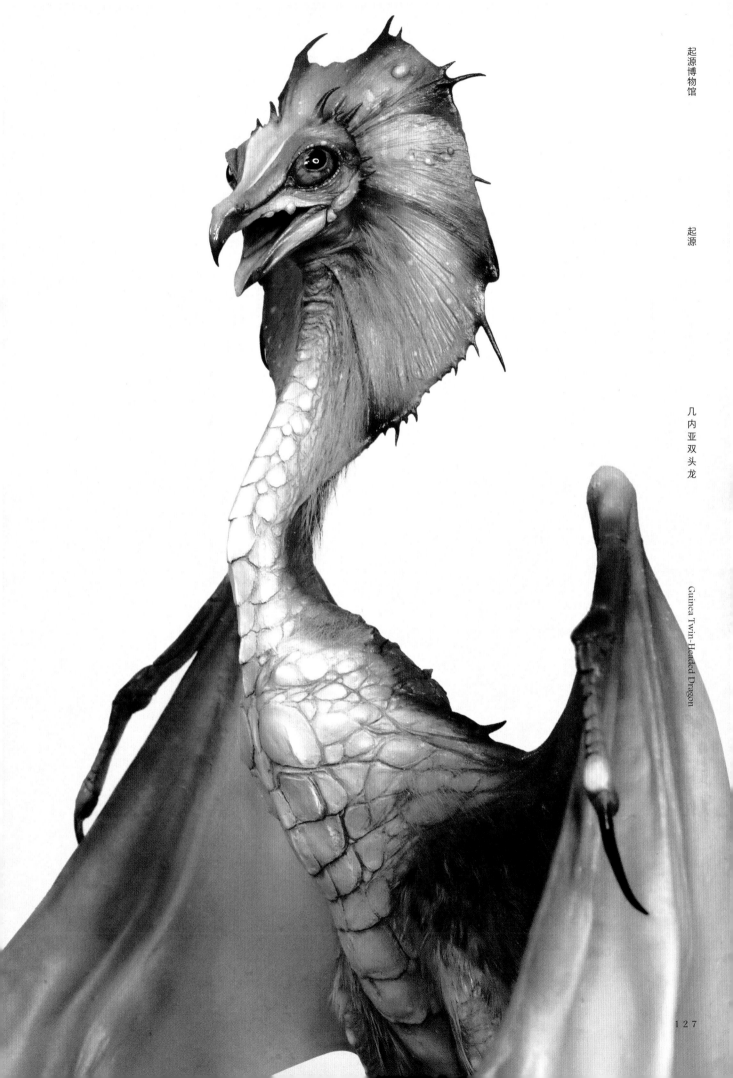

Small Radar Dragon and Jump Fish

小雷达龙和长吻跳鱼

工艺

树脂着色，综合材质

尺寸（长 × 高 × 宽）

≈ 3cm × 5cm × 1cm

创作时间

2019 年

工艺

树脂着色，综合材质

尺寸（长 × 高 × 宽）

≈ 9cm × 14cm × 11cm

创作时间

2019 年

ORIGIN

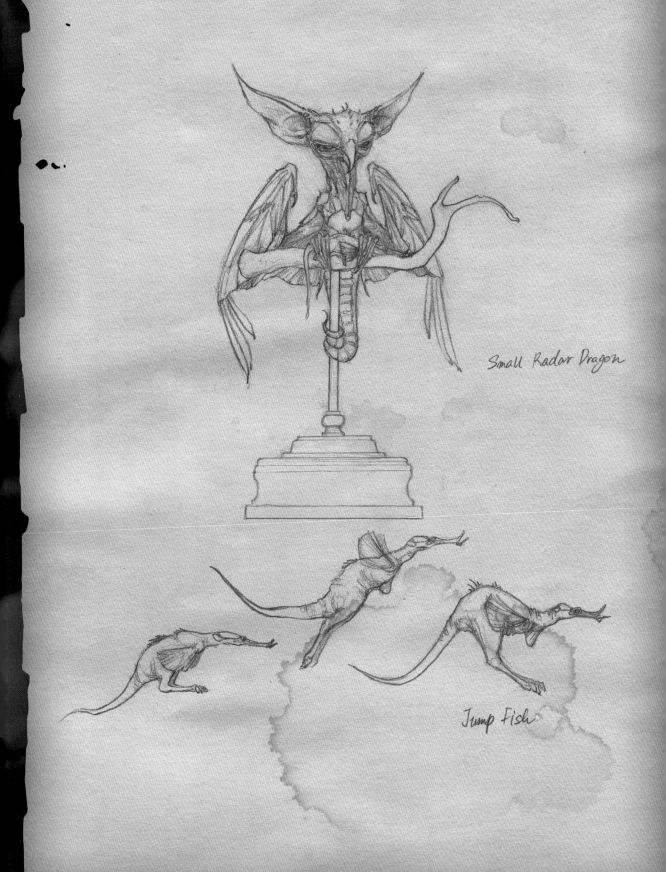

Small Radar Dragon

Jump Fish

小雷达龙是世界上最小的龙，双色，拥有能旋转的阔耳和猫一般的大眼，敏感而快速，是丛林中的精灵。它们翅膀短窄，翅中有脉如昆虫，各有三片羽毛状翅尖。小雷达龙食性单一，主要以鱼类为食，喜食跳鱼，捕食方式如同翠鸟。

长吻跳鱼是水陆两栖的鱼类，生命力顽强，其卵极耐高温，它们常年生活在高温结晶、低温融化的超级湖中，湖水经常因温度急剧变化而凝结爆裂。小雷达龙就爱捡食那些被凝固在碎块中的跳鱼，似乎只有这样的食物才别具风味。

《小雷达龙》这件作品融合了之前很火的电视剧《曼达洛人》中尤达宝宝可爱的大耳朵形象，但我想象中的小雷达龙是极其凶狠、敏捷的，可爱与凶猛、小体型与大能量的对比会创造出一个有趣的生物。

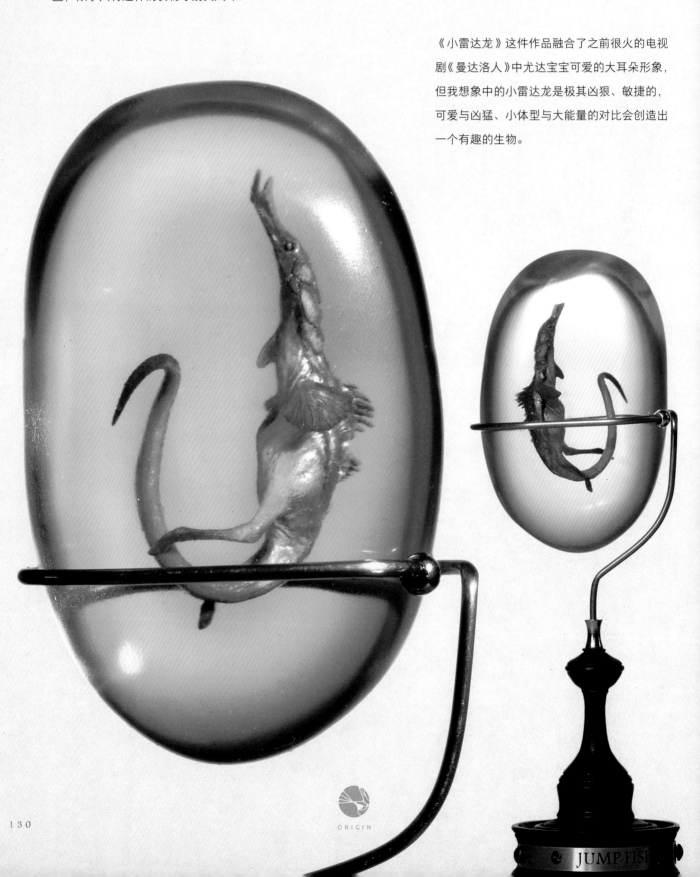

ORIGIN

JUMP FISH

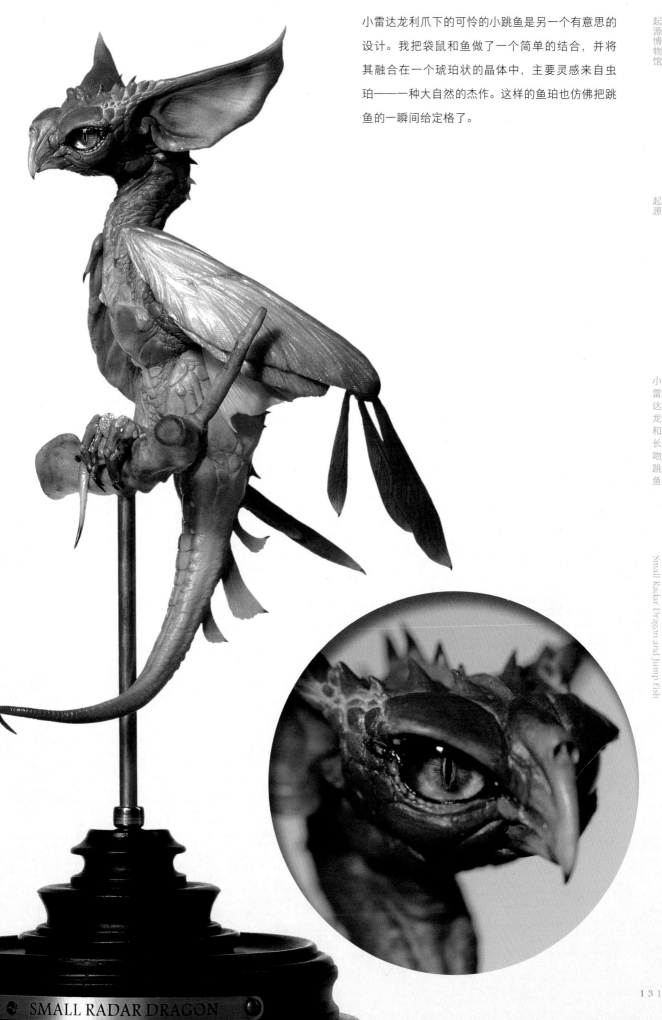

小雷达龙利爪下的可怜的小跳鱼是另一个有意思的设计。我把袋鼠和鱼做了一个简单的结合，并将其融合在一个琥珀状的晶体中，主要灵感来自虫珀——一种大自然的杰作。这样的鱼珀也仿佛把跳鱼的一瞬间给定格了。

SMALL RADAR DRAGON

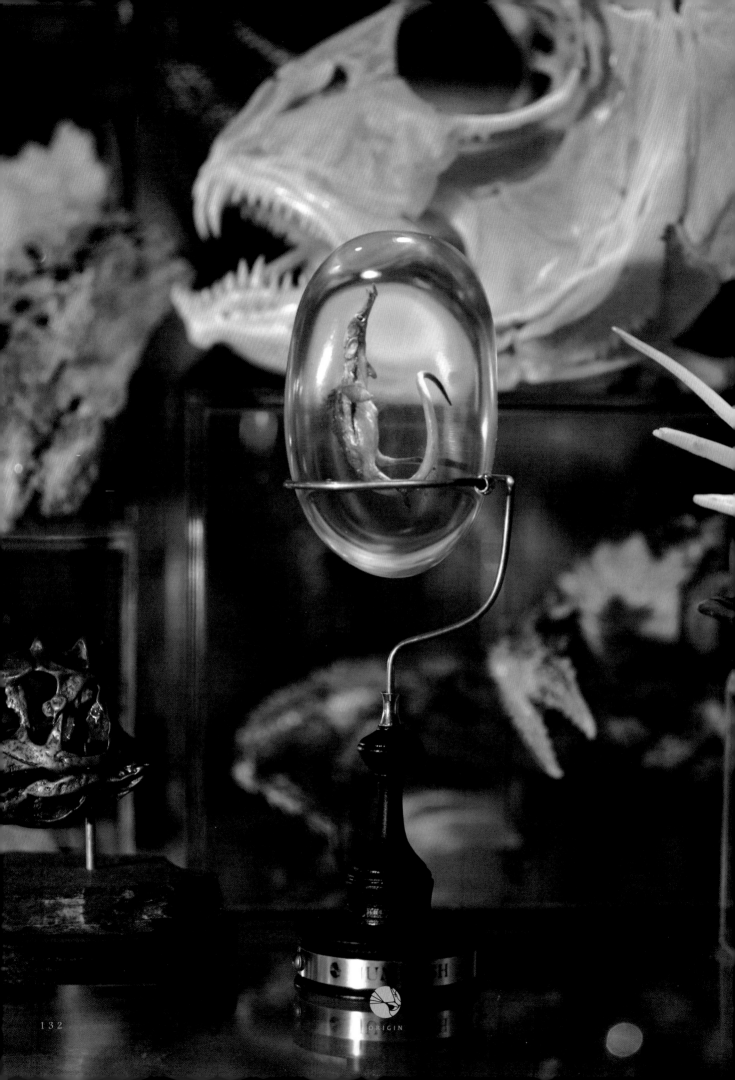

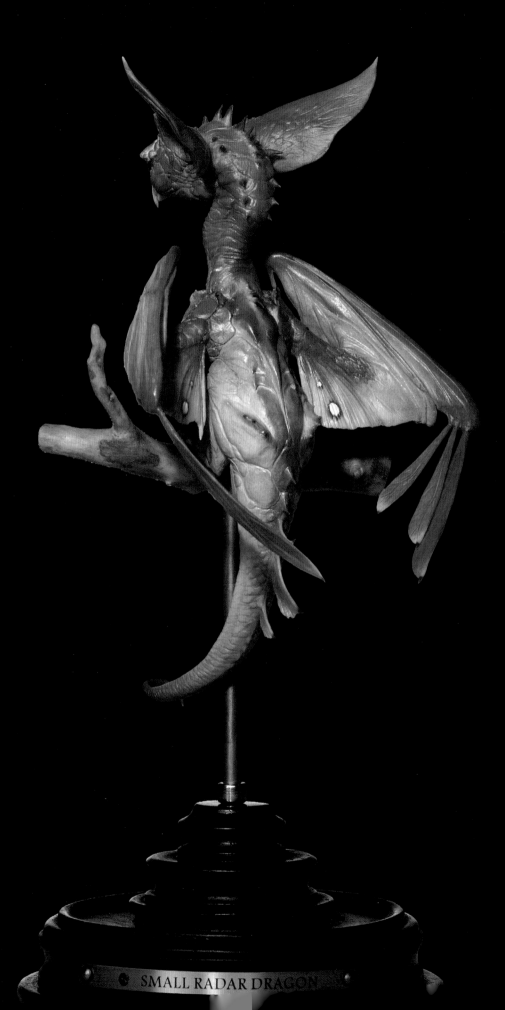

SMALL RADAR DRAGON

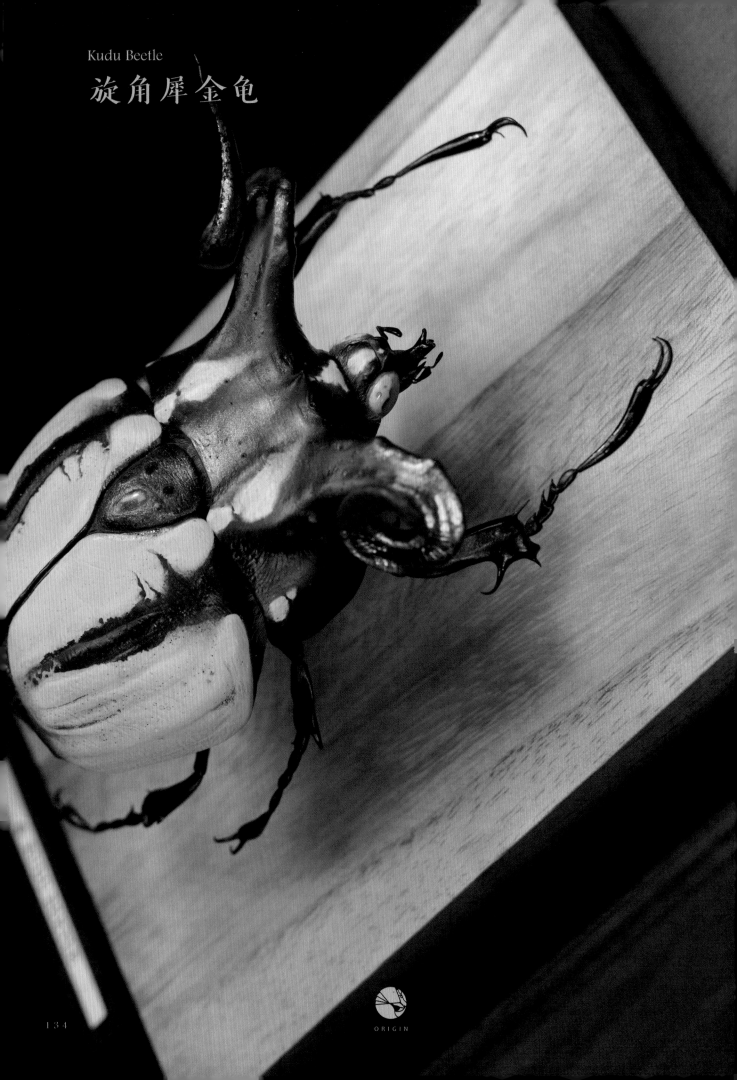

Kudu Beetle

旋角犀金龟

ORIGIN

工艺

树脂着色，综合材质

尺寸（长 × 高 × 宽）

≈ 10cm × 16cm × 7cm

创作时间

2018 年

旋角犀金龟是大型夜行性甲虫，其胸甲处长有一对亮绿色的如同羚羊角一般的大角，因而得名。它生长在南亚雨林深处高温高湿的环境中。成虫的攀缘与爬行能力很强，以熟透的水果或菌菇类为食，幼虫通常有 2.5 ～ 3 年的时间在地下度过，以腐殖物为主食，通过 3 次蜕皮，结蛹成虫。

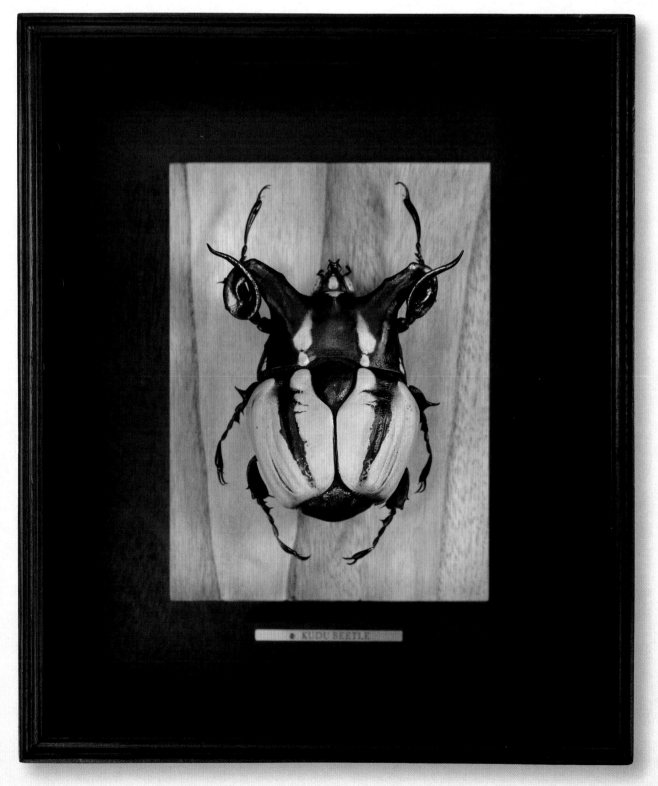

旋角犀金龟是大型夜行性甲虫，其胸甲处长有一对亮绿色的如同羚羊角一般的大角，因而得名。它生长在南亚雨林深处高温高湿的环境中。成虫的攀缘与爬行能力很强，以熟透的水果或菌菇类为食，幼虫通常有 2.5 ～ 3 年的时间在地下度过，以腐殖物为主食，通过 3 次蜕皮，结蛹成虫。

旋角犀金龟数量稀少，虽然体型较大，但是生性羞怯，素独来独往，极难发现野外个体，目前没有繁殖成功的先例。

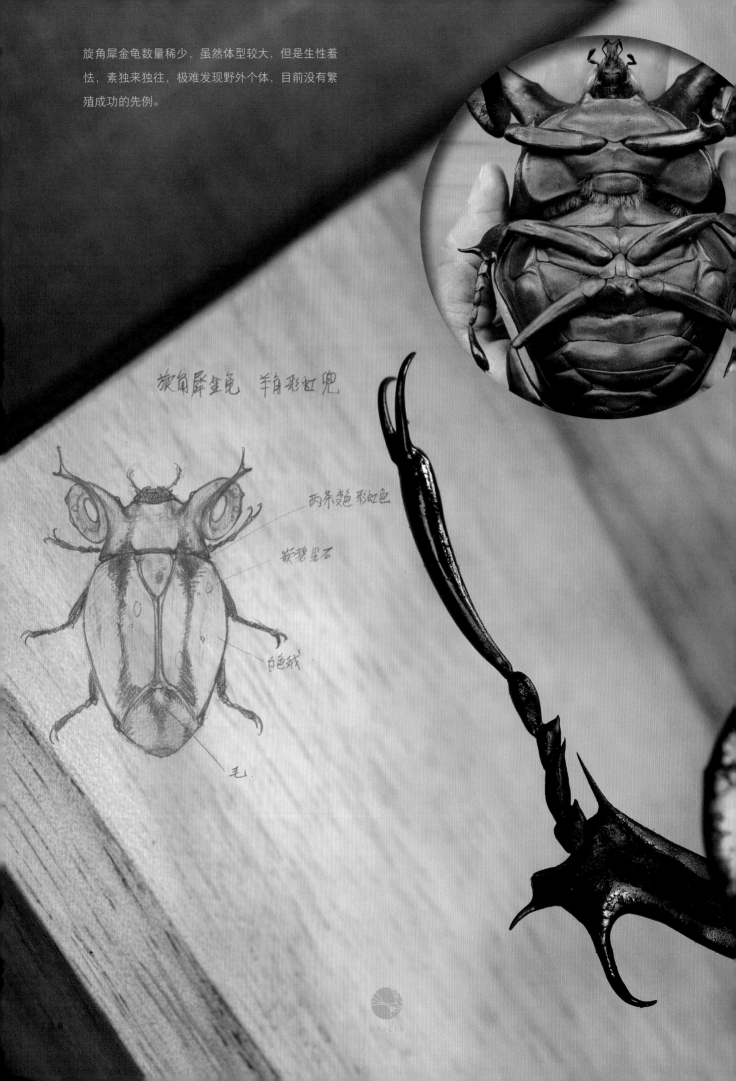

旋角犀金龟　羊角彩虹兜

两条魅彩虹色

嵌碧宝石

白色绒

毛

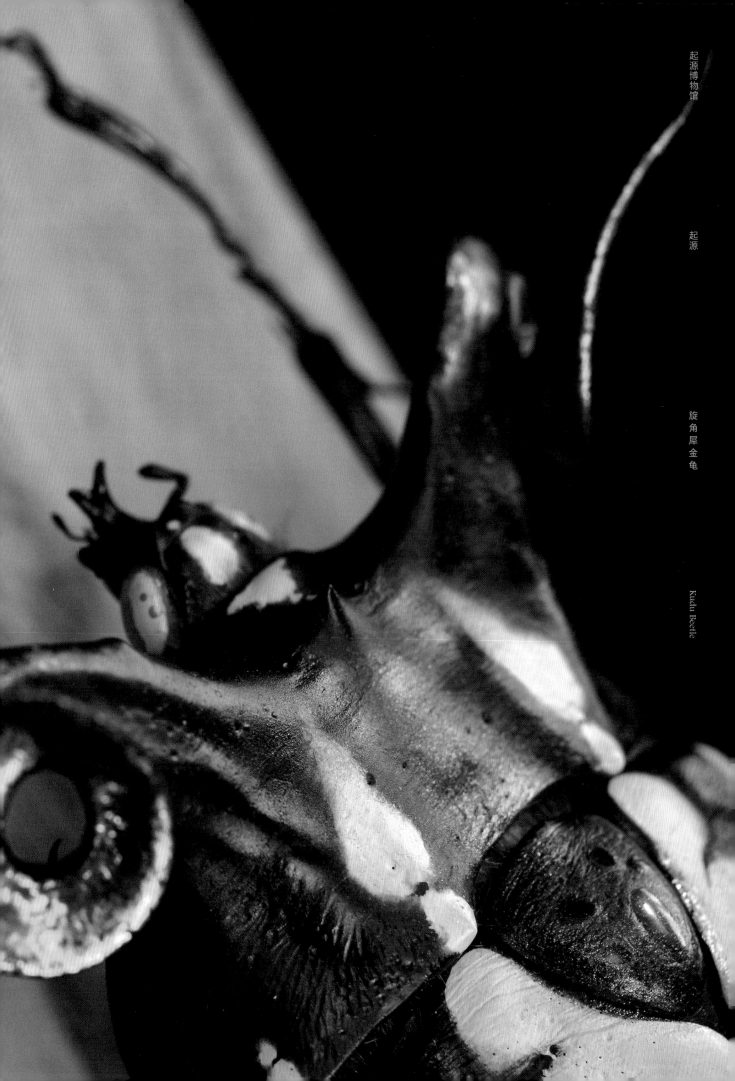

起源

旋角犀金龟

Kudu Beetle

毛里求斯懒蜥

工艺

树脂着色，综合材质

尺寸（长 × 高 × 宽）

≈ 8cm × 24cm × 7cm

创作时间

2016 年

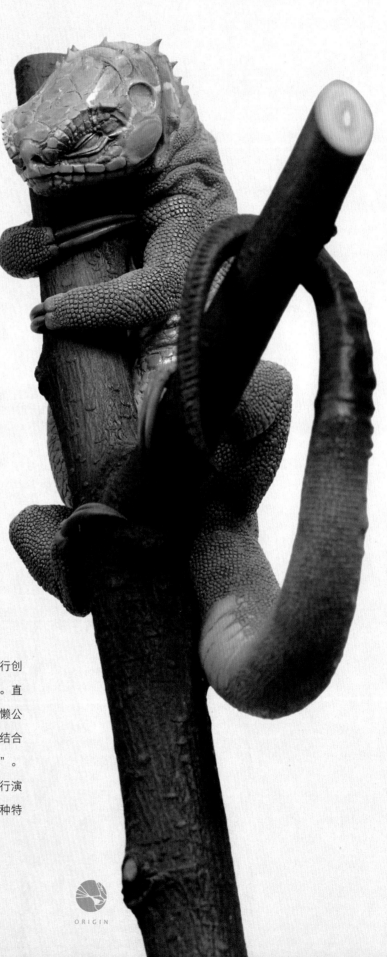

之前我就想好了这次以一种蜥蜴为主题进行创作，但即使翻阅了很多资料，仍兴趣索然。直到无意间看到电影《疯狂动物城》中的树懒公务员，被萌到的同时有种想把蜥蜴与树懒结合在一起设计的冲动，进而就诞生了"懒蜥"。这件作品我也以该种生物睡眠中的姿态进行演绎，整体形态很收敛，但也希望能给人一种特别的感觉。

ORIGIN

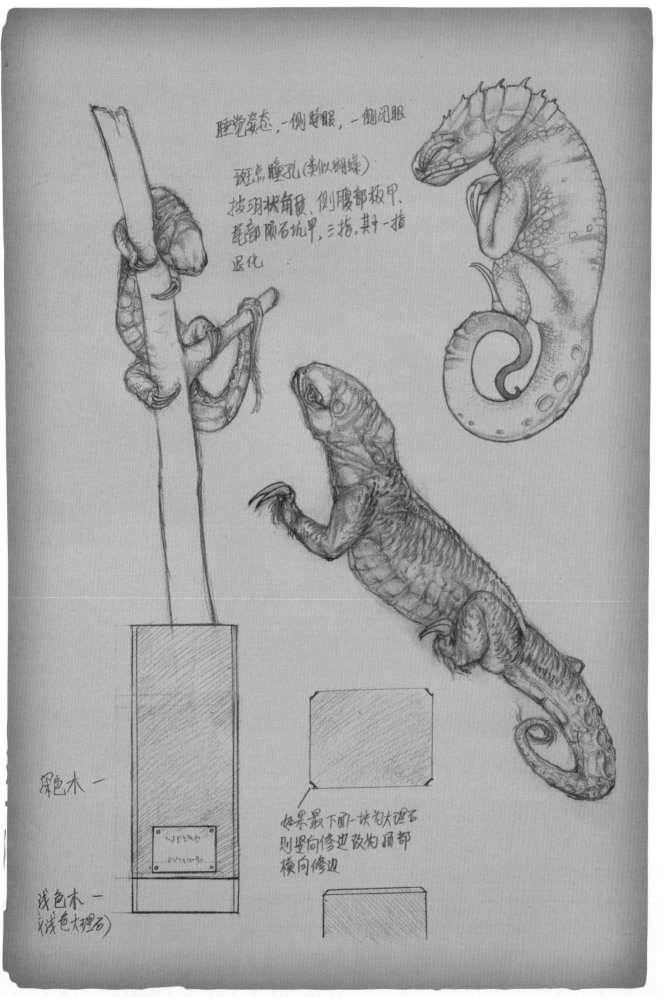

睡觉状态，一侧睁眼，一侧闭眼

斑点瞳孔（类似蝴蝶）

披羽状角质，侧腹部板甲，
毛部陨石坑甲，三指，其中一指
退化

深色木一

浅色木一
（浅色大理石）

如果最下图一块为大理石
则竖向修边 改为顶部
横向修边

毛里求斯懒蜥生活在毛里求斯群岛的密林中，是一种小型树栖蜥蜴，体长约 20cm ~ 25cm，体色呈翠绿色，尾部呈金属蓝紫色，体色会随环境的不同出现深浅变化。雄性懒蜥在发情期时，尾部皮肤凹陷处会透出淡粉色。

懒蜥是素食蜥蜴，以嫩叶或浆果为食，行动非常缓慢，一生中会有约三分之二的时间处于睡眠状态。其左右脑能互相独立工作，因而在睡眠时始终保持一只眼睁开的状态。

雌性懒蜥为卵胎生，每胎约 2 ~ 3 条，繁殖率低，加上容易被发现与捕捉，这种蜥蜴已几乎绝迹。

Mauritius Slow Lizard

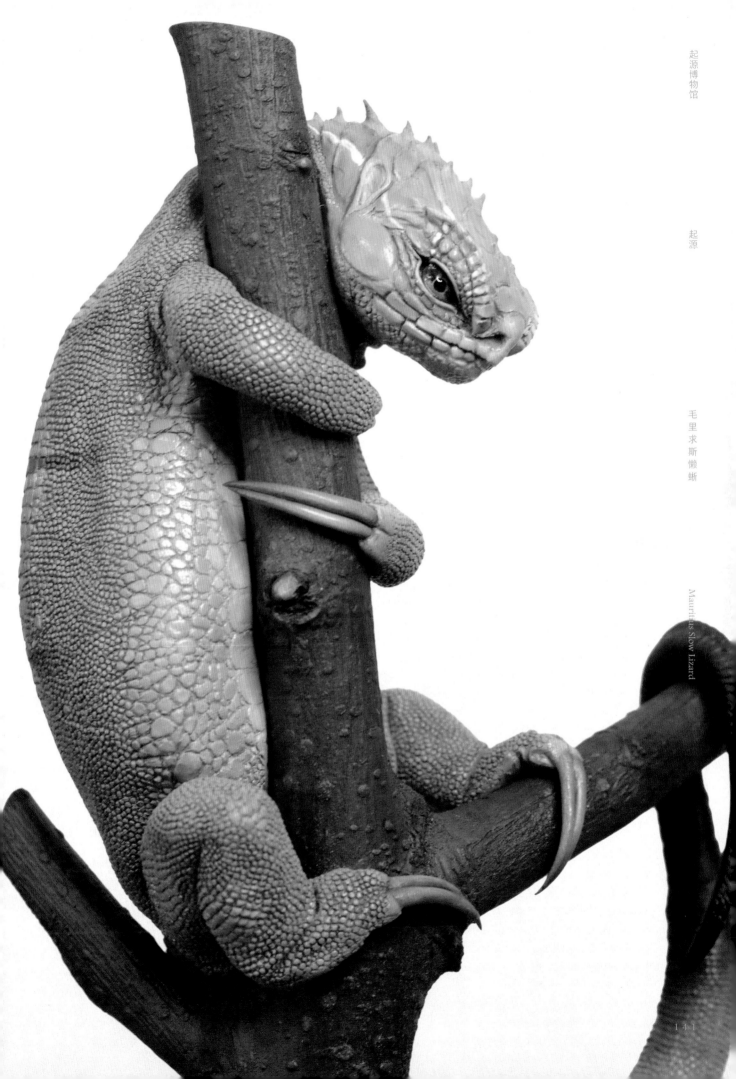

猎虫步行甲

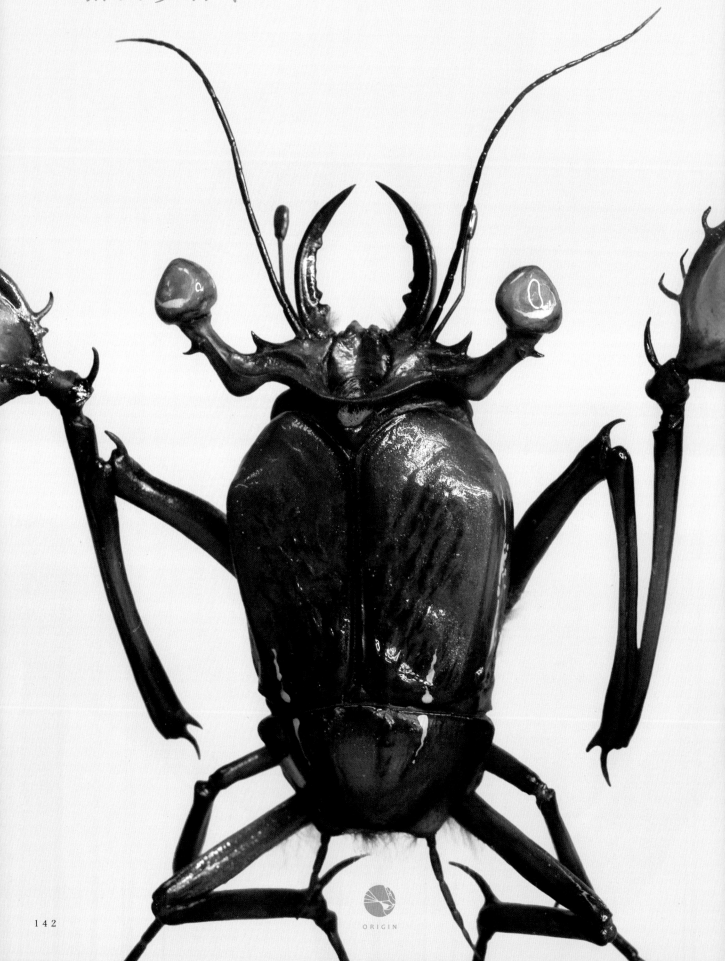

ORIGIN

工艺

树脂着色，综合材质

尺寸（长 × 高 × 宽）

≈ 15cm × 13cm × 3cm

创作时间

2016 年

猎虫步行甲属昆虫纲鞘翅目步甲科，体长通常在 6cm ~ 8cm，色彩变异较多，通常以金属绿色或橙色为主，胸板腹甲处泛紫色光泽。

猎虫步行甲共有 3 对足，其中前足长有贝壳状捕虫夹，兼具行走与捕猎功能，常栖息于近水岩石的缝隙之间，靠突然伸出这对长臂捕虫夹来猎食飞虫或甲壳类昆虫，并用其锋利的上颚将猎物撕碎。

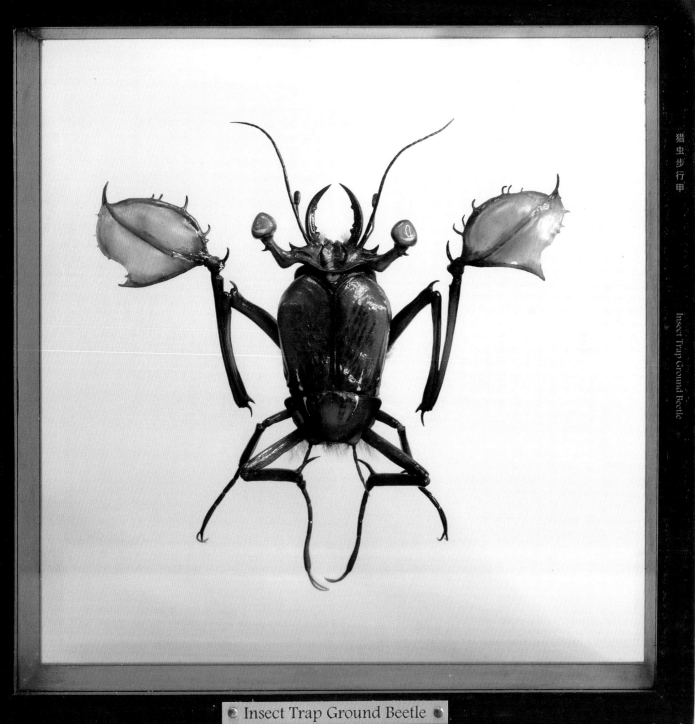

Insect Trap Ground Beetle

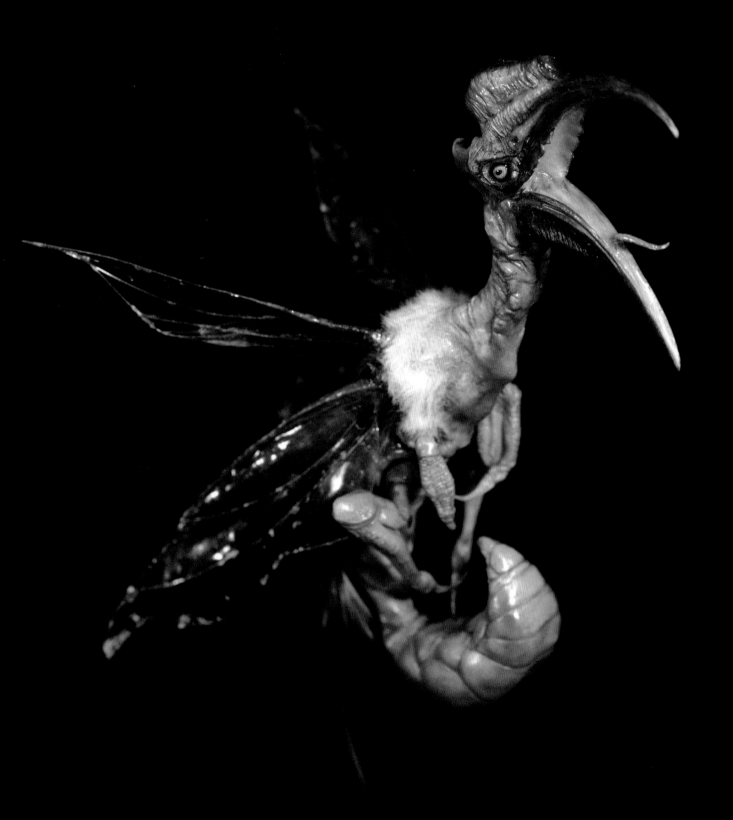

轻骑兵鸟蜂
Hussar warblebee

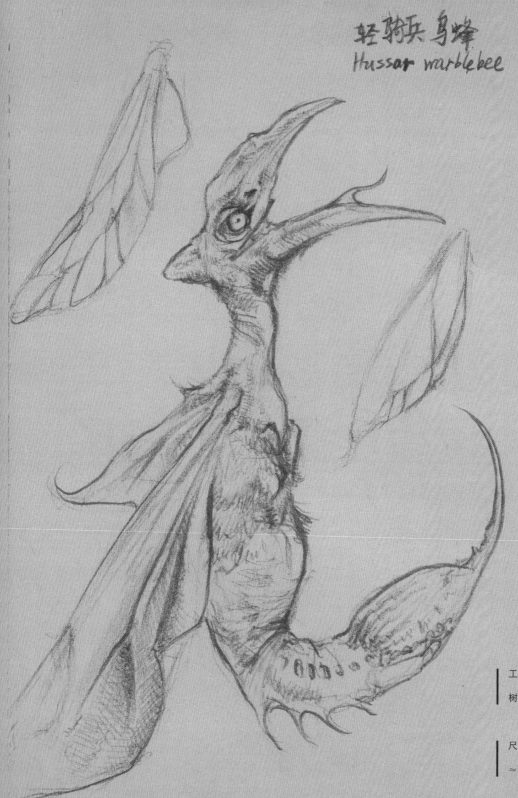

工艺

树脂着色，综合材质

尺寸（长 × 高 × 宽）

≈ 18cm × 20cm × 12cm

创作时间

2015 年

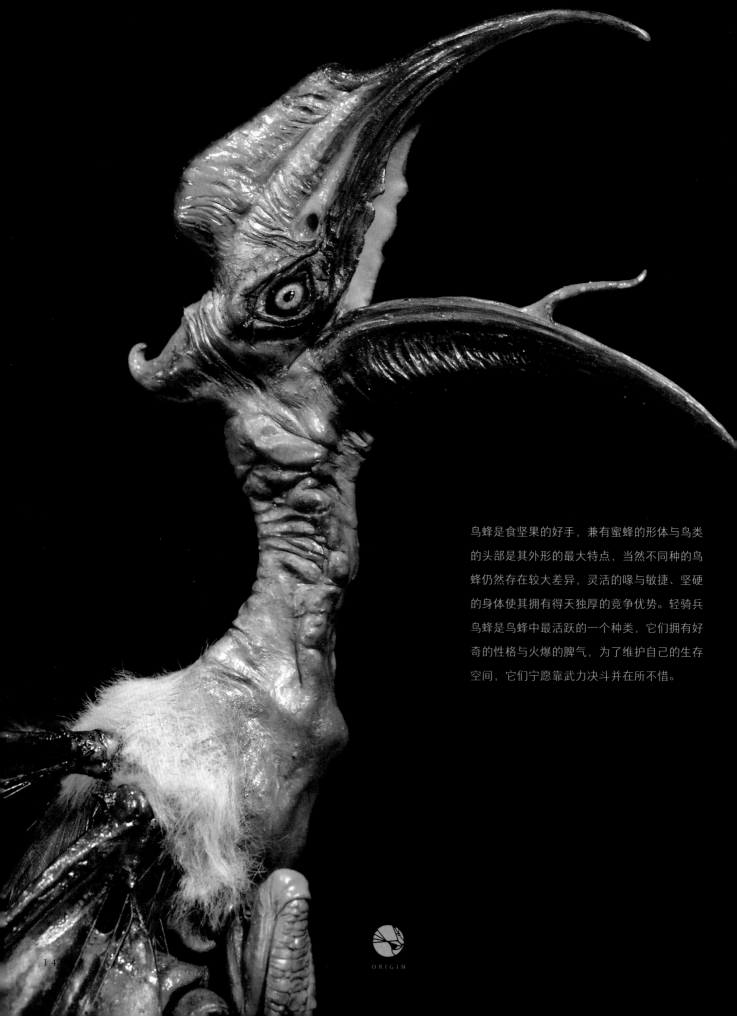

鸟蜂是食坚果的好手，兼有蜜蜂的形体与鸟类的头部是其外形的最大特点，当然不同种的鸟蜂仍然存在较大差异，灵活的喙与敏捷、坚硬的身体使其拥有得天独厚的竞争优势。轻骑兵鸟蜂是鸟蜂中最活跃的一个种类，它们拥有好奇的性格与火爆的脾气，为了维护自己的生存空间，它们宁愿靠武力决斗并在所不惜。

ORIGIN

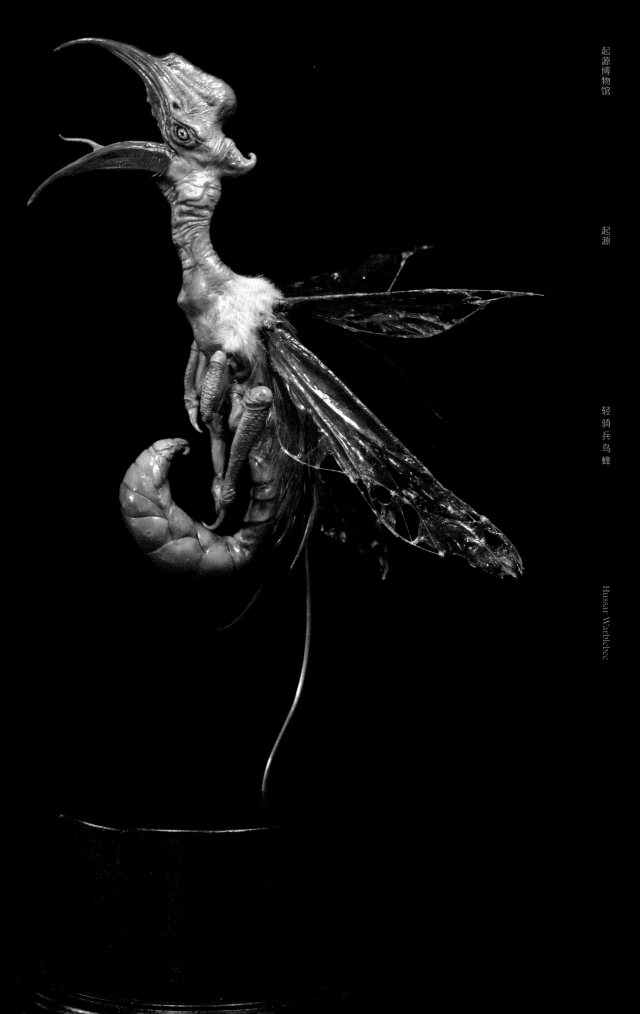

起源

轻骑兵鸟蜂

Hussar Warblebee

门公蟹和逍遥核桃蟹

工艺

树脂着色，综合材质

门公蟹常年生活在海水 30m ~ 200m 深的天然形成的岩礁洞穴中，其躯干由头、胸、腹与尾四部分组成，身体以淡紫色为主，背后缘及螯足上有黄色条状斑纹，头部狭长呈倒三角形，胸甲发达厚实，腹部有一根尾刺，其上分布有 3 ~ 4 对倒刺，可刺入洞壁。

工艺

树脂着色，综合材质

尺寸（长 × 高 × 宽）

≈ 25cm × 25cm × 18cm

尺寸（长 × 高 × 宽）

≈ 3cm × 3cm × 3cm

创作时间

2017 年

创作时间

2017 年

ORIGIN

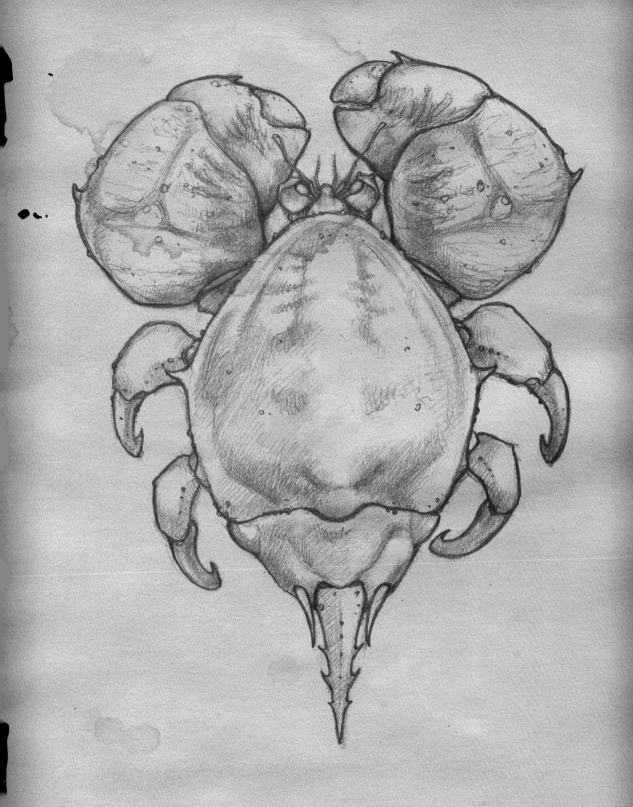

门公蟹
Doorkeeper crab

门公蟹共有 4 对足，其中一对螯足巨大，可牢牢堵住洞口，如门神一般，其鲜艳的色彩也能起到警告作用。第 2 和第 3 对步足也十分粗壮，指尖弯曲并有倒钩，可配合尾部刺入洞穴壁，使其牢牢固定在巢穴中，大型捕食者无法将其吸出。最后一对步足特化为小型螯肢。在门公蟹头甲前方、胸甲下侧有两个小孔，可在小鱼虾经过时喷射出黏液将其捕获。

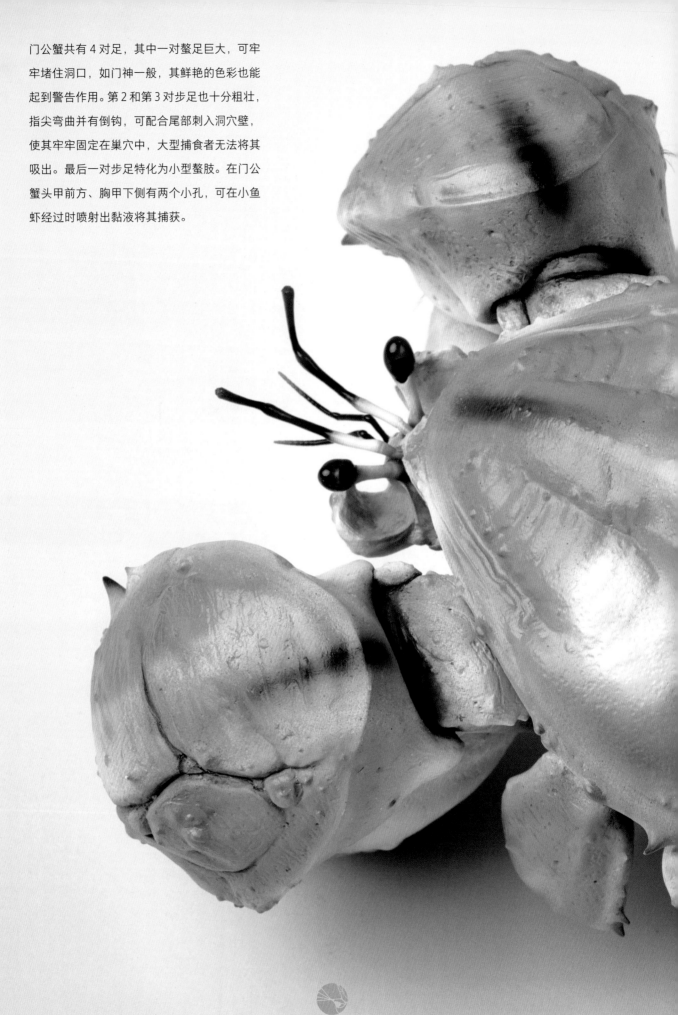

ORIGIN

门公蟹从幼蟹到成体需要蜕皮 20 余次，早期
时幼体十分脆弱，存活率很低。

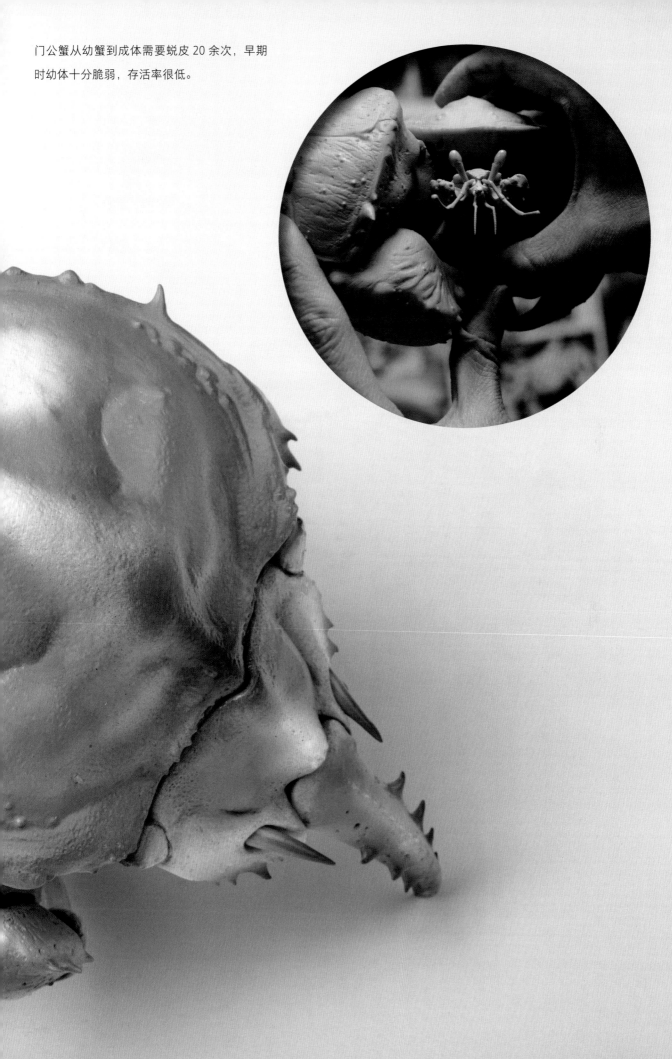

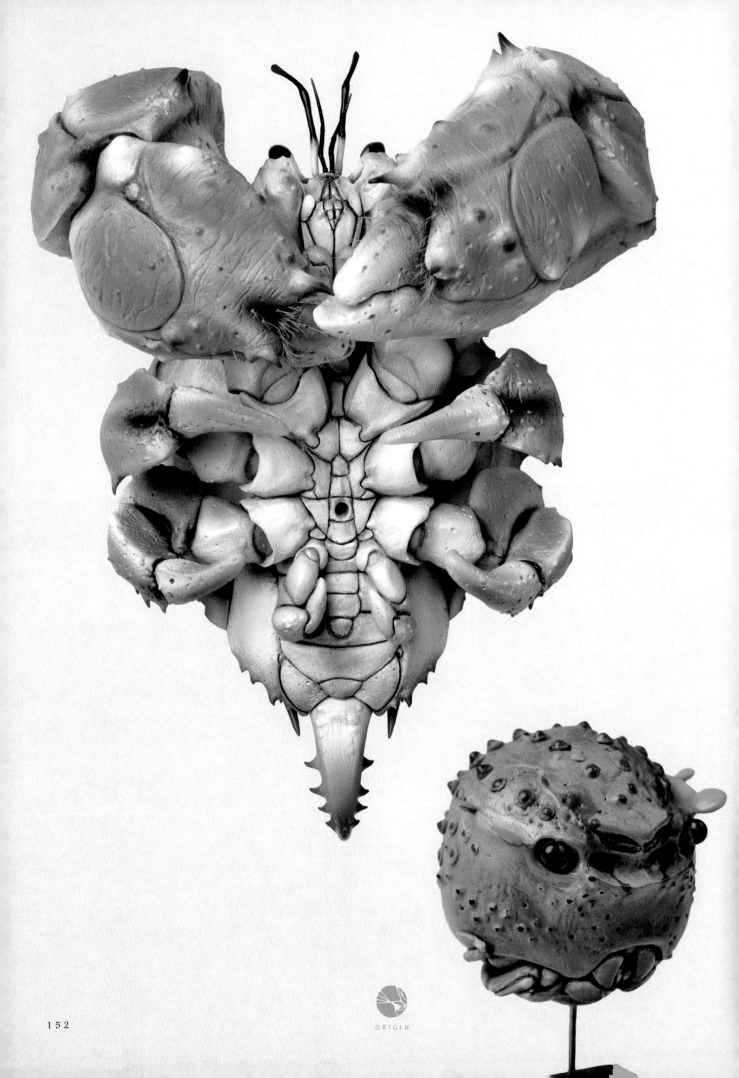

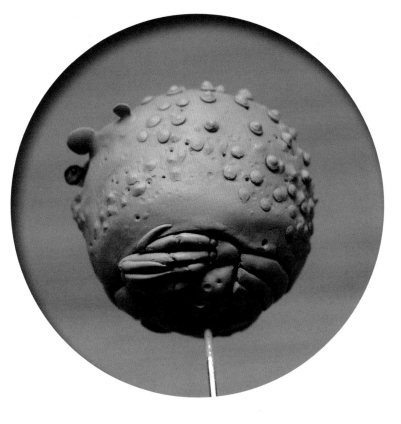

逍遥核桃蟹的头胸甲呈圆形果核状，背甲侧缘有两对绿色圆形翼突，头胸甲为橙褐色，且均匀分布珍珠状突起，额缘与眼窝远离嘴部，其一对螯足与三对步足十分纤细小巧，也都为绿色，能收缩入头胸甲中。

它们属于海中的游民，主要以浅海中的藻类与浮游生物为食，虽然与身材不成比例的步足无法维持其长途跋涉，但在需要时，可以在体内形成小型气囊，使其悬浮在海中随着洋流漂泊流浪。

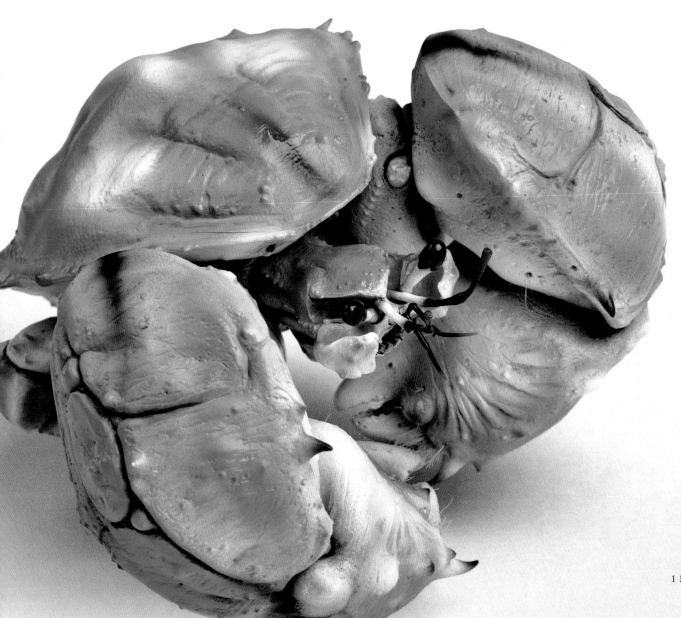

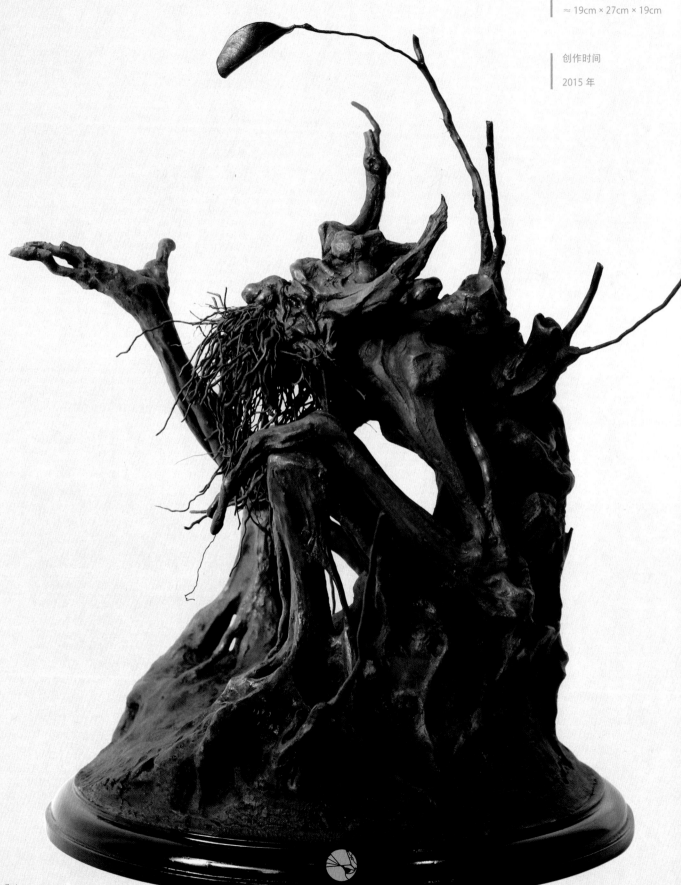

Withered Treant

枯萎的树人

工艺

树脂着色，综合材质

尺寸（长 × 高 × 宽）

≈ 19cm × 27cm × 19cm

创作时间

2015 年

154

ORIGIN

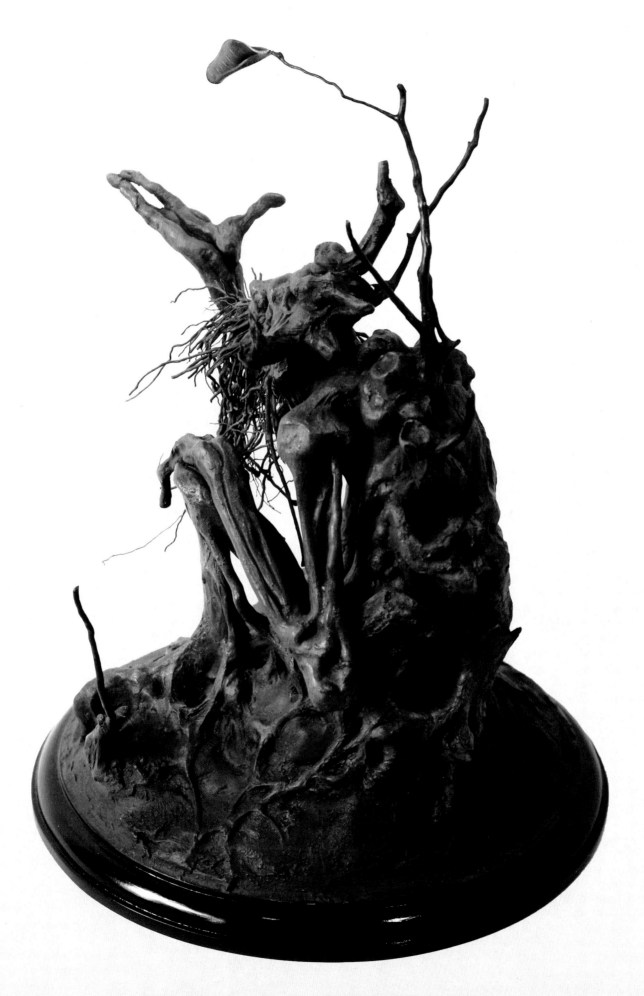

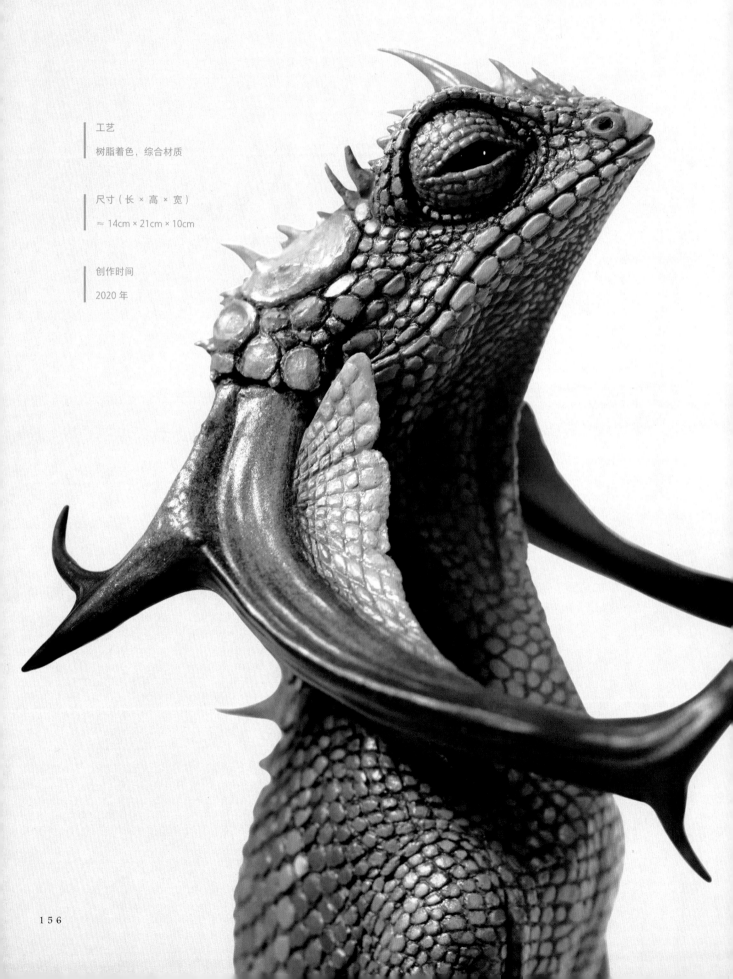

Crown Lizard

鹿角岩蜥

工艺

树脂着色，综合材质

尺寸（长 × 高 × 宽）

≈ 14cm × 21cm × 10cm

创作时间

2020 年

鹿角岩蜥，鬣蜥科，生存在非洲大陆，是一种体色艳丽的蜥蜴。其通体呈蓝色，腹部偏白，下颌为青绿色，体长约14cm。其四肢健壮，趾爪发达，全身布满鳞片与棘刺，雄性鹿角岩蜥的耳后长有一对鹿角状的大角，用来在繁殖季争夺雌性同类，有最强壮大角的雄性鹿角岩蜥拥有君临天下的优越感。鹿角岩蜥多生活于荒漠岩石地带，昼出夜伏，以食用植物为主，兼吃少量动物性食物。

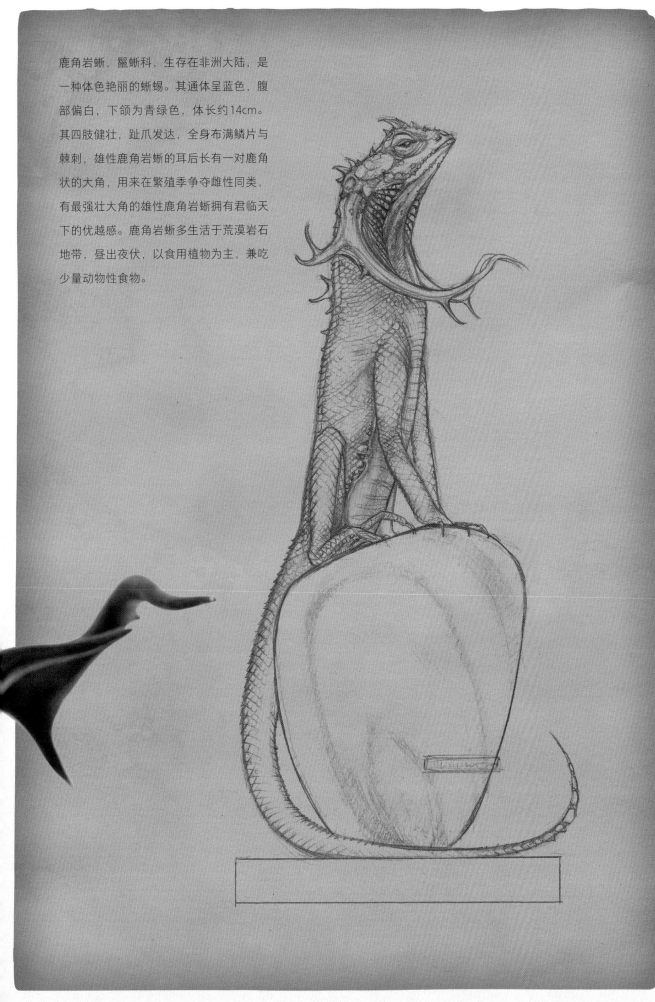

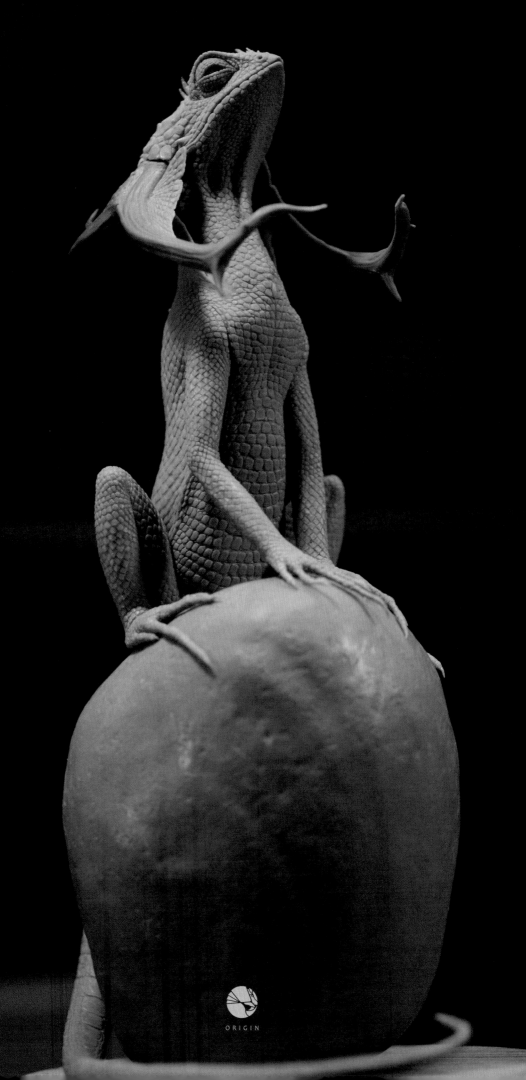

ORIGIN

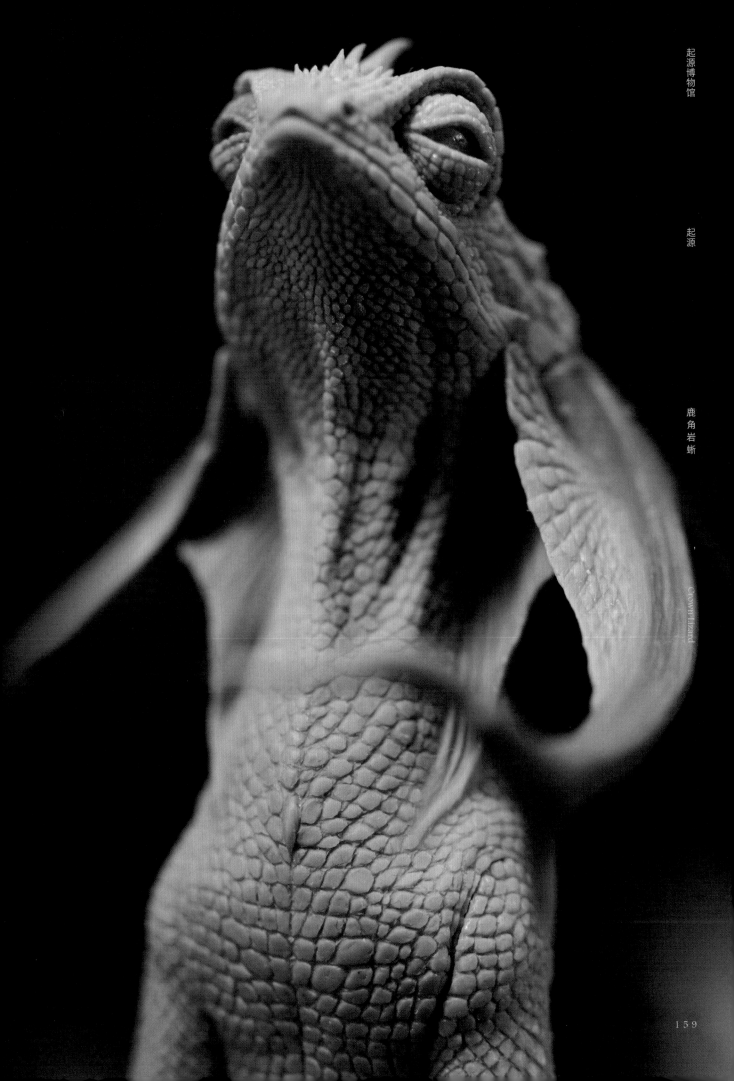

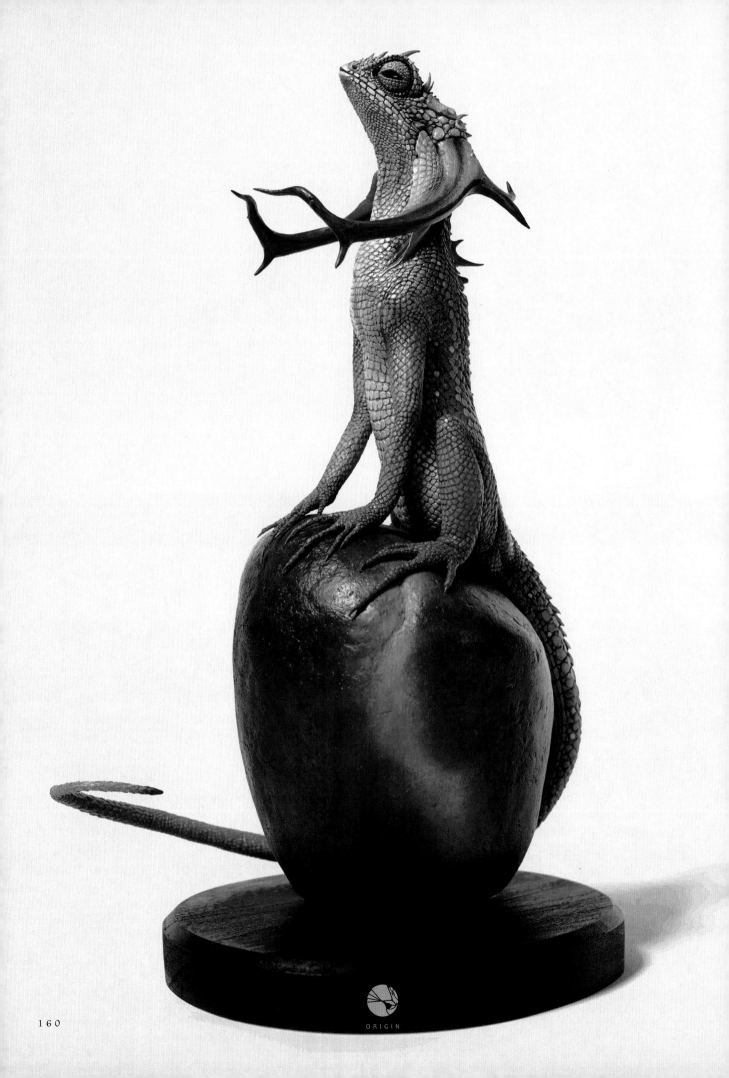

ORIGIN

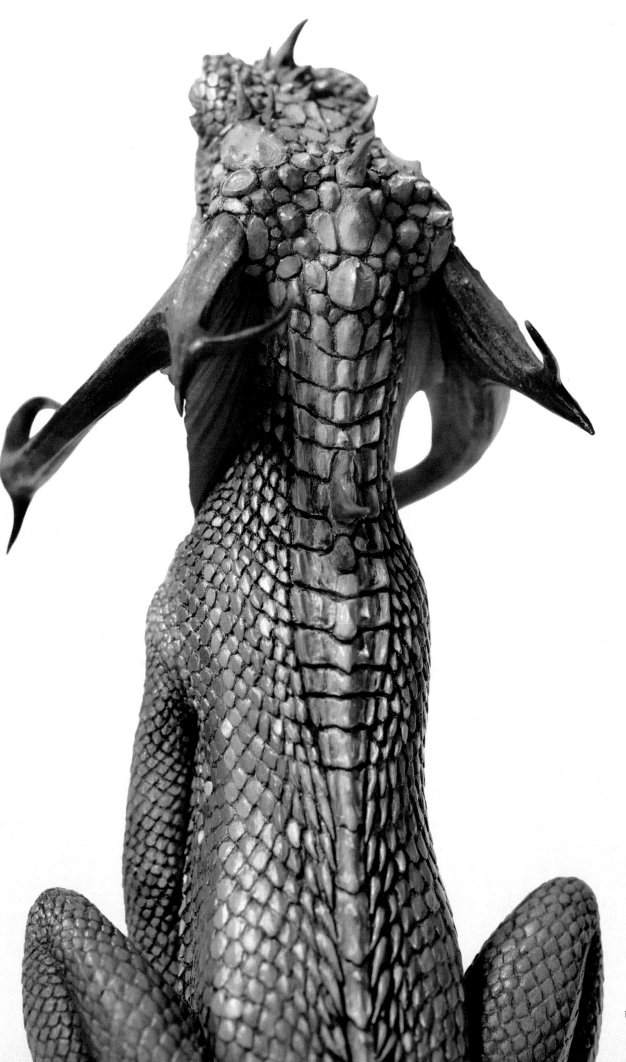

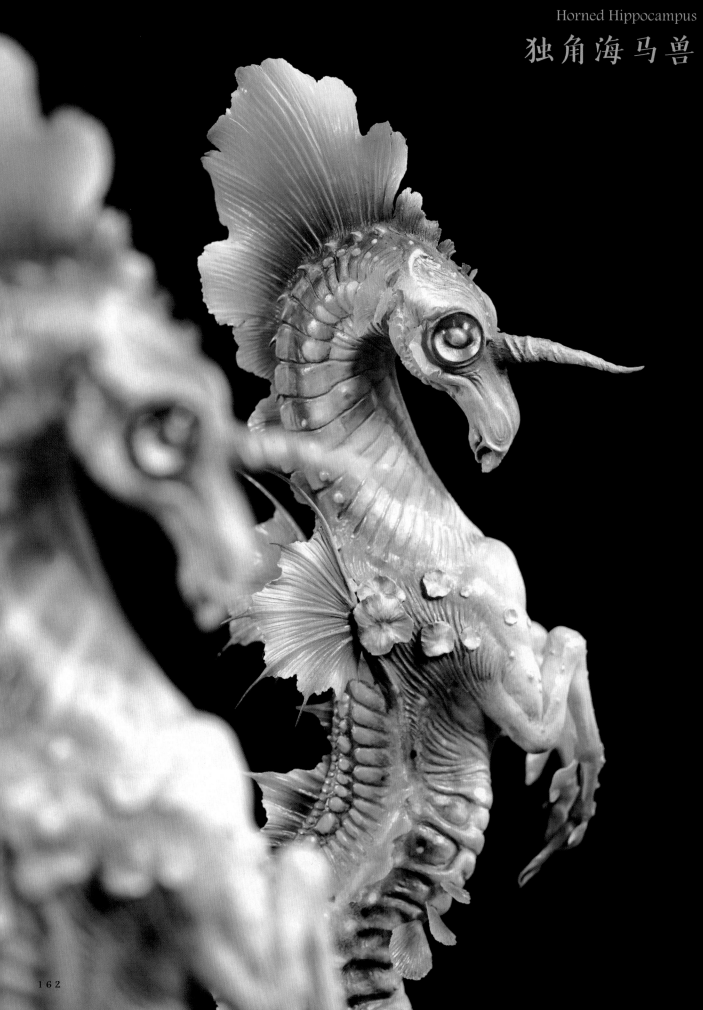

工艺

树脂着色，综合材质

尺寸（长 × 高 × 宽）

≈ 9cm × 25cm × 9cm

创作时间

2021 年

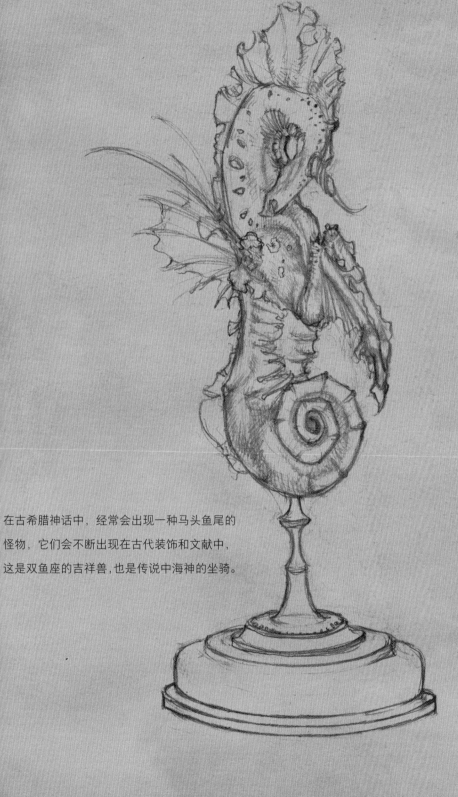

在古希腊神话中，经常会出现一种马头鱼尾的
怪物，它们会不断出现在古代装饰和文献中，
这是双鱼座的吉祥兽，也是传说中海神的坐骑。

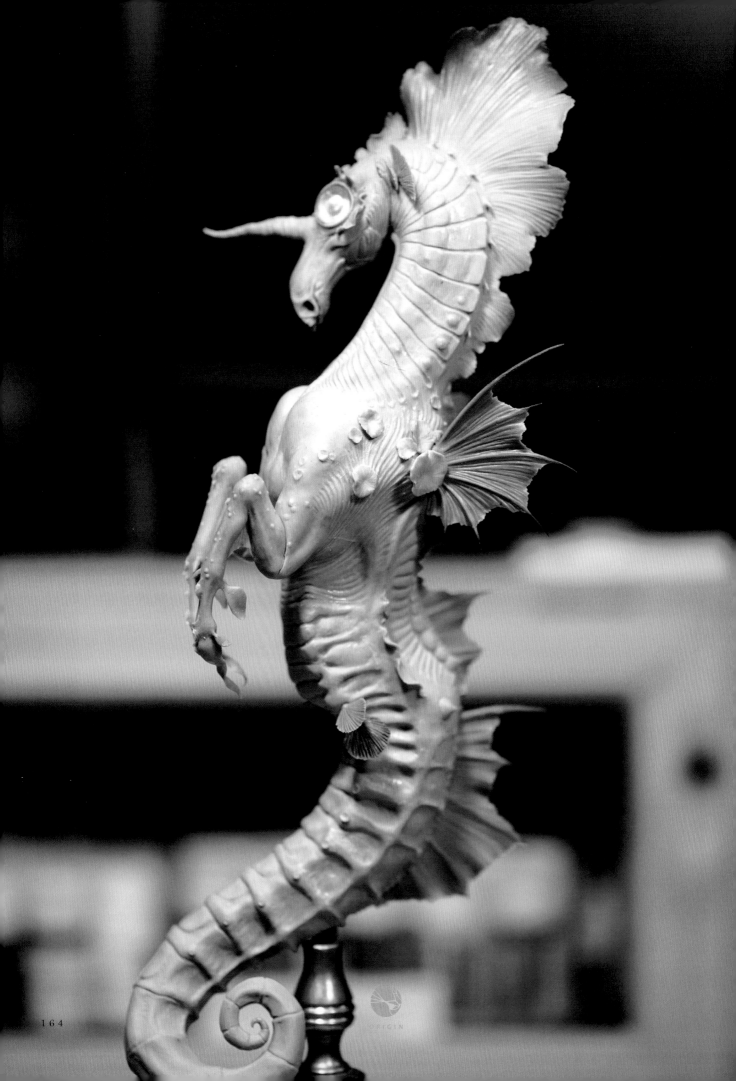

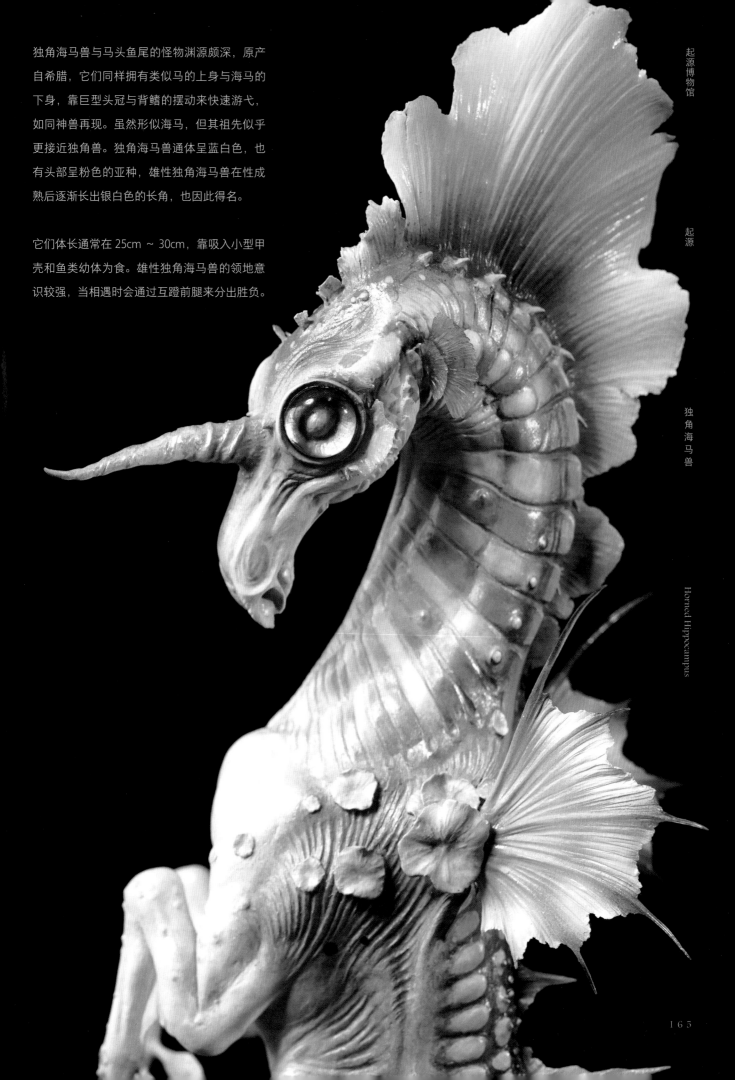

独角海马兽与马头鱼尾的怪物渊源颇深，原产
自希腊，它们同样拥有类似马的上身与海马的
下身，靠巨型头冠与背鳍的摆动来快速游弋，
如同神兽再现。虽然形似海马，但其祖先似乎
更接近独角兽。独角海马兽通体呈蓝白色，也
有头部呈粉色的亚种，雄性独角海马兽在性成
熟后逐渐长出银白色的长角，也因此得名。

它们体长通常在 25cm ～ 30cm，靠吸入小型甲
壳和鱼类幼体为食。雄性独角海马兽的领地意
识较强，当相遇时会通过互蹬前腿来分出胜负。

起源博物馆

起源

独角海马兽

Horned Hippocampus

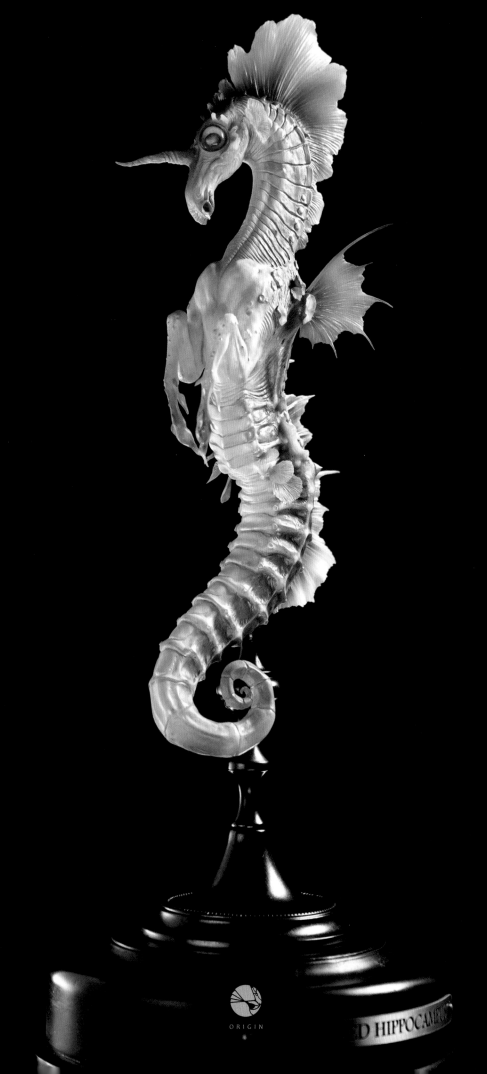

ORIGIN

D HIPPOCAMP

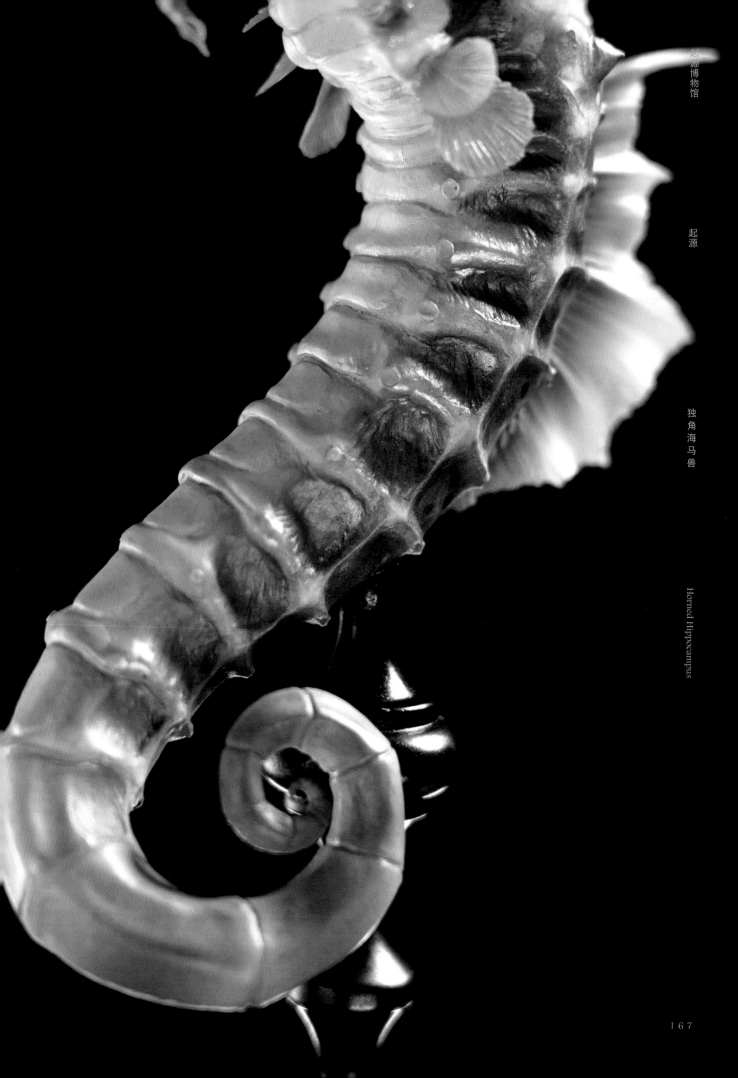

起源

独角海马兽

Horned Hippocampus

掌中生命

"掌中生命"系列作品主要表现以动植物为主题的微缩模型小景。相比于传统雕塑，这个系列的作品通过更为精致直观的表达，让实物充满更多意境和情趣。

ORIGIN

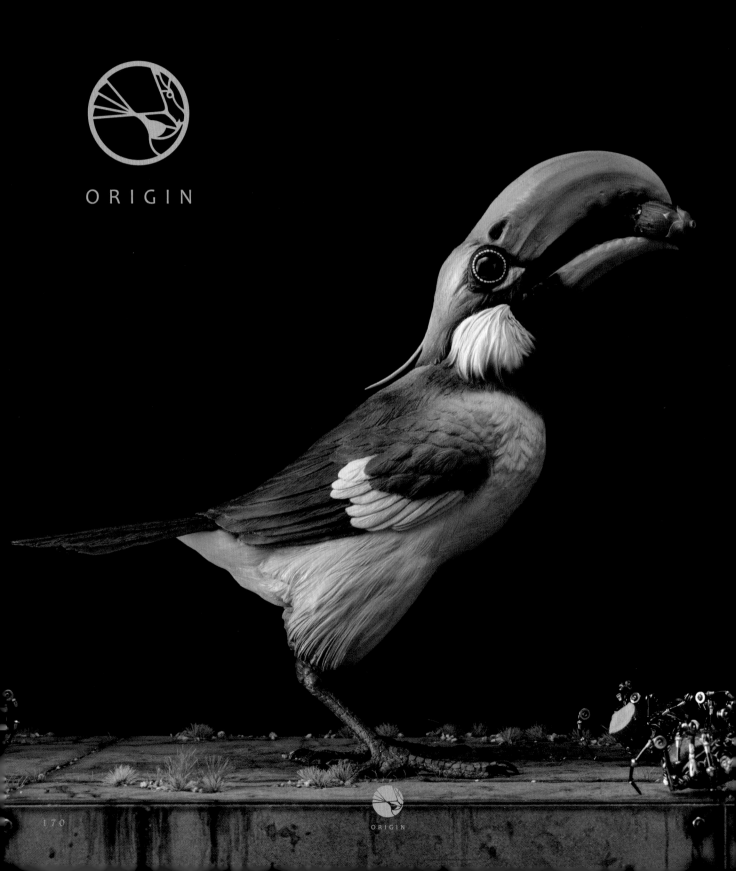

番外篇

与宇田川誉仁的合作——Voronoid

ORIGIN

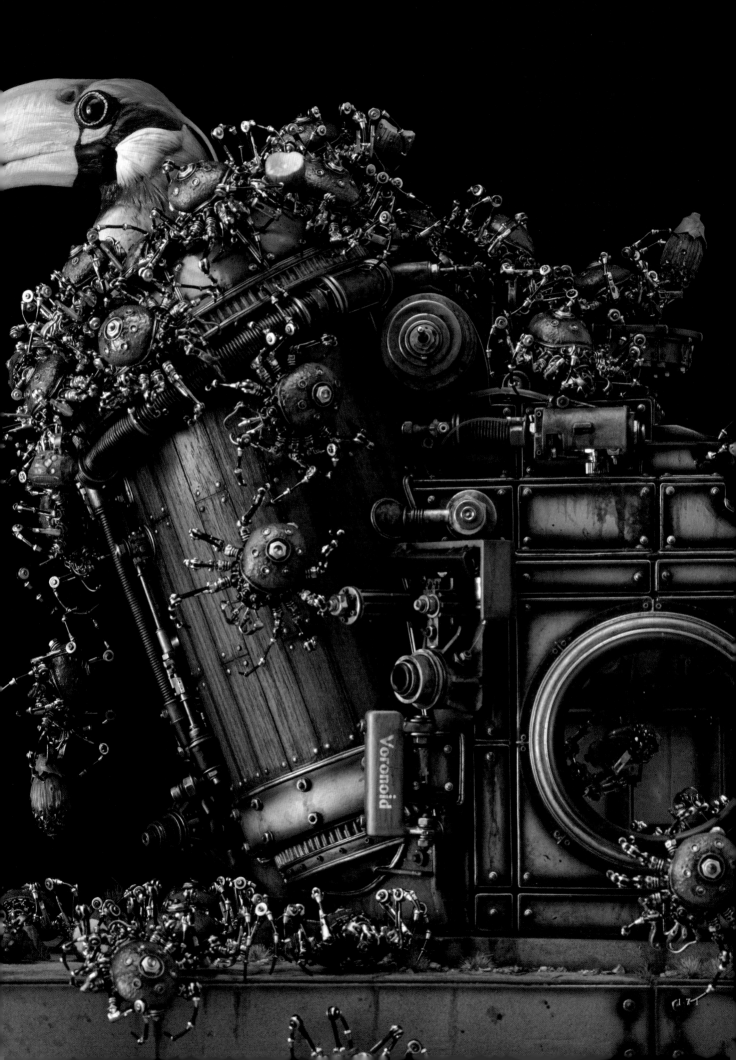

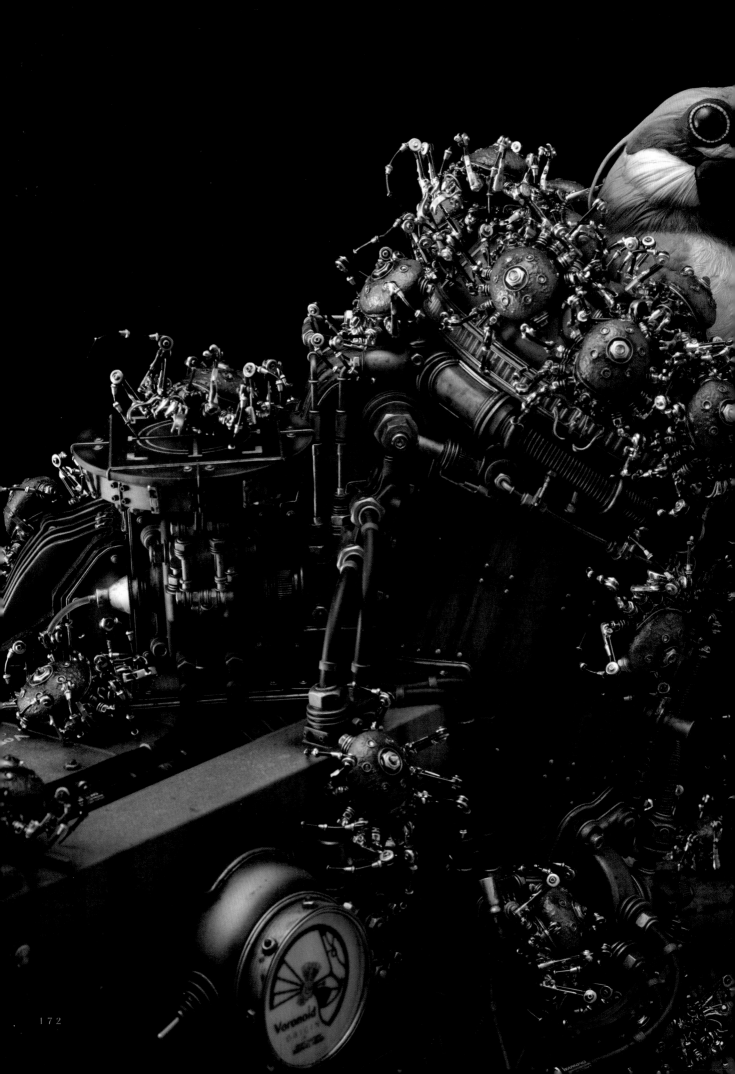

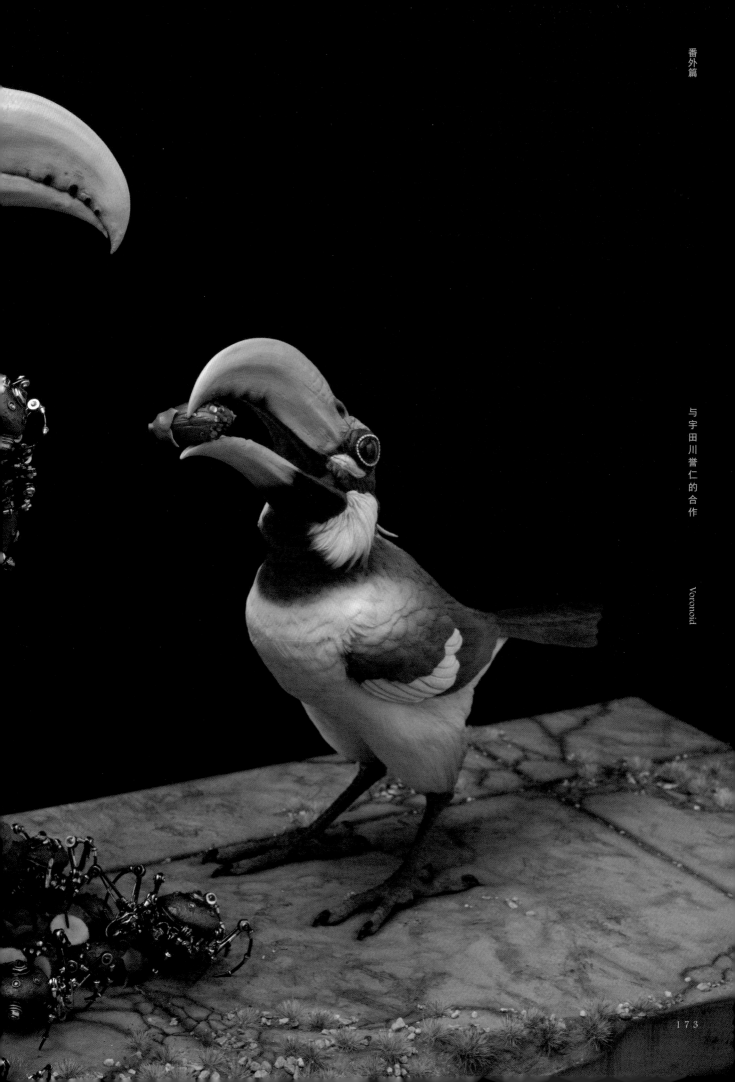

与宇田川誉仁的合作　Voronoid

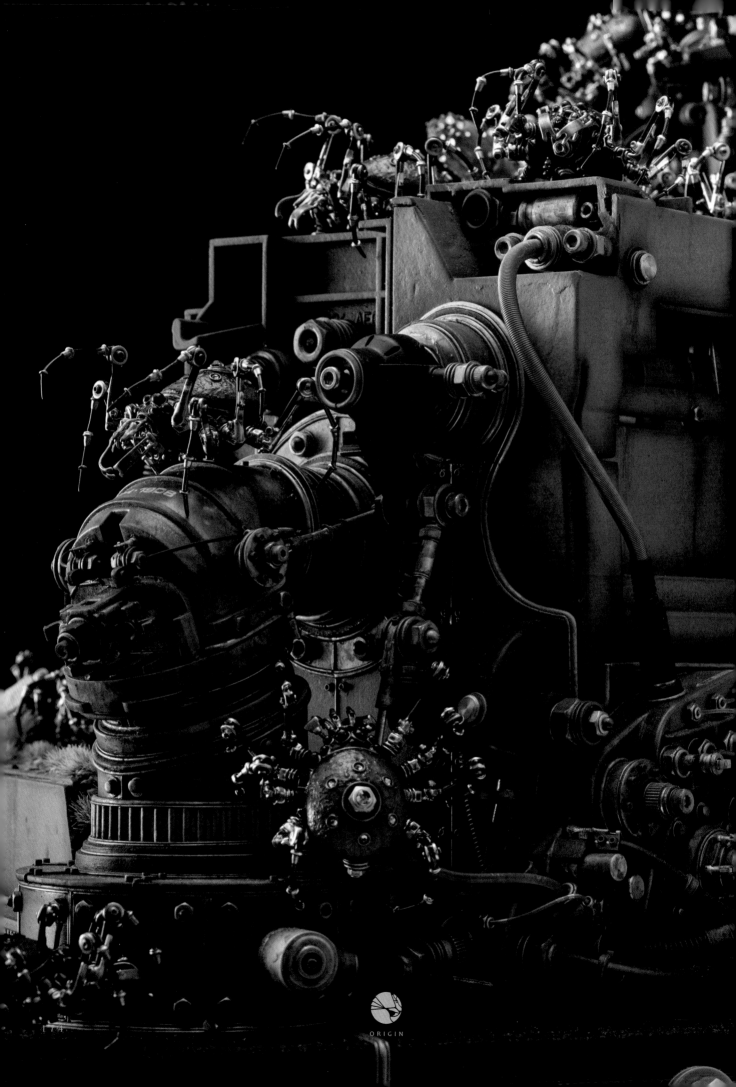

ORIGIN

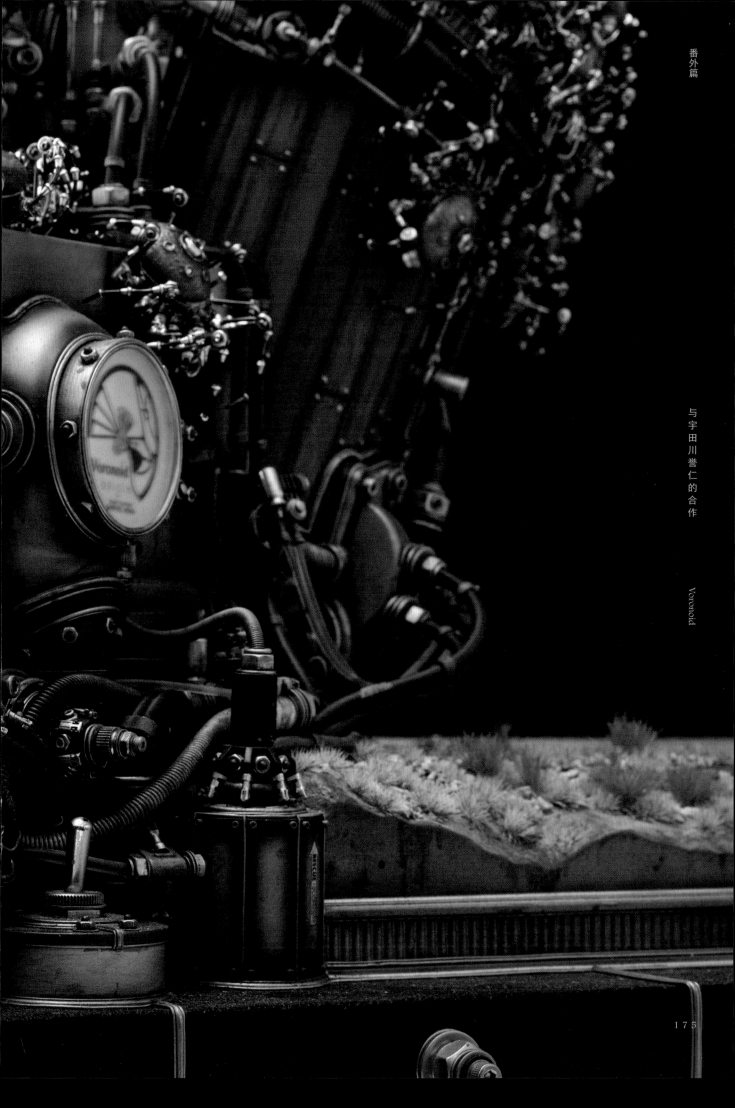

与 宇 田 川 誉 仁 的 合 作

Voronoid

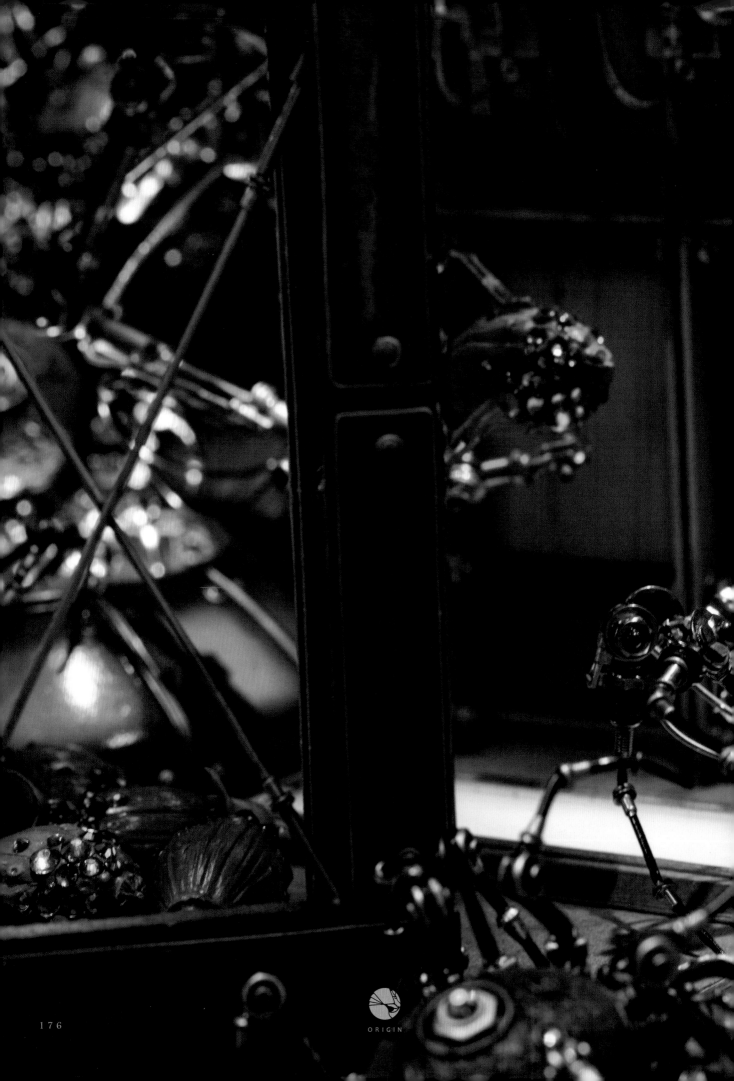

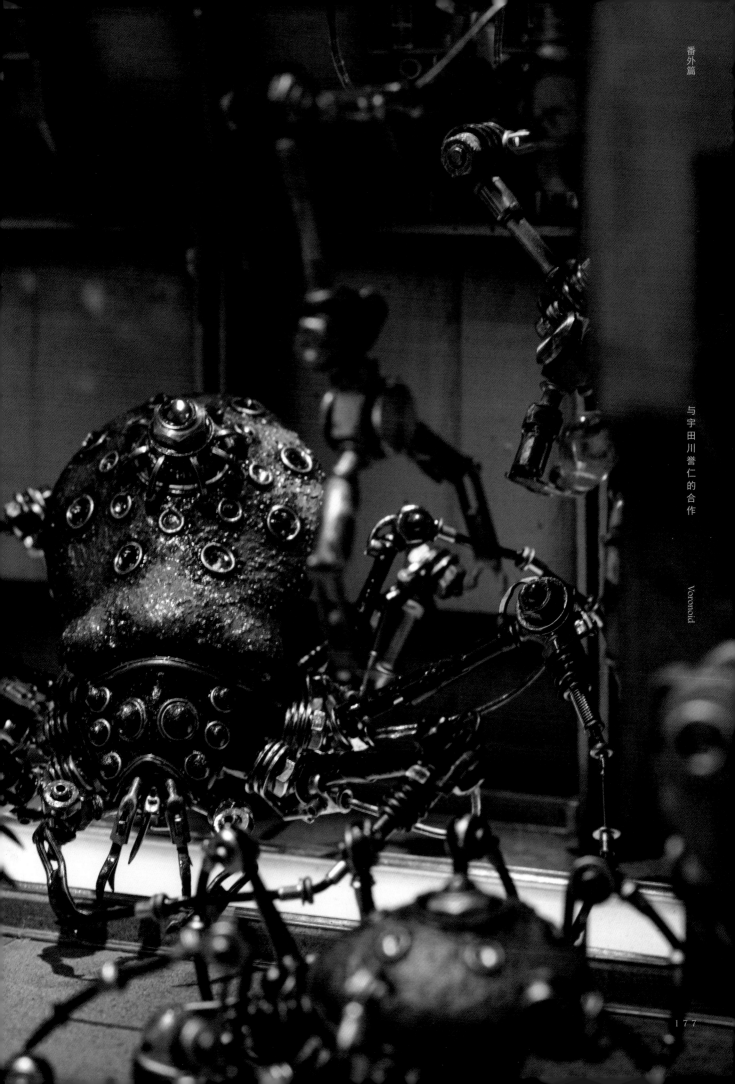

与宇田川誉仁的合作

Voronoid

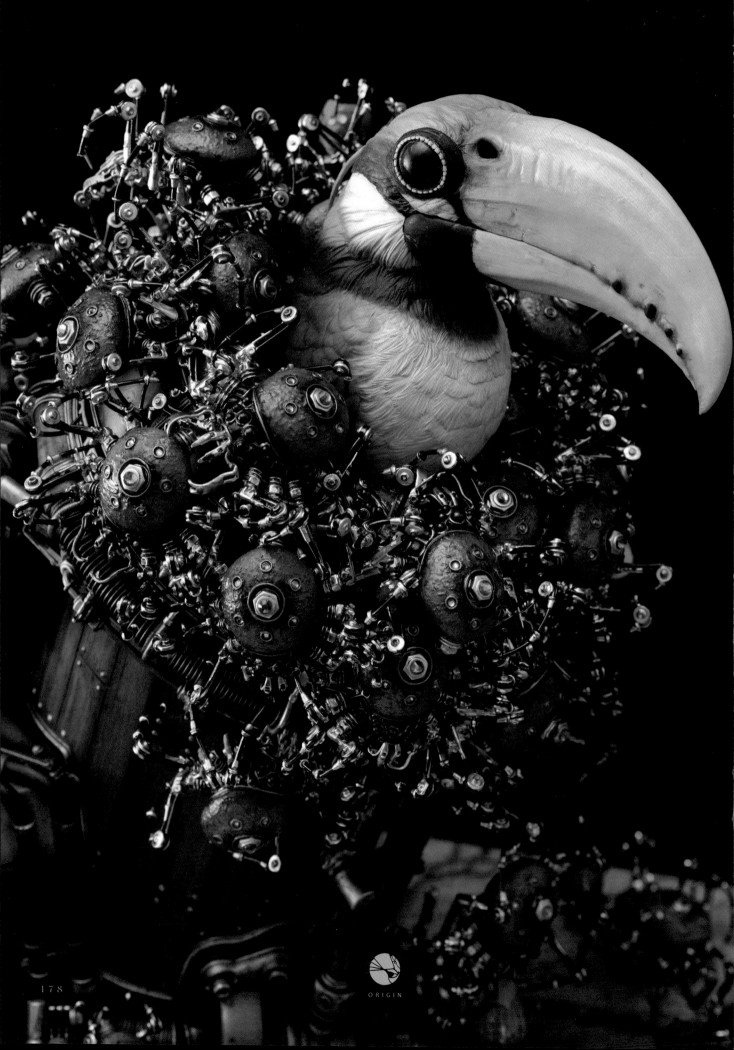

创作

对我的改变

2019 年，我有幸前往坦桑尼亚大草原采风，观察那里的动物和风土人情，从以往旁观者的角度审视自然到能感受它们的生活：我看到狮子如何狡猾地进行围捕，羚羊如何聪明地反包围并挑衅；看到族群的公象如何保护小象，用眼神警告靠近者；见受伤的野牛如何利用人类的地盘进行避难等。凡此种种，让我的创作发生了转变，在制作动物雕塑的过程中，我从侧重外在转为观照内心，更虔诚和细致地观察这个世界。我创作每一件"起源"系列作品时，都会去想象它在自然界的生活状态，它应该是存在过的个体，拥有独一无二的气质。

动物雕塑启蒙了我的艺术创作，把我领入了一个更为广阔的空间，有能力用雕塑语言进行更好的表达。我将在创作中认识世界，寻找自我。

ORIGIN